내가 읽는 그림

숨겨진 명화부터 동시대 작품까지
나만의 시선으로 감상하는 법

내가 읽는 그림

BGA 백그라운드아트웍스

위즈덤하우스

ABC
BCA

1

누구도 아닌 나의 눈으로, 세상에서 가장 사적인 미술 감상

요즘 미술에 대한 관심이 전보다 더욱 뜨거워졌다. 아트페어의 대성공에 대한 뉴스가 포털을 장식하고, 연예인들은 전시회를 관람하는 모습을 SNS에 인증하고 있다. 명화와 현대미술에 대한 출판물들도 끊임없이 쏟아져 나온다. 워낙에 미술을 향유하는 문화가 척박하던 한국 사정에 비추어 보았을 때, 감격스러운 일이 아닐 수 없다.

미술에 대한 휘황찬란한 수사들과 별개로, 우리는 여전히 미술이 어렵다. 작품들은 난해하게 느껴지고 전시회장은 어딘가 고압적이며 '콜렉팅(collecting)'은 머뭇거리게 된다. 기이한 일이다. 미술이 무엇이길래 이리도 요란하고 요원한가? 나는 미술을 어떻게 즐겨야 하는가? 조용히 내 곁을 내어주고 싶은, 안심하고 내 마음을 줄 수 있는 미술 작품은 언제 어디서 어떻게 만나야 하는가?

보도블록 틈새로 고개를 드는 풀꽃들, 커튼 너머로 저 혼자 불타오르는 새벽 노을, 지금도 쑥쑥 자라고 있을 주방의 양파 싹…. 둘러보면 세상은 경이로운 아름다움으로 가득 차 있으며 미술가들은 이런 아름다움에 집중한다. 그러므로 미술은, '아름다움을 구현하는 기술'이 아닌 '아름다움을 발견하는 기술'인지도 모른다. 무심결에 흘려보냈을지도 모르는 어떤 장면, 어떤 감정, 어떤 시공간에 방점을 찍어주는 것. 그리하여 쉬이 지치고 대체로 남루한 우리 일상에 신선한 콧노래 한 번 넣어주는 것. 전경에서 작열하는 어떤 빛이 되기보다는 배경을 탐색하는 어떤 시선이 되는 것. BackGround Artworks.

《내가 읽는 그림》은 BGA에서 발행한 콘텐츠들 중, '나만의 시선으로 자유롭게 작품의 아름다움을 발견하는' 취지와 잘 맞는 121편의 '작품+에세이' 페어링을 엄선하여 수록한 책이다. 시인, 문화평론가, 방송작가, 화가, 큐레이터 등등 다양한 분야에서 활동 중인 스물네 명의 필자들은 작품에 관계된 '미술사적 배경'이나 '작가의 의도'를 경직된 언어로 설명하는 대신 조심스럽고도 진솔한 '감상'을 자신의 목소리로 남겨주었다. 그야말로 '내가 읽는 미술'일 것이다. 이 목소리들이 독자, 관객들의 작품 감상을 제한하고 방해하기보다는 자유로운 작품 감상의 입구가 되어주리라 믿는다.

필자들이 감상의 대상으로 삼고 있는 작품들을 살펴보면, 숨겨진 해외 명화들도 있지만 주로 동시대 한국 작가들의 작품이 많다. 미술이란 '지금 여기에서 살아

숨 쉬는 어떤 것'일 때 가장 아름답고 생생하다 생각하기 때문이다. 부득이하게 해외의 과거 미술을 다룬 경우, 당대를 대표하는 너무 유명한 작품들은 피하고자 하였다. 통념이라는 것은 때로는 자유롭고 심도 있는 감상을 방해하곤 한다.

　유명 예술가들의 기벽, 미술가로서의 성공을 향한 영웅적인 서사, 연일 최고가를 갱신하는 미술품 등에 대한 정보를 얻게 되는 것이 미술을 향유하는 가장 적합한 방법이라 생각하지는 않는다. 가장 아름다운 미술은 지금도 여러분의 정다운 곁을 상상하며 어딘가에서 꼬물꼬물 꿈틀꿈틀 태어나고 있는 작품인지도 모른다. 그런 미술은 여러분의 시선과 감상을 양분으로 삼아 성장한다. BGA가 하고자 했던 일은 그런 일이었다. 시선들을 경작하고 감상을 관장하는 일. 《내가 읽는 그림》은 아마도 그 과정의 기록일 것이다.

　《내가 읽는 그림》을 펴내며 감사의 말씀을 전하고 싶은 분이 너무나도 많다. 소중한 작품들을 콘텐츠로 발행할 수 있게끔 제공해주신 동시대 한국 미술 작가분들, 매일 소개할 작품을 선정하고 에세이를 남겨주신 필자분들, BGA의 행보에 관심과 조언을 아끼지 않아주신 미술계 관계자 여러분께 진심 어린 감사의 말을 전하고 싶다. 이 모든 과정을 함께할 수 있어서 영광스러운 시간이었다. 출간을 제안해준 위즈덤하우스의 김소정 에디터님과 본 단행본을 디자인해준 신신께 감사드린다. 앞으로 BGA는 이 출간을 발판 삼아 더 근사한 일들을 만들어낼 수 있으리라 생각한다.

　마지막으로, BGA의 시작부터 지금까지 우리의 콘텐츠를 사랑해주신 구독자분들께 감사의 마음을 보낸다. 여러분의 따뜻한 시선과 지지 없이 BGA는 존재할 수 없었을 것이다.

목차

화가의 눈을 빌려
세상을 바라볼 수
있다면

[**양윤화**] 양윤화는 자신이 보고 싶은 장면을 만든다. 몸의 움직임과 말, 텍스트, 시간이 얽혀 있는 상태에 관심을 갖고 퍼포먼스, 비디오 작업을 해왔다.

친구들과 만나면 종종 같은 순간에 사진을 찍는다.
누군가는 플래시를 터트리고, 누군가는 확대해서 찍고,
　　누군가는 비디오로 기록한다.
누군가는 사진을 곧바로 인스타그램에 업로드한다.
그럴 때마다 생각한다.
같은 순간을 공유하고 있지만 기록하는 방식이 참 다르구나.
때때로, 사진을 찍는 것을 허락하지 않는 장소도 있다.
이를테면 미술관이 그렇다.
화가들이 세계를 잘라내어 캔버스 위에 펼쳐둔 것을,
오직 눈으로만 담아야 한다.
주머니에서 스마트폰을 꺼내 사진 찍고 싶은
　　충동을 억누르며 그림을 보다 보면
문득, 이런 생각이 든다.

그림을 본다는 건,
잠시 화가의 눈을 빌려 세상을 바라보는 일일지도 모르겠다고.
그래서인지 그림을 가만히 보고 있으면, 화가가 말을 건네는 것 같다.

난 세상을 이렇게 바라보고 있다고.
당신의 '눈'에도 보이냐고.

Johannes Vermeer, 〈Woman Holding a Balance〉, 캔버스에 유채, 397×355cm, 1664년

Louis Casimir Ladislas Marcoussis, 〈The Musician〉, 캔버스에 유채, 146×114.3cm, 1914년

John Hilling, 〈Burning of Old South Church〉, 캔버스에 유채, 46.5×61.8cm, 1854년

정이지, 〈터미널〉, 캔버스에 유채, 37.9×37.9cm, 2019년

이승주, 〈탈출기—뉴바이블〉, 종이에 먹, 75×75cm, 2017년

화가의 눈을 빌려 세상을 바라볼 수 있다면

창에서 빛이 들어온다. 그 빛은 임산부의 얼굴을 환히 비춘다. 그녀는 보석함 앞에 서서 빈 저울을 들고 있다. 그녀 뒤에는 슈테판 로흐너(Stefan Lochner)가 그린 그림, 〈The Last Judgement〉가 걸려 있다. 그녀와 그림이 절묘하게 겹쳐 있어 그녀는 그 그림 안의 인물 같아 보이기도 한다. 따뜻한 색감 속에서 테이블 위의 파란 벨벳이 색의 온도를 균형 있게 맞춰준다. 모든 사물이 제자리에 있다. 빛마저도. 그림이 사진의 역할을 했던 시대인 만큼, 정확한 묘사는 중요했을 것이다. 덕분에 화가가 이 장면을 보고 있는 순간이 선명하게 떠오른다.

"저울을 들어줄래요? 조금 더 높게. 거기서 잠시 멈춰주세요."

화가는 그녀와 이런 이야기를 주고받았을지도 모른다. 그림의 모든 요소가 섬세하게 조정되어 있다는 게 느껴진다.

모든 것을 완벽하게 구성했다는 것은, 그 구성을 통해 전달하려는 메시지가 있다는 뜻이기도 하다. 그녀가 들고 있는 빈 저울을 보자. 진주가 흐르는 보석함과 금화를 앞에 두고 왜 빈 저울을 들고 있을까? 그녀의 뒤에 걸려 있는 그림, 〈The Last Judgement〉가 첫 번째 힌트다. 그 그림을 통해 종교에 대한 믿음, 그리고 정의나 진리에 대한 메시지를 건네는 듯하다. 두 번째 힌트는 그녀가 임산부라는 것이다. 그녀가 잉태한 아이는 '아직 오지 않았지만 앞으로 도래할' 미래를 암시한다. 그녀는 앞으로 아이를 어떻게 키워야 할지 삶의 태도를 정해야 한다. 그래서 그녀는 빛나는 보석을 앞에 두고도 빈 저울을 들고 있는 것이다.

세상에는 무게로 잴 수 없는 것도 있다는 듯이. 화가는 인물과 사물, 그리고 공간 구성을 통해 삶에는 물질 외에도 중요한 것들이 있고, 그 사이에서 균형을 맞춰나가는 게 중요하다는 걸 전달한다. 무언가를 깨달은 듯 고요히 미소 짓는 그녀의 얼굴에 가장 밝은 빛이 내려앉아 있다. 아주 선명하고 정확하게.

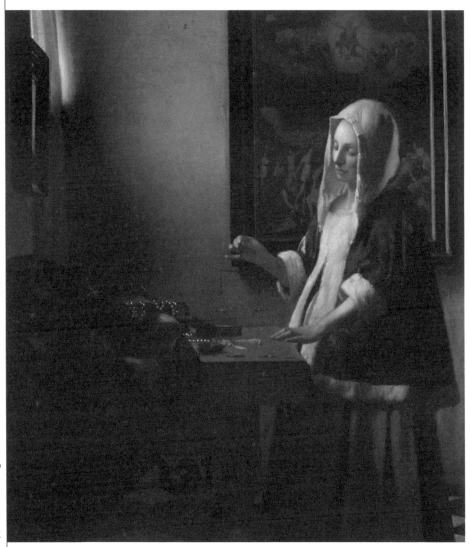

Johannes Vermeer, ⟨Woman Holding a Balance⟩, 캔버스에 유채, 397×355cm, 1664년

화가의 눈을 빌려 세상을 바라볼 수 있다면

360도의 시선

여기, 첼로를 연주하는 사람이 있다. 그 사람을 가장 잘 보려면 어디서 봐야 할까? 가운데서 봐야 할까? 하지만 가운데서 보면 옆면을 놓치게 된다. 그렇다고 옆면에서 보면 그 반대편을 놓치게 된다. 이렇게 하면 어떨까? 첼로를 연주하는 사람을 다양한 각도에서 그리고, 그것을 합치는 것이다. 그러면 하나의 화면 안에서 다양한 모습을 볼 수 있으니까. 아마도 화가는 이런 생각을 했을 것이다.

카메라 렌즈는 하나지만 사람의 눈동자는 두 개다. 사람은 숨을 쉬기 때문에 고정된 시선으로 세상을 바라볼 수 없다. 시간도 흐르고 있다. 그리기 위해 대상을 바라보는 동안. 그렇게 생각해보면 그림 그리는 사람이 정지되어 있는 완벽한 장면을 포착한다는 게 가능할까 싶기도 하다. 이런 생각과 의문이 이렇게 재밌는 구성을 만들어냈다.

조각조각 나뉜 것처럼 보이긴 하지만 사실 이 모습은 첼로를 연주하는 사람과 무척 잘 어울린다. 음악이 사방으로 퍼지듯이, 연주자의 움직임이 한곳에 머물지 않고 퍼져 나간다. 첼로를 연주하는 한순간을 포착한 게 아니라, 곡을 연주하는 전체의 시간을 보여주는 것 같다. 그림을 계속 바라보고 있으면, 어디선가 첼로의 선율이 들리는 것 같기도 하다. 아주 리드미컬하게.

Louis Casimir Ladislas Marcoussis, 〈The Musician〉, 캔버스에 유채, 146×114.3cm, 1914년

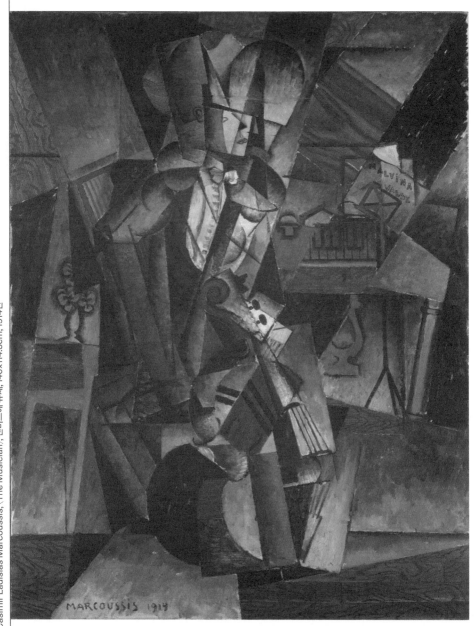

오래된 교회가 불타고 있다

오래된 교회가 불타고 있다. 1854년 여름, 아일랜드에서는 가톨릭에 대한 반감이 날이 갈수록 높아졌다. 결국 가톨릭에 반감을 품은 사람들은 가톨릭 신자들이 다니던 교회를 불태우고 만다. 연기가 하늘 높이 솟아오른다. 사람들이 교회가 불타는 것을 보고 있다. 하지만 누구도 불을 끌 생각은 하지 못한다.

연기의 모양을 보니 바람은 서쪽에서 동쪽으로 불고 있다. 연기는 바람을 타고 지구를 한 바퀴 돌면서 흩어질 것이다. 하늘은 밝지만, 달이 모습을 드러냈다. 곧 밤이 올 것이다. 밤이 되면 교회는 더 환하게 불타겠지. 이 모든 게 무척 생생하게 표현되어 있다. 교회에 불을 붙인 사람들은 알았을까? 교회가 불타는 장면이 그림으로 그려져, 먼 미래의 사람들에게 보여질 거라고. 그것도 예술 작품으로서 말이다. 아마 상상도 못 했을 것이다.

누군가 기록을 해서 역사가 되면 그 사실은 죽지 않고 사람들의 머리와 마음속에 계속 남는다. 앞으로는 어떤 사건들이 기록될까? 어떤 이미지가 미술관에 걸리고, 어떤 이미지가 교과서에 남을까? 이 그림은 1854년에 그려졌지만, 여전히 생생하게 불타고 있다. 그림이 존재하는 한 교회는 계속해서 언제까지나 불타고 있을 것이다.

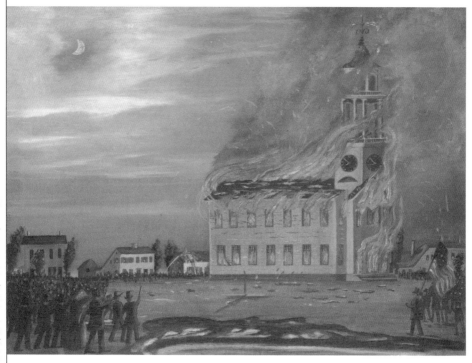

John Hilling, 〈Burning of Old South Church〉, 캔버스에 유채, 46.5×61.8cm, 1854년

화가의 눈을 빌려 세상을 바라볼 수 있다면

기억을 바라보는 시선

살다 보면 잊히지 않고 기억에 남는 장면들이 있다. 여행지에서 히치하이킹을 했던 일, 선생님의 조언, 좋아하는 사람과 하루 종일 음악을 들은 날, 홀로 바라본 어둡고 푸른 바다. 그런 장면들의 특징은 디테일이 많지 않다는 것이다. 인상적인 부분만 선명하고 나머지는 흐릿하다. 말 한마디라든지, 날씨라든지, 벽의 색이라든지, 한두 가지만 아주 강하게 남아 머릿속을 떠돈다. 이 그림은 그런 기억 속의 순간을 잡아 캡처한 것 같다. 아마도 정이지 작가는 터미널에서의 어떤 순간을 매우 선명하게 기억했던 모양이다. 친구일까, 애인일까, 낯선 사람일까.

내리깔고 있는 시선의 끝은 담배를 향해 있다. 담배를 피우고 있을 수도 있고, 불을 붙이고 있을 수도 있다. 살짝 붉은 피부색을 보니 해 질 무렵인 듯하다. 코와 입술에 살짝 비친 하얀 빛이 아름답다. 담배를 다 피우고 나면 곧 떠나야 할 것이다. 왜냐면 이곳은 터미널이니까. 말로 다 표현할 수 없지만, 그림을 그린 사람이 저 순간을 어떤 시선으로 바라보았는지 너무 잘 다가온다. 사실, 작가는 그 순간을 말로 다 표현할 수 없었기에 그림으로 그려낸 것일 것이다.

세상을 어떻게 잘라내어 캔버스 위에 구성하는지를 보면, 그림을 그린 사람이 세계를 어떻게 바라보고 구성하는지 알 수 있다. 인스타그램에 사진을 올리려면 직사각형의 사진을 정사각형으로 잘라야 하는 것처럼. 화가들은 어떤 장면을 어떻게 자를 것인가, 매번 선택해야 한다. 그리고 감사하게도 그림이 완성되면, 관객은 화가의 눈을 빌려 그 순간을 바라볼 수 있다. 화가가 자신의 기억에서 건져낸 순간까지도.

정이지, 〈터미널〉, 캔버스에 유채, 37.9×37.9cm, 2019년

화가의 눈을 빌려 세상을 바라볼 수 있다면

삶을 관통하는 시선

그림 속 인물은 책 한 권을 들고 있다. 책을 들고 있는 손에는 아주 많은 주름이 있다. 손은 잿빛 배경에 묻혀 어두운 분위기를 자아낸다. 때 묻은 손에서 고난의 흔적이 느껴지지만, 들고 있는 책은 밝고 아름답다. 표지에는 세 사람이 명랑하게 걷고 있다. 푸른 하늘 아래, 색색의 나무가 늘어서 있다. 그런 책을 마치, 성서인 것처럼 높이 들고 있는 손. 손에 비해 책이 꽤 커 보인다.

작가는 저 책이 실제로도 커서 크게 그렸을까? 어릴 적 읽던 동화책을 나이가 든 후에 보니, 새삼 커 보였던 건 아닐까. 왜냐하면 그렇게 옳고 아름다운 세상은 현실에서 구현되기 어려우니까. 그 괴리감은 나이를 먹으면 먹을수록 더 강해진다.

그렇다고 해서 우리는 아름다운 이야기를 그만둬야 할까? 삶에 고난과 역경이 있을수록, 계속 예술 작품을 들여다보고 좋은 이야기를 만들어내야 한다. 그래야 비로소 삶 속에 조금이나마 아름다운 것들이 자리하게 되기 때문이다. 설령 그것이 삶 속에서 느끼는 괴리감을 표현하거나 세상의 치부를 들춰내는 것일지라도. 그곳에 새로운 사유와 시선이 있다면 말이다.

이승주, 〈탈출기 - 뉴바이블〉, 종이에 먹, 75×75cm, 2017년

그림 일기

[**김내리**] 전시 모임 커뮤니티 '아이아트유' 대표이자 도슨트로 활동 중이다. 저서로 《나만의 사적인 미술관》이 있다.

'나는 지금 제대로 잘 살고 있는 걸까?'

어제와 똑같은 오늘은 의미 없이 흐르고 누구에게도 말할 수 없는 온갖
감정들이 솟구치지만, 꾸욱 눌러봅니다. 그럴 때 내 마음을 대변해주는 것
같은 작품들을 가만히 들여다봅니다. 살며시 웃음이 나고, 공감을 하고,
위로와 에너지를 받습니다.

작품들은 나의 생각과 감정에 직면하게 도와줍니다.
나의 감정에 맞는 작품들을 하루하루 고르다 보면,
작품이 친구가 되고, 그림 일기가 됩니다.

지금부터 저의 친구를 소개합니다.

노상호, 〈THE GREAT CHAPBOOK 2〉, 캔버스에 유채, 270×220cm, 2018년

김허앵, 〈못생긴 마음〉, 종이에 아크릴, 15.8×15.8cm, 2019년

송승은, 〈거짓말을 만드는 사람〉, 캔버스에 유채, 72.7×72.7cm, 2020년

장종완, 〈NMLR-12〉, 종이에 과슈, 62×41cm, 2019년

심래정, 〈B동 301호〉, 3채널 비디오 프로젝션 반복재생, B&W, 서라운드, 음악 KIN, 2019년

에너지를 주는 그림

각양각색의 사람들이 화면을 꽉 채우고 있습니다. 나와 비슷한 모습을 한 사람도 있는가 하면, 휴양지에서 즐기는 모습이 있기도 하고, 가상의 세계가 있기도 한 것 같습니다. 마치 SNS의 세계를 한꺼번에 모아놓은 것 같네요.

〈THE GREAT CHAPBOOK 2〉의 노상호 작가는 매일 인터넷 속의 이미지들을 수집하고, 무작위로 골라 A4 용지에 먹지를 대고 베끼는 작업을 합니다. 작가는 먹지로 베끼는 과정에서 전날 읽었던 책, 만났던 사람과의 대화, 영화 등 일상에서 본 이미지를 뒤섞어 새로운 이야기를 만들어냅니다.

'챕북'은 19세기 영국에서 대량으로 생산되어 가볍게 읽히고, 쉽게 버려졌던 출판물입니다. 노상호 작가의 〈THE GREAT CHAPBOOK 2〉도 무거운 주제가 아니라, 인터넷상에서 가볍게 소비되는 이미지들을 무작위로 택하고, 이야기를 만들어낸다는 점에서 19세기 영국의 챕북과 흡사합니다.

더 재미있는 점은 이 작품을 설치할 때, 두꺼운 캔버스가 아닌 얇고 팔랑거리는 종이로 전시된다는 점입니다. 인터넷 이미지의 가벼움이 실제로 느껴집니다. 그뿐만 아니라 노상호 작가의 작품들은 옷걸이에 걸려 있기도 합니다. 옷을 고르듯 편하게 작품을 감상할 수 있어서, 가장 동시대적으로 관람객들에게 접근하는 작가인 것 같습니다.

작가는 이렇게 매일 이미지를 수집하고 일기를 쓰듯 그린 그림을 '데일리 픽션'이라 명명하는데, 시작은 미래에 대한 불안감이었습니다. 작가의 삶을 선택했지만 그림을 그리지 않는 자신을 보았고, 편안한 상태에서 뭐라도 그려보자는 생각 끝에 매일 하나씩 드로잉을 그렸습니다. 노상호 작가는 매일 9시에 작업실로 출근해서 6시에 퇴근하는 반복적인 일상을 수행하며, 하루에 4-5장의 드로잉을 완성합니다. 작가는 공무원처럼 출퇴근해 인터넷에 수없이 쌓이는 이미지들을 '처리'하며 하나씩 드로잉을 완성하다 보니 노동을 한다는 충족감이 들었고, 미래에 대한 불안감도 해소되었다고 합니다.

프리랜서 작가의 삶을 선택하고, 스스로 규칙을 만들어 매일매일 작업을 하는 노상호 작가의 삶은 무기력함에 빠져 있는 저에게 에너지를 줍니다. 코로나 19라는 팬데믹 상황에서 불가항력적으로 일을 쉬고 있는 지금, 부족한 공부를 하면 좋으련만 끝없이 무기력해졌습니다. 스스로를 다독이고 싶지만, 쉽지 않습니다.

그럴 때 노상호 작가의 삶과 직업을 대하는 태도에서 힘을 얻습니다. 매일의 작업이 쌓여 삶이 축적되고, 의미가 된다는 것을 또 한 번 깨닫게 됩니다. 나를 홀로 운용해야 하는 삶에 갑자기 시련이 닥쳐왔을 때, 하루하루를 성실히 살며 쌓아 올린 노상호 작가의 작품은 우리를 일으켜 세웁니다.

노상호, 〈THE GREAT CHAPBOOK 2〉, 캔버스에 유채, 270×220cm, 2018년

울고 있는 내 마음

하루에도 몇 번씩 말실수를 하고 타인에게 상처를 줍니다. 나는 그러려고 말한 것은 아닌데, 정리되지 않은 생각을 가볍게 말로 내뱉는 순간 상대방에게는 오해가 되고 상처가 됩니다. 결국 그 말은 쓰라린 후회로 돌아옵니다. 집으로 돌아오는 발걸음이 무겁습니다. 겨우 집에 도착해, 쭈그리고 앉아버렸습니다.

'왜, 아직도, 나는 이것밖에 안 되는 걸까.'

너무 못생긴 내 마음 때문에 눈물이 날 것 같습니다.

내 마음을 꺼내어본 것 같은 김허앵 작가의 〈못생긴 마음〉을 보면 울다 웃게 됩니다. '너도 후회하고 있는 거니?' 하고 나에게 말을 걸게 됩니다. 김허앵 작가는 작가 개인의 삶을 바탕으로 하는 작업을 하고 있습니다. 평범한 일상 속에서 느낀 심리를 만화처럼 표현해, 위트와 시각적인 재미를 줍니다. 작가는 미술 형식이 다양해졌지만 미술은 시각적으로 와닿아야 한다고 생각해 회화 작업에 집중하며, 납작하고 작은 화면에 삶을 유머러스하게 표현합니다. 평범한 이들이 삶을 살아가는 모습을 판타지적인 분위기로 보여주는데, 〈못생긴 마음〉도 비현실적인 이미지이지만 누구나 공감할 수 있는 이야기를 담고 있지요. 담배꽁초와 버려진 깡통, 오물이 엉킨 뒷골목 어느 구석 담벼락에 쭈그려 앉은 못생긴 마음을 러프한 붓 터치로 표현해 소용돌이치는 심리가 드러납니다. 내 못생긴 마음도 꼭 저렇게 후회하며 쭈그리고 앉아 있을 것 같아요.

작가는 한때 헉슬리(Thomas Huxley)의 《멋진 신세계》, 카뮈(Albert Camus)의 《시지프 신화》와 같은 디스토피아적 소설을 깊이 공감하며 좋아했고, 그림에 등장하는 인물들도 분투하는 삶 속에서 의미를 찾고 나아가는 존재들이었습니다. 그런데 아이가 태어나고 그 아이가 자라는 모습을 보면서 점점 세상의 좋은 점을 찾게 되었고, 앞으로 이 세계가 점점 더 좋아졌으면 하는 바람을 갖게 되었다고 합니다.

'파티에 초대받지 못한 손님 같은 모습의 못생긴 마음을 없앨 수는 없지만, 그것을 나름대로 귀엽게 봐주면 어떨까 하는 생각에서 그려보았다'는 작가의 말에서 세상의 좋은 점을 찾으려 하는 작가의 마음을 보았습니다. 저는 아직 저의 못생긴 마음을 귀엽게 보긴 어렵지만, 쓰라리게 후회했으니 앞으로는 절대 후회하지 말자고 다짐합니다. 이제부턴 좀 잘해보자고 다짐합니다.

김하영, 〈못생긴 마음〉, 종이에 아크릴, 15.8×15.8cm, 2019년

혹시나 실패하더라도

테이블 위에서 열심히 무언가를 만들고 있는 사람의 모습이 보입니다. 화려하게 장식된 천장의 가랜드와 음식들로 미루어볼 때 성대한 파티를 준비하고 있는 것 같습니다. 하지만 인물의 당황한 표정을 보니, 계획대로 되고 있는 것 같지 않네요. 파티장에 사람들이 도착하기 전에 준비가 끝나야 할 텐데, 식은땀을 흘리는 것 같은 그는 무엇이 빠진 줄도 모르고 그저 무언가를 만들어내기에만 여념이 없습니다. 무엇이 어긋난 걸까요.

〈거짓말을 만드는 사람〉은 '누가 내 잔에 독을 탔을까?'라는 질문을 시작으로 다이닝 룸을 상상한 것입니다. 송승은 작가는 이야기를 시작하는 짧은 문장이나 자신의 상상을 바탕으로 그림을 그리는데, 텅 빈 눈동자를 하고 있는 인물과 주변 상황이 연출하는 특유의 분위기는 관람객으로 하여금 호기심을 느끼고 상상하게 만듭니다. 무엇인가를 열심히 만들고 있는 인물은 언뜻 무표정해 보이지만, 눈동자에서 당황스러움이 역력히 드러납니다. 화려하게 꾸며놓은 공간도 난장판이 되기 일보직전입니다. 그는 더 이상 이 상황을 감당하기 어려워 보이고, 지켜보는 강아지들의 표정에도 걱정이 가득합니다. 거짓에 거짓이 더해져 수습하기 어려운 지경에 이른 것 같습니다. 하지만 그는 아직 포기하지 않은 것 같아요. 계속 무언가를 열심히 만들어내고 있으니까요. 그의 거짓말은 성공할까요? 곧 모든 것이 무너져 내릴 것 같습니다.

그가 만들어낸 거짓은 다른 사람을 속이기 위한 거짓말이 아니라, 스스로에게 하는 거짓말 같습니다. 귀여운 얼굴이지만 불안감이 감도는 캐릭터를 보고 있으면, 기대에 부응하기 위해 압박감에 시달리는 모습처럼 느껴집니다. 열심히 했지만 뜻대로 되지 않는 상황. 그럼에도 제대로 만들어보려 애쓰지만 원하는 결과가 나올 것 같지는 않습니다.

그동안 애써왔는데, 이대로 무너지게 둘 수 없다는 듯 열심인 인물을 보니 꼭 성공하면 좋겠다는 마음이 듭니다. 당황하고 불안해하는 모습이 제 모습이기도 한 것 같거든요. 혹시나 실패하더라도, 스스로를 너무 자책하지 말고 토닥여주면 좋겠습니다. 더불어 주변의 따뜻한 시선과 이해가 있다면 다음엔 멋진 파티를 열 수 있을 거예요. 우리의 인생은 기대와 실망이 반복되지만 그 안에서 긍정적인 의미를 발견하고 앞으로 나아가면 좋겠습니다.

송승은, 〈거짓말을 만드는 사람〉, 캔버스에 유채, 72.7×72.7cm, 2020년

불안함을 긍정적인 에너지로

거대하고 견고한 바위에 '왜 내 눈앞에 나타나'라는 문장이 붉은 글씨로 새겨져 있습니다. 많이 들어본 노랫말입니다. 저도 모르게 노래를 따라 부릅니다. 힘든 일들이 한꺼번에 몰려오고, 하는 일도 잘 풀리지 않는데 글씨도 궁서체인 것이, 딱 제 심정입니다. 저의 이상향은 점점 멀어지고 있는 것 같습니다.

이상향을 쫓는 인간의 환상과 그 이면의 모순들을 특유의 시선으로 담아내는 장종완 작가는 소위 '이발소 그림'이라 불리는 키치적인 이미지와 색감으로 현대 인류의 불안함을 비틀어서 보여줍니다. 그의 작품은 때로는 부자연스러울 정도로 환상적이고 긍정적인 에너지가 넘치기도 합니다. 작품의 풍경들에는 장종완 작가가 유년 시절을 보낸 울산에서의 경험이 크게 반영되어 있습니다. 당시 울산은 '현대 공화국'으로 불리며 대다수의 사람이 풍요로운 삶을 살았지만, 그 이면에는 사회주의 국가를 연상시키는 기업 총수에 대한 찬양과 전쟁을 방불케 하는 노동자들의 시위가 펼쳐지는 곳이었습니다. 이러한 엇갈리는 풍경들은 현재에도 반복되고 있죠. 장종완 작가는 현실에 대한 불안감을 유머러스하게 비틀어 낯설고 기이한 아름다움을 담아냅니다.

〈NMLR-12〉의 바위산이나 돌덩어리에 글자를 음각으로 새겨 넣은 양식은 아시아 문화권에서 자주 볼 수 있습니다. 특히 북한이나 우리나라에서 선전이나 계몽의 목적으로 사용해왔는데요. 장종완 작가는 이런 단단하고 권위적인 무언가를 보면 늘 장난을 걸고 싶다는 생각을 했다고 합니다. 바위에 계몽이나 선전의 문구 대신 드라마 〈시크릿 가든〉 OST 중 〈나타나〉의 가사를 새겼는데, 이 그림을 그릴 당시 작가에게 힘든 일들이 연속해서 다가왔고 그것에 대한 반응으로 그린 것입니다.

회화라는 매체를 통해 엉뚱한 문구를 넣은 〈NMLR-12〉는 눈앞에 닥친 차가운 현실의 불안함을 유머러스한 희극으로 바꾸어놓습니다. 냉소가 섞이긴 했지만 작품을 보고 있으면 긍정적인 에너지가 생기는 것 같습니다. 비통함에 잠기는 것보다 훨씬 낫네요. '힘든 일이 몰릴 때가 있지. 인생이 그런 거지'라고 한 발 물러서서 바라보게 됩니다. '이 또한 지나가리라'라는 어디선가 들은 말도 떠올려봅니다. 그럼 어느새 왠지 모를 여유도 생깁니다. 여유 있는 눈으로 현실을 마주하면 불안한 마음으로 대할 때와는 완전히 다른 결과가 나타날 거예요.

'내 눈앞에 나타났지만, 잘 지나가게 해줄게. 앞으로는 더 좋은 일들이 생길 거야.' 작품을 보며 긍정의 에너지를 품어봅니다.

정종완, 〈NMLR-12〉, 종이에 과슈, 62×41cm, 2019년

그림 일기

그림으로 위로하다

기괴한 느낌이 감도는 어두운 방 안에 해괴한 생명체들이 고개를 삐죽 내밀고 있거나 수술 침대 위에 누워 있습니다. 사람의 형상도 보이지만, 절단된 내장들이 화면의 가장 많은 부분을 차지하고 있어요. 독립된 개체로 보이는 내장들의 표정은 고통스러워 보이지 않고, 오히려 호기심 어린 눈으로 상황을 지켜보고 있는 것 같네요. 기대감도 살짝 엿보입니다.

심래정 작가는 뉴스로 접한 오늘의 사건 사고, 주변에서 일어나는 일들을 주제로 삼아 인간 본성을 꾸준히 탐구하고 있습니다. 층간 소음으로 인한 사소한 갈등부터 사람들이 행하는 살인, 혹은 식인과 같은 반인륜적 행위까지. 그녀는 욕구 충족, 폭력성, 불안감 등 인간의 특성에 대해 이야기합니다.

특히 심래정 작가의 초기 작품은 인간 혐오와 공격성이 강했는데, 어머니의 오랜 투병이 한 원인이었습니다. 어머니의 오랜 투병 속에서 많은 일이 벌어졌고, 작가는 그로 인한 스트레스와 인간에 대한 분노를 예술로 풀어냈습니다. 어머니가 돌아가신 뒤에 슬픔과 홀가분함, 그리움이 교차하면서 인간 혐오와 공격성이 덜해졌고요. 대신 더욱 커진 인간의 육신과 정신에 대한 궁금증, 관심을 작품에 담아냅니다.

심래정 작가는 이미지를 빠르게 그려낸 드로잉들을 연결시켜 애니메이션으로 제작해, B급 영화와 같은 화면을 만들어내는데요. 핸드 드로잉에서 느껴지는 리드미컬한 선들이 기이함을 더하는 것 같습니다. 하지만 심래정의 기괴한 이미지들은 혐오의 감정으로 다가오지 않습니다. 수술을 위해 인체 내부를 들여다보는 것처럼 느껴지지요.

"어머니가 수술하고 치료받는 과정을 보면서 인체 내부에 관심이 많이 생겼어요. 몸의 일부라도 고장이 나면, 사람 정신에 얼마나 큰 영향을 주는지도 알게 됐고요."

〈B동 301호〉는 작가의 작업실을 수술방으로 구성하고 절단된 인체를 봉합하는 과정을 보여주며 절단된 인체들이 새로운 삶을 살게 합니다.

'영상 중간에 보면 머리와 머리끼리 봉합하는 장면이 나온다. 집도의는 봉합 중 그 머리들을 쓰다듬는다. 머리들은 그 손길에 웃음을 띤다. 머리를 만지는, 그리고 그 손길을 반기는 머리들을 보았을 때 나는 너무나도 뭉클하였다. 그렇게 나

는 이미지에서 위로받고 있었다.'

어머니는 돌아가셨지만 마음 속 깊이 남은 아픔을 작가는 자신의 방식으로 위로합니다. 집도의의 손길을 반기는 머리들은 새로운 삶을 꿈꾸겠지요. 〈B동 301호〉는 어머니에게 새 삶을 주고픈 작가의 마음이 담긴 작품입니다.

심래정, 〈B동 301호〉, 3채널 비디오 프로젝션 반복재생, B&W, 사라운드, 음악 KIN, 2019년

그림 일기

공감 : 작고
사사로운 세계로부터

[**조영주**] 사진 매체를 활용한 작업을 하며 특정 개인이나 집단과 공유하는 기억, 서사, 감정에 관심이 많다.

학교에서 배운 것들, 매일 뉴스로 보는 장면들, 소문처럼 들려오는 이야기들은 우리를 감싸고 있는 거대한 세계의 파편이다. 그러나 우리는 그 세계 속에서 각자의 작고 사사로운 기억과 역사를 만들어내며 살아가고 있다.

사회적이고 정치적인 메시지를 전달하는 미술, 매체와 기법을 고민하는 미술도 물론 중요하지만, 우리들의 일상, 우리들의 모습을 닮은 미술에서 어쩌면 더 큰 울림과 가치를 발견할 수 있을지도 모른다.

그런 기대와 소망에서, 살아온 시간도 공간도 다르지만 자신의 시선과 경험을 세상과 나누는 미술가들과 작품들을 소개한다.

이준용, 〈아날로그 고백 기계〉, 종이에 수채, 42×29.7cm, 2014년

김용선, 〈구로동 429-XX #3〉, C-프린트, 가변크기, 2018년

오지은, 〈기 빨린 크리스마스〉, 캔버스에 유채, 30×30cm, 2021년

Edmund Tarbell, 〈Josephine Knitting〉, 캔버스에 유채, 66.6×51.4cm, 1916년

Horace Bonham, 〈Nearing the Issue at the Cockpit〉, 캔버스에 유채, 51.1×68.5cm, 1879년

누구나 한 번쯤

어렸을 때부터 간절히 바라는 것이 생길 때마다 나만의 규칙을 만들어서 따르곤 했다. 그렇게 하면 왠지 이루어질 것 같아서. 대수롭지 않은 것에 의미를 붙이고 일희일비하기도 했다. 괜히 미신에 빠지지 말고 요행을 바라지도 말고 나름대로 최선을 다하면 그뿐이라는 것쯤은, 이 세상에 내 힘으로 어떻게 할 수 없는 일이 많다는 것쯤은 물론 나도 알고 있었다.

하지만 마음이 마음대로 차분해지지 않는 걸 어떻게 하나. 마음이 갈팡질팡할 때마다 길거리의 풀과 꽃을 자주 희생시켰다. 너무나 자연스럽게, 영화나 드라마 속 클리셰 장면처럼 이파리를 하나씩 똑똑 뜯어내며 중얼거렸다. 때로는 '된다' '안 된다'로, 때로는 '한다' '안 한다'로…. 그래서 마지막 이파리가 점지해준 대로 이루어졌는지는 기억이 나지 않는다. 내 마음을 달래주었던 건 어쩌면 이파리를 뜯어내는 행위 그 자체였을지도 모르겠다.

이준용의 〈아날로그 고백 기계〉는 이 유치한 강박을, 낱낱이 떨어지는 꽃잎에 담긴 마음을 십분 이해한다는 듯이 누구나 한 번쯤 해봤을 꽃잎 점을 옮겨놓은 드로잉이다. 언뜻 보면 위트 있는 가벼운 낙서처럼 느껴지지만, 꾹꾹 눌러쓴 '사랑한다' '사랑하지 않는다'에서 우리 인생의 떨림, 불안, 비루함, 설렘, 순수함, 슬픔, 어설픔까지 모두 느껴진다.

이준용, 〈아날로그 고백 기계〉, 종이에 수채, 42×29.7cm, 2014년

공감 : 작고 사사로운 세계로부터

우리 사이, 우리 이야기

얼마 전 작업에 쓰려고 가족사진 앨범을 뒤지다가 꼭 지금의 내 나이였을 부모님과 세발자전거를 타기 시작한 언니, 이제 막 세상에 나온 것 같은 내 사진을 보게 되었다.

페이지를 넘길 때마다 새로웠다. 그렇게 앨범을 한참 동안 재미있게 들여다보는데, 갑자기 눈물이 났다. 사진으로나마 남아 있지 않았다면 아무도 들여다보지 않았을, 그러나 나에게는 너무나 소중한 가족의 이야기가 다 삭아가는 비닐 포켓 안에 한 장 한 장 담겨 있었다.

카메라 앞에서 멋쩍었던 어렸을 때와 다르게, 요즘은 가족들을 향해 카메라를 들고 싶다. 카메라 뒤에서 가족들을 바라보고, 말을 걸고, 그동안 놓친 가족들의 시간을 따라잡고, 사진으로 남기고 싶다. 가족들과 떨어져 살게 된 지 제법 오래되어서 그렇기도 하고, '기록되지 않는 것은 기억되지 않는다'는 말에 동감하기 때문이다.

김용선의 〈구로동 429-XX〉는 작가가 가족의 역사가 시작되고 끝난 구로동과 머나먼 타지에서 '가족이란 무엇인가'를 생각하며 사적인 이야기를 풀어낸 사진 연작이다. 두 인물이 같은 프레임 안에서 서로 다른 곳을 바라보고 있다. 초점까지 애꿎게도 화려한 커튼에 맞았다.

왠지 어색해 보이는 둘은 어떤 사이, 어떤 가족인 걸까? 꾹 다문 입술에서 왠지 많은 말이 가라앉고 있는 걸, 카메라는 솔직하게 보여준다.

김웅선, 〈구로동 429-XX #3〉, C-프린트, 가변크기, 2018년

공감 : 작고 사사로운 세계로부터

남은 순간

어느 날 친구의 SNS 계정을 구경하다 몇 년 전 우리가 함께했던 날의 사진을 발견했다. 그날 우리는 처음 가보는 식당에서 이것저것을 주문했고, 식사를 마친 후에는 카페에 갔고, 거기서 친구가 무슨 이야기를 했나 하면…. 사진 한 장이 그날 있었던 사소한 일들을 뒤죽박죽 소환해냈다.

그렇지만 그 장면들은 글이나 사진으로 남지 않은 조금 흐릿한 기억일 뿐이라서, 내가 멋대로 다른 날의 경험 또는 어디서 보고 들은 것과 짜깁기한 것일지도 모른다. 내 타임라인에 존재했을 어떤 장면들이 나도 모르게 기억에서 사라졌다가도, 불쑥 내 안으로 밀고 들어오기 시작하면 진짜 있었던 일인지 스스로도 확신할 수가 없어서 바보가 된 기분이다. 악착같이 장면의 디테일을 생각해내려고 하지만 내게 남아 있는 건 순간의 분위기와 그때 느꼈던 감정뿐이다.

오지은의 〈기 빨린 크리스마스〉는 작가의 기억 속 어느 순간을 옮긴 회화다. 아마도 그날은 크리스마스였고, 여럿이 모여 케이크를 나눠 먹었고, 무슨 일이 있었는지 알 수 없지만 작가는 꽤나 지쳤던 것 같다. 멍하니 있다가 눈길이 간 케이크는 정방형에 최적화된 어떤 SNS 속 사진처럼 작가의 기억 속에 남았다. 작가는 그림을 그리며 다시 그 순간으로 돌아가보지만, 크롭(crop)된 잔상만 반복될 뿐, 전체 장면은 그 누구도 정확하게 그려낼 수 없다. 이미 지나간 순간이기에.

오지은, 〈기쁠린 크리스마스〉, 캔버스에 유채, 30×30cm, 2021년

사랑하는 풍경

그냥 이대로 세상이 멈췄으면 좋겠다 싶을 때가 있다. 온 신경이 압도될 정도로 광활한 자연 경관을 만났을 때, 친구들과 한바탕 신나게 놀고 웃겨서 눈물이 찔끔 날 때, 너무 간절히 소망하던 일이 이루어졌을 때…. 생각만 해도 짜릿한, 엔도르핀이 바짝 도는 순간이다.

그런데 아무 일도 일어나지 않은, 숨 막힐 듯이 단조로운 풍경을 마주하고서도 그런 생각을 하게 될 때가 있다. 내가 이 순간을, 이 공간을, 이 사람을, 이 풍경을 정말 사랑하고 있구나 깨닫는다.

내 눈을 카메라 삼아 사진으로 찍어서 기억 속에 영원히 보관할 수 있다면. 사진들을 꺼내어 봤더니 그 풍경에 존재했던 소리와 냄새까지 느껴진다면. 그렇게 살면서 쌓아온 사진들이 점점 더 많아진다면…. 마음이 여유롭고 행복한 인생을 사는 것이 아닐까?

에드먼드 타벨(Edmund Tarbell)의 〈Josephine Knitting〉은 작가가 가장 사랑하는 풍경은 무엇인지 한 번에 느낄 수 있는 회화다. 작가는 평생 자신의 단란한 가정이나 평화로운 일상 풍경을 화폭에 담아왔는데, 그림 속 주인공은 작가의 딸 조세핀이다. 어느 정도 다 큰 딸이 방 안에 편안하게 앉아 뜨개질을 하고 있다. 이 평화를 깨뜨릴 불청객은 애초에 존재하지 않는다는 듯이, 창과 문은 살짝 열려 있고 햇살과 바람이 잔잔하게 방 안으로 들어오고 있다. 작가는 이 풍경에 무한한 애정을 느끼며 그림으로 남겼을 것이다.

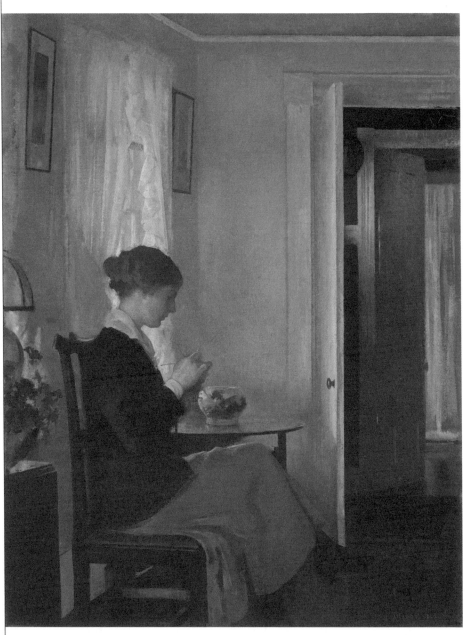

Edmund Tarbell, 〈Josephine Knitting〉, 캔버스에 유채, 66.6×51.4cm, 1916년

가장 보통의 사랑들

영화나 드라마를 볼 때 화면 안에 많은 사람이 등장하면 나는 엑스트라 한 사람 한 사람을 관찰하느라 분주해진다. 이야기의 주인공인 우리의 영웅은 악당 때문에 쑥대밭이 된 도시를 지키려고 애쓰고 있다. 이때 화면 구석에서 차를 버리고 정신없이 도망치고 있는 저 엑스트라는 자신을 무엇이라고 상상하고 연기 중인 걸까. 내가 감정을 이입할 수 있는 건 바로 저 사람인데, 저 사람의 눈앞엔 무엇이 보일까. 그에게 주어진 이야기는 무엇일까. 그것이 가장 궁금해진다. 눈길이 갈 법한 사건의 주변부에서 일어나는 사소한 일들. 그 사소한 일들의 주인공인 평범한 사람들. 내가 그런 일들을 주로 겪어왔고 스스로가 그런 사람들에 더 가깝다고 느끼기 때문에 이렇게 관심과 애정이 가는 것일지도 모른다.

호레이스 본햄(Horace Bonham)의 〈Nearing the Issue at the Cockpit〉은 이런 맥락에서 사람들을 향한 애정 어린 시선을 느낄 수 있는 회화다. 작가가 그린 몇 명의 사람들은 투계장(cockpit)을 흥미롭게 지켜보고 있다. 메인 이벤트인 닭싸움이 캔버스 중앙 아래쯤에 자리 잡아야 할 것 같지만, 작가는 닭싸움보다 사람들을 관찰하는 것이 더 재미있었나 보다. 나이, 인종, 옷차림, 표정, 그리고 자세에서 많은 이야기를 읽어낼 수 있을 것 같다. 이들은 현실 세계, 역사 속 한 페이지에서는 엑스트라에 머물렀을지언정, 작가의 그림 속에서는 주인공이 된다.

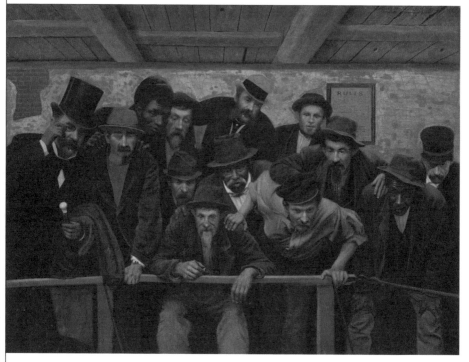

Horace Bonham, 〈Nearing the Issue at the Cockpit〉, 캔버스에 유채, 51.1×68.5cm, 1879년

겹쳐 있는 꿈들을
상상하기

[**정지우**] 문화평론가, 작가. 저서로 《인스타그램에는 절망이 없다》, 《너는 나의 시절이다》, 《고전에 기대는 시간》 등이 있다.

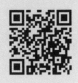

모든 풍경에는 이면이 있다.
모든 현실에는 꿈이 있다.
그렇게 꿈 혹은 세계가 겹쳐 있다.

그림을 대하면서, 유독 그 그림 속에 스며든
또 다른 꿈들을 상상하고 싶어졌다.
그렇게 여기, 어느 꿈의 기록들을 남겨본다.

이수진, 〈Signal〉, 아카이벌 피그먼트 프린트, 41×31cm, 2017년

유재연, 〈Night Cake〉, 캔버스에 유채, 33×24cm, 2017년

전병구, 〈무제〉, 캔버스에 유채, 31.8×40.9cm, 2018년

Harald Oscar Sohlberg, 〈Fisherman's Cottage〉, 캔버스에 유채, 109×94cm, 1906년

Caspar David Friedrich, 〈Northern Landscape, Spring〉, 캔버스에 유채, 35.3×49.1cm, 1825년

한상우, 〈무제(work no.1)〉, 캔버스에 유채, 53×45.5cm, 2017년

문명과 자연의 꿈에 관하여

숲이 있어야 할 자리에, 문명을 딛고 선 여자가 창밖을 바라보고 있다. 사람은 언제나 창가를 갈망한다. 우리는 늘 문명이 견고하게 쌓아 올린 성벽 안쪽에서 모든 편리함을 갖추고서 안심하고 만족하며 살아가고 있는 듯하지만, 늘 창밖을 바라볼 수 있기를 바란다. 전망이 있는 카페, 한강이 보이는 아파트 등 벽으로 가로막히지 않은 풍경은 모두가 무척 당연하게 갈망하는 삶의 일부 같은 것이다.

인간은 문명을 택했지만 늘 자연에 대한 그리움, 문명 바깥에 대한 유령 같은 갈망이 겹쳐 있다. 창가를 바라보는 여자 위에 덮인 거대한 잎사귀들은 우리가 깔고 앉은 자연 같기도 하고, 우리를 깔고 앉을 자연 같기도 하다. 그런데 이상하게 문명과 자연이 겹쳐 있는 모습에서 어떤 청량감이 든다. 어쩌면 자연을 잊지 못하는 여자가 풀잎과 같은 색의 옷을 걸치고, 하늘과 같은 색의 시계를 간직하고 있기 때문일지도 모른다.

문득, 삶에 이처럼 거대한 잎사귀들이 겹쳐 내려앉듯 바다가, 하늘이, 혹은 어느 숲속 이야기가 내려앉아 있으면 좋겠다는 생각이 든다. 꿈을 꾸어야 한다면 차들이 부지런히 오가는 고속도로나 한 칸씩 차지하고 있는 시멘트 건물보다도, 왠지 모를 청량한 자연이 내 위로 내려앉은 듯한 꿈을 꾸고 싶다는 마음이 어딘가에서 날아든다.

이수진, 〈Signal〉, 아카이벌 피그먼트 프린트, 41×31cm, 2017년

겹쳐 있는 꿈들을 상상하기

케이크와 바게트의 꿈에 관하여

늦은 밤, 창가에 놓인 케이크 한 조각 위로 달빛이 쏟아진다. 누가 먹다 놓아둔 것인지, 어째서 냉장고 속도 아닌 곳에 접시조차 없이 그렇게 덩그러니 놓여 있는지는 알 길이 없다. 어쩌면 이 케이크 조각이 놓여 있는 집에는 아무도 살고 있지 않을 것 같은 느낌도 든다. 애초에 누군가 이런 케이크를 놓아두는 모습도, 내일 아침 일어나 누군가 한 입 베어 무는 모습도 상상하기 어렵다. 케이크는 그저 오늘 밤, 그렇게 덩그러니 어딘가에서 떨어져, 잠시 머물다가, 잠시 빛나다가, 내일이면 사라질 것 같다.

어쩌면 그것이 케이크 조각의 본질일지도 모른다. 케이크란 아무래도 오래 두고 먹을 수는 없다. 크림은 금방 다 허물어지고 말 것이다. 케이크로 말하자면 하룻밤 머물다 떠나는 보름달 같은 것이다. 아무 이유 없이 좀처럼 사 먹을 일은 없지만 일 년 중 기념해야 할 날에 돌연 나타났다가 꺼지는 촛불과 함께, 점멸하듯 타오르고 사라진다. 오늘 밤, 이 한 조각의 케이크는 그렇게 돌연 등장했다가 언제 그 자리에 있었냐는 듯 내일이면 사라지고 말 것 같다.

케이크 같은 삶을 꿈꾸던 시절이 있었다. 피츠제럴드와 젤다 부부처럼. 타오르는 케이크처럼. 그렇게 딱 30대까지만 살아야지 싶었던 마음이 있었다. 생각해보면 케이크로 살았어도 나쁘지 않았을 것 같다.

그러나 나는 어느덧 바게트 같은 삶을 살아가고 있다. 이른 아침 창가에 놓여 있는 바게트 하나의 자연스러움, 다정함, 익숙함 같은 삶도 역시 나쁘지 않다고 생각한다. 밤이 지나고 새가 울고 아침이 오면, 창가에는 케이크 대신 바게트가 하나 놓여 있어도 좋을 것 같다.

유재연, 〈Night Cake〉, 캔버스에 유채, 33×24cm, 2017년

겹쳐 있는 꿈들을 상상하기

여자와 배의 꿈에 관하여

공중에 매달린 그녀는 몸을 지탱하고 있는 얇은 끈을 부여잡고 있다. 어떻게 보나 해먹과 여자이지만, 어쩐지 배와 포장지 같기도 하다. 배를 한 박스 사면 하나하나마다 정성스럽게 포장되어 있다. 배를 들어 올리는 순간, 만약 배에 팔이 달려 있다면 꼭 이 그림과 같을 듯하다. 애초에 추락을 예정하고서 나무에 매달려 있던 열매는 어느덧 땅에 내려와 다시 선택을 기다리는 상품이 된다. 조금 더 잘 선택받기 위하여, 포장지에 고이 싸여 진열대에 오른다.

인간의 몸 또한 언제나 추락을 예정하고 있다. 그러나 묘하게도, 사람이 가장 편안함을 느끼는 순간은 그런 추락을, 중력을 거스르는 순간이다. 매트리스 속 스프링들이 필사적으로 몸을 들어 올려줄 때 우리는 고도의 편안함을 느낀다. 해먹에 몸을 맡긴 채, 하늘을 배경으로 매달려 있는 여자는 위태롭기보다는 가장 편안한 상태에 도달해 있는 것 같다. 꺼지는 몸과 그 몸을 필사적으로 지탱하며 공중에 머무르게 하는 해먹 속에서, 그녀는 무척이나 자유로운 기분을 느끼고 있을 듯하다.

삶이란 본디, 그렇게 다시 선택받기 위하여 매장 진열대에 오른 과일들처럼 다시 오르기 위하여 늘 내려서는 것일지도 모르겠다. 그래서 언젠가는 해먹 위에서의 삶처럼, 그렇게 끝없는 하늘 속을 거니는 듯한 어느 날을 만나기 위하여, 언젠가 그곳에, 혹은 지금 여기에, 그렇게 떨어져 있을지도 모를 일이다.

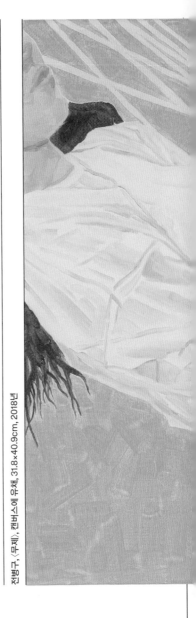

진병구, 〈무제〉, 캔버스에 유채, 31.8×40.9cm, 2018년

외로움과 다정함의 꿈에 관하여

숲이 끝나고, 호수와 맞닿은 듯한 장소에 한 채의 집이 덩그러니 놓여 있다. 지평선에서는 여명이 밝아오는 듯하다. 풍경은 어딘지 낭만적이거나 아늑하기보다는 쓸쓸하고 조금은 무서운 느낌도 든다. 주변에 마을이 있는지 모르겠지만, 그림 속에서 느껴지는 바로는 사람은커녕 동물 한 마리도 집 주변에 어슬렁거릴 것 같지 않다. 그곳에 사는 사람은 어쩐지 매일 숨 쉬는 듯한 쓸쓸함을 들이마시고 있을 것만 같다.

어쩌면 이 그림을 보고 쓸쓸함과는 정반대의 느낌을 받는 사람이 있을지도 모르겠다. 곧 아침이 밝아오고, 새들이 지저귀고, 한 여인이 문을 열고 나와 호숫가에서 물을 길어 올리고, 뒤이어 나온 남자와 끌어안고 키스를 하고, 오늘도 배를 저어 나가 나무 그늘 아래에서 와인 한 잔 마시는 하루가 기다리고 있다고. 그렇게 상상하는 것도 가능할 듯하다.

그러나 다시 보아도 이 풍경이 어쩐지 쓸쓸해 보이는 것은, 내가 속한 시대나 시절 혹은 사회가 그런 고독을 좀처럼 허락하지 않기 때문일지도 모른다. 이 시대, 이 사회, 이 세상에서 가장 견디기 힘든 것은 고립과 박탈감, 외로움이다. 모두가 홀로 있게 됨을 필사적으로 무서워하는 사회에 살고 있다. 위아래와 양옆으로 들어찬 사람들 속에 살고자 하는 집단주의적 욕망의 화신 같은 아파트들, 필사적으로 소속감이 필요해 찾아가는 종교 공동체들, 누군가와의 느슨한 접촉이라도 갈망하며 찾아가는 SNS 같은 것들로 가득한 사회는 그 무엇보다도 외로움을 무서워하는 사회일 것이다. 그리고 저기 놓인 저 하얀 집은 무척이나 외로워 보인다. 그렇게 나의 시선이라는 것도, 이 사회와 이 시절에 길들여졌다. 이제 나는 이런 풍경이 참으로 쓸쓸하게만 느껴지는, 이 시대의 한 현대인이 되었다.

Harald Oscar Sohlberg, 〈Fisherman's Cottage〉, 캔버스에 유채, 109×94cm, 1906년

겹쳐 있는 꿈들을 상상하기

황무지와 마당의 꿈에 관하여

황무지라 불러도 좋을 곳에 두 명의 보초가 서 있다. 보초들은 무언가를 지키기 위해서, 혹은 맞이하기 위해서 그곳으로 보내졌다. 아마 이 거대한 황무지도 어느 두 나라가 서로 차지하려고 싸우고 있는 땅일 것이다. 아무도 살 수 없고 살고 싶지도 않을 테지만, 국가의 입장에서는 누구의 땅인지 지도에 경계 긋는 것이 무엇보다 중요하다. 무수한 목숨들을 갈아 넣어 서로 빼앗고 지키는 싸움이 이 황무지에서도 언젠가 일어났을 것이고, 앞으로도 또 일어날 것이다.

전쟁이 일어나면 수천, 수만 명의 목숨을 희생시키면서 1km 전진하고, 다시 그만큼을 빼앗기고, 그렇게 이 땅을 가질 것인가 말 것인가의 싸움 속에서 수많은 시체들이 쌓여간다. 전쟁 이후의 세대가 볼 때는 참으로 어리석어 보이기도 하지만 어느 시점에서는 그보다 중요한 것이 없다. 몇 백 미터를 더 차지할 것인가 말 것인가야말로 수많은 인생보다 더 중요한 문제가 되어버린다.

그런데 사실 우리의 삶도 별반 다르지 않을 것이다. 어쩌면 삶의 상당 부분은 그렇게 황무지에 서서 그 땅을 지키겠노라고 서 있는 이 그림의 보초들과 같은 풍경이 마음속을 가득 채우고 있을지도 모른다. 명예, 숫자, 지위, 가치를 실제로 내가 살아가는 오늘의 삶, 행복, 사랑보다도 월등히 중요하게 여기는 일. 오직 그 몇 줄의 명함을 위해 인생을 바치는 일이란, 얼마나 흔한가.

이런 본성을 생각하면 인류가 역사의 상당 시간을 황무지를 뺏고 빼앗기는 일에 허비한 것도 이상하지 않은 셈이다. 어쩌면 나의 오늘도 그와 다르지 않을지 모르니 말이다. 다만, 내가 가진 작은 마당에 핀 꽃 한 송이를 더 사랑할 수 있는 인간이기를 간절히 바랄 뿐이다.

Caspar David Friedrich, 〈Northern Landscape, Spring〉, 캔버스에 유채, 35.3×49.1cm, 1825년

겹쳐 있는 꿈들을 상상하기

생과 사의 꿈에 관하여

한상우 작가의 〈무제〉 안에는 무엇인지 알아볼 수 없을 정도로 형태가 없어진, 어느 동물의 사체일지도 모를 검은 흔적만이 부서져 있다. 어느 생명이든 그것이 무너져 내리기 전에는 그 나름의 색과 소리와 형체를 갖추고 있기 마련이다. 그러나 세월에 녹슬어가면서 동물도, 인간도 그 나름의 색깔과 소리를, 형태를 잃어간다.

살아가는 일이란 그렇게 필사적으로 자기만의 색채를 갖추고 빛나고자 애쓰며 간신히 형체를 유지하기 위해 버티는 것일지도 모른다. 그러나 이제 그런 버팀이 사라진 자리 앞에서 처음으로 느끼는 감정은 '섬뜩함'이다. 더 이상 존재하지 않는 것. 그 어떤 애씀도 불필요해진 사체 앞에서 누구나 섬뜩함을 느낀다. 그리고 그 낯선 공포는 이내 연민이 되고 슬픔이 된다.

삶이란 아마도 그런 섬뜩함을 알고 있으면서도 필사적으로 그를 방어하기 위해서, 한편으로는 괴물과 맞서 싸우는 일일 것이다. 삶에서 가장 주요한 감정 중 하나가 연민이라면 그것은 우리에게 필연적으로 주어진 섬뜩함을 이해하고 견디게 하기 위해 주어진 신의 선물일 수도 있다. 그렇게 세상 모든 것에 대한 연민이 이 낯선 사체 앞에서 피어오른다. 섬뜩함은 연민을 꿈꾼다. 검은 것의 이면에는 무지개가 있다.

한성우, 〈무제(work no.1)〉, 캔버스에 유채, 53×45.5cm, 2017년

겹쳐 있는 꿈들을 상상하기

일상을 초과하는 시선

[**정희영**] 미술과 정치, 자본과 시선, 창작과 일상에 관심이 있다. 감각 못지않게 깊은 사유를 이끌어내는 전시, 미술이 관객의 일상을 관통하는 전시를 기획하고자 한다.

늘 궁금합니다. 우리는 그림을 보며, 그 그림 너머의 어떤 이야기로 가닿아야 하는 것일까요. 잠을 자고 있는 시간을 제외하면 늘 무언가를 바라보고 있음에도, 예술 작품 앞에 서기만 하면 눈앞에 뿌연 안개가 가득한 기분이 듭니다. 두 눈을 부릅떠도, 아무것도 보이지 않는 수수께끼 같은 경험을 우리는 반복하곤 하지요. 그래도 동굴 벽화에서부터 지금에 이르기까지 아주 오랫동안 미술이 우리 곁을 떠난 적이 없단 사실을 생각하면, 미술은 우리의 삶에 꼭 필요한 무언가가 있는 듯합니다.

그렇다면, 혹시 미술은 삶에 어떤 해답을 주는 걸까요? 예술은 어떤 다름을 제공할 수 있는 것일까요? 이에 대한 답을 찾으려던 중에 사무엘 베케트의 《아무것도 아닌 텍스트들》을 마주했습니다.

"내가 갈 수 있다면 어디로 갈 것인가? 내가 만약 존재할 수 있다면 나는
 무엇일 것인가? 내가 만약 목소리를 가지고 있다면 무엇을
 말할 것인가?"

베케트가 스스로에게 이러한 물음을 되묻는 이유는 세상이 우리에게 건넨 답들이 너무도 충분치 않았기 때문일 것입니다. 예술가는 이미 주어진 답들 사이에서 '만약'이라는 가정 속에 상황을 견주는 일보다, 세상에 없는 답을 발견하는 일을 작업으로 실천합니다. 작가가 우리에게 제안하는 시선은 존재하지 않는 답이기에 보이지 않는 것뿐이니, 평안한 마음으로 그림을 마주하면 어떨까요? 예술은 늘 보이지 않는 막막함에서 비롯된 미미한 감각을 지지하는 법이지요. 일상의 시선으로부터 초과하는 경험, 그 경험으로 초대합니다.

빈 눈의 의지

짙은 어둠 속에 꿈틀대는 선들은 선명한 감정을 극단적으로 느껴지게 합니다. 위선, 외로움, 가난, 당혹스러움, 어색함과 같은 감정들 말이지요. 교회 신자들의 신을 향한 공허한 두 눈과 허름한 옷에선 우울하고 비참한 삶이 담겨 있습니다. 낮은 명도와 두꺼운 붓의 질감 안에 신음하는 현실의 표정이 선명하게 느껴집니다. 단순한 화면엔 퀭한 눈과 주름진 입이 삐죽 나와 보입니다. 고통에 지나치게 억눌린 나머지 신자의 얼굴에는 희망, 경외와 같은 감정들이 전혀 보이지 않지요. 작가 오노레 도미에(Honoré Daumier)는 무거운 교회의 정적 속에 신에게 무엇인가를 간절히 원하는 여인들의 모습을 거칠고 확고한 붓질로 그려내어 분노를 표현하고 있습니다.

국가의 수장을 비판한 만화를 신문에 게재한 이유만으로 정치범 수용소인 생트 펠라지 감옥에서 6개월간 복역했던 도미에는 이후에도 사회 비판적인 작업을 멈추지 않았습니다. 타락한 시대가 그림 속 인물의 두 눈에 스며들어 있으면서도, 목과 얼굴은 꼿꼿이 편 자세를 유지합니다. 굽은 몸으로도 시선만큼은 정면을 향하도록 남겨두었죠. 작가는 냉정한 현실을 제시하면서도 사회적 약자들을 향한 따뜻한 지지를 숨겨둔 것입니다. 그리고 신자들이 신에게 무엇인가를 바랄 때, 분노를 감출 수 없을 때 삶에서 도피하지 않는 의지마저 느껴집니다. 우리는 교회 단상을 직시하는 신자들의 모습에서 삶의 의지를 목격할 수 있습니다.

Honoré Daumier, 〈In Church〉, 나무에 유채, 15.2×21.7cm, 1855/1857년

하늘 아래에만 있을 나에게

그림은 두 개의 부분으로 나뉘어 있습니다. 그림 상단은 어두운 구름이 드리운 차가운 회색 공간입니다. 작가는 그곳에서 단 한 줄의 빛줄기조차 허락하지 않은 모양입니다. 하단은 오히려 밝은 태양의 빛을 허락하고 싶은 듯 반짝이는 모래밭이네요. 모래밭 속 작은 웅덩이에서 검은 새는 물을 마시고 있습니다. 웅덩이는 더 이상 차가울 필요도, 따뜻할 필요도 없어 보입니다. 분리된 공간 사이의 정중앙에 위치한 검은 새는 세상에서 홀로 남겨진 칠흑 같은 자신을 웅덩이에서 확인하네요. 차가운 색채와 따뜻해지고 싶어 하는 색채 사이에 갇힌 새는 물웅덩이 속에서 또다른 나를 찾고 있습니다. 가감이 필요치 않은 그대로의 내가 물속에서 허망하게 나를 바라보고 있습니다.

하늘을 나는 것이 우리가 생각하는 본질적인 새의 모습이지만, 그가 스스로를 확인하고 돌아볼 수 있는 것은 오직 땅으로 내려온 이후입니다. 끝없는 세상의 갈망과 흔들림을 버텨내야 하는 검은 그림자가 차분하게 화면 중앙에 자리 잡아 보는 이의 시선을 사로잡습니다.

우리는 어째서 착륙 이후에만, 침잠 이후에만 스스로를 바라볼 수 있을까요. 하지만 자신을 바라보는 시간인 '내려옴' 이후에야 다시 날아오를 수 있다는 사실은 우리에게 어떤 안심을 쥐여줍니다. 지금의 시간이, 나를 다시 뜻깊게 바라볼 수 있는 시간이 되길. 그래서 더 힘 있게 날아오를 수 있기를 '바라'봅니다.

전병구, 〈무제〉, 캔버스에 유채, 40.9×53cm, 2017년

일상을 초과하는 시선

사라지지 않는 것들

하얀 보닛을 쓴 순례자들은 양초를 들고 앞을 향하고 있습니다. 상단 부분에는 여자와 아이를 말에 태운 사제가 보입니다. 자유로운 붓 터치는 용서를 구하는 순례자들을 노을 속에서 흔들리게 합니다. 당시 산업혁명과 근대화가 회오리치는 시기였지만 브루타뉴 의식에는 아무런 영향을 미치고 있지 않습니다. 무리들은 너무나도 반문화적 모습을 보입니다. 작가는 그 차이점에 힘입어 그가 묘사하는 문화에 대해 말하고 그는 주류 세계에 반대되는 문화를 보여줍니다. 급격한 변화에도 불구하고 종교적 전통을 고수하며 신에게 순종적인 모습 말입니다.

가톨릭교회의 거대함과 강력한 권위는 인상파의 붓질로 사라지고 부드러운 선과 따뜻한 색채로 인간의 소박한 마음이 대체되어버립니다. 근대라는 시간은 주술과 신비에서 벗어난 이성적인 시간이라고 알려져 있지만, 저는 도무지 이를 비이성의 시간이라고 말할 수 없습니다. 여전히 저울질할 수 없고, 보이는 것만이 전부라고는 믿을 수 없기 때문입니다.

일몰의 시간 동안 그들이 손에 들고 있는 양초의 빛은 그림에서 서사시를 써내려 갑니다. 그림 속에서 빛은 말, 사제, 여자와 아이, 심지어 군중이 아니라 그 자체로 주제가 되지요. 어두운 저녁을 알리는 붉은 노을 속에서 양초의 빛은 용서받기 바라는 무리들을 지켜줍니다. 차가운 흰색, 회색, 푸른색 무리들은 결국 따뜻한 모습을 찾아가게 됩니다.

Gaston La Touche, 〈Pardon in Brittany〉, 캔버스에 유채, 100.5×110.5cm, 1896년

그래도 피하지 않을 때

놀란 눈동자의 시선 속 동공은 확대되어 그가 얼마나 충격 속에 있는지를 보여줍니다. 공포를 보고 싶지 않아 주저하는, 소극적인 모습입니다. 억지로 눈을 벌리는 행위자는 결코 보는 것을 원하는 것이 아니라 남은 자율성마저 파괴하려 합니다. 초점을 잃은 눈을 보는 관객의 자율적 의지도 동시에 파괴해버립니다.

작가는 이러한 행위에 대한 감정을 절제하기 위해서 높은 채도를 사용하고 있습니다. 한 번 사용한 붓을 여러 번 사용하지 않은 것이지요. 그럼에도 불구하고, 마치 수술실 형광등에 비춰지는 듯한 푸른색을 띈 살결은 끝내 생생한 공포를 발견하게 만듭니다. 놀람에 앞서 절망을, 고통에 앞서 위선과 당혹감을, 슬픔에 앞서 고뇌가 나의 것임을 보여줍니다.

그러나 여기에 강제와 그 강제에 의한 공포만 있다고 생각할 수는 없습니다. 그것만 있었다면 눈동자는 정면을 보는 것을 피했을 것이란 생각이 드는 까닭입니다. 적어도 그가 어렴풋이 정면을 주시하는 동안 그는 이 강제와 공포에 티끌만한 자유를 지키고 있습니다. 때때로 우리는 원치 않는 상황에 휩쓸려가고 그 상황은 피할 수 없이 강제되는 시간과 만나게 됩니다. 그때 시선을 돌리지 않음이 그 상황을 피해갈 수는 없어도, 돌파할 여지를 만든다는 사실을 기억하고 싶습니다. 이 '강제 관람'이라는 비참한 상황에도 작가는 어쩐지 희망마저 잃어버리긴 싫은 것 같습니다.

이은새, 〈강제 관람〉, 캔버스에 유채, 45.5×53cm, 2016년

모두가 있는 얼굴

서울의 어느 가로수 한 그루에 종이를 대고 연필로 프로타주(frottage, 요철이 있는 물체에 종이를 대고 색연필, 크레용, 숯 따위로 문질러 베껴지는 무늬나 효과를 응용한 회화 기법)한 작품입니다. 직접 자연을 종이 위에 불러들여서 사람의 형상을 완성한 셈이지요. 일상적으로 우리는 사람도 자연의 일부라는 걸 잊고 삽니다. 스스로가 흙과 나무에서 온 것들로 이루어져 있다는 사실도 기억하지 못하지요. 사람은 자신을 자연과 마치 동일한 체급으로, 심지어 자연을 휘두를 수 있는 체급으로 생각하지요.

하지만 작가는 그런 자연과 정면으로 마주했을 때 매끈한 캔버스와 같이 종이를 모두 통제하는 일에 어려움을 느끼고 맙니다. 그래서인지 자연에서 불러온 사람에겐 어떤 표정도 찾아볼 수 없습니다. 어떤 표정인지, 어떤 표면의 얼굴을 가졌는지, 생각이 많은지, 여자인지, 남자인지 도무지 알 수가 없습니다. 자연에 묻어난 거친 연필 자국들은 아무런 힌트도 주지 않고, 어떤 디테일도 조정하고 꾸며낼 수 없습니다. 작가는 모든 디테일을 가로수 한 그루에게 맡겨야만 하기 때문입니다.

사실 자연에서 온 사람이란 이렇게 자연을 휘두를 수 없이 받아들여야 하는지도 모르겠습니다. 하지만 이 불투명한 얼굴 위로 미운 사람도, 그리운 사람도, 사랑하는 사람도 보이는 것은 어떤 이유에서일까요. 아, 그 고향에 모두가 있기 때문일까요.

이혜민전, 〈사이〉, 서울의 가로수 한 그루에 종이를 대고 연필로 프로타주, 40×40cm, 2017년

조금 다르게 바라보기

[**이현경**] 신한갤러리 큐레이터로 전시를 기획하고 관련 글을 쓰고 있다. 예술에 대한 관심을 바탕으로
여러 사유의 가능성을 모색하며, 연관된 다양한 활동을 하고 있다.

가끔 나와 생각이 다른 사람을 만난다.
그럴 때 나의 생각을 설득하기 보다는 다름을 인정하고
조금 다르게 바라보는 노력이 필요하다.

작품을 볼 때도 그렇다. 무엇을 그렸는지 잘 보이지 않으면
우선 한 걸음 뒤로 물러나 본다.
그리고 다른 각도로 살펴보고 오랫동안 바라본다.

그래도 알 수 없을 때는 관습적이고 고정된 시각을 덜어내고
다른 방식으로 보려고 노력해본다.
전에 보이지 않던 것들과 마주할 기회를 찾기 위해.

최윤희, 〈밤의 리듬을 만드는 일 4〉, 캔버스에 유채, 233×364cm, 2019년

손현선, 〈Like the moon〉, 캔버스에 유채, 91×73cm, 2017년

Claude Monet, 〈Rouen Cathedral, West Façade, Sunlight〉, 캔버스에 유채, 100.1×65.8cm, 1894년

Edgar Degas , 〈The Dance Lesson〉, 캔버스에 유채, 38×88cm, 1879년

추미림, 〈Pixel Space_003〉, 종이에 종이 블럭, 아크릴, 펜, 목공용 풀, 50×50cm, 2007년

순간에 집중하기

같은 풍경이라 하더라도 낮의 풍경과 밤의 풍경은 사뭇 다르다. 특히 도시의 밤은 더욱 그렇다. 수많은 조명이 켜진 도시의 야경은 자연광이 내는 낮과는 다르게 화려한 불빛이 재생산한 흔적들로 낮과는 전혀 다른 풍경을 선사한다.

작가는 운전을 하며 아주 짧은 시간 포착한 도로 위에 보이는 방음벽 판 위에 비친 모습을 회화로 기록했다. 움직이는 찰나의 시간, 작가의 눈에 담긴 바리케이드는 주변의 가로등, 자동차 불빛, 반투명한 판 뒤로 비치는 아파트 등 도로 위의 수많은 상황들을 순간적으로 담아냈다 사라지며 빛의 잔상을 남긴다. 그리고 남은 잔상들은 다양한 색감의 조합으로 시각적 환영을 만든다. 끊임없이 움직이는 상황 속, 빛의 일렁임이 가득 담겨 있는 격자무늬 방음벽의 빛들은 마치 오케스트라의 화음처럼 서로 어우러지며 화려하고 다채로운 형상을 만들어낸다.

우린 하루에도 수없이 많은 풍경을 눈에 담는다. 엄청나게 빠른 속도로 많은 이미지가 눈에 들어왔다 스쳐 지나가고 어떤 이미지에 주목할지 살펴볼 틈도 없이 바쁘게 살아가고 있다. 하지만 지금이 아니면 사라지고 마는, 예를 들어 계절이 지나가는 풍경도 좋고, 사랑하는 사람의 미소도 좋고, 자주 들르는 카페의 커피 향도 좋다. 하루의 잠시만이라도 마음을 다해 온 감각을 열고 우리가 바라보고 감각하는 순간에 집중해보는 건 어떨까.

최양희, 〈빛이 리듬을 만드는 일 4〉, 캔버스에 유채, 233×364cm, 2019년

눈을 감았다 뜨고 '다시-보기'

언뜻 봐서는 도무지 무엇을 그린 건지 알기 힘들다. 오랜 시간을 들여 표현된 표면과 회색의 깊은 음영이 눈에 들어온다. 다시 살펴보자. 머릿속에 여러 생각이 떠오른다. 마치 달의 분화구 같아 보이기도 하고, 또 달리 보면 먼 옛날 부족들이 함께 의식을 행하는 장면을 표현한 것 같기도 하다.

다시-바라보자. 작가 역시 자신의 그림을 통해 또 다른 풍경을 떠올린 듯 〈Like the moon〉이란 제목을 붙였다. 이 그림을 바라볼 때 우리 머릿속에서 일어날 여러 상상의 변주들을 예측하기라도 한 듯 말이다. 그림은 우리가 상상하는 것과는 달리 회전하는 레미콘 몸통 표면의 흔적을 일부분 확대하여 그린 것이다. 작가는 일상에서 흔히 볼 수 있는 쉼 없이 돌아가는 레미콘의 움직임을 쫓는 과정부터 시작하여 그 변화를 오랜 시간 관찰하여 그림에 담아냈다. 작가가 레미콘을 관찰하고 캔버스에 그리는 긴 시간 동안 대상은 캔버스 안에서 미묘하게 변주되었다.

다시-바라보자. 우리가 알고 있는 레미콘의 이미지와는 미묘하게 벗어나 있다. 우리는 종종 내가 생각하고 있는 고정된 사물의 이미지를 절대적으로 믿는 경우가 있다. 하지만 그 이미지들은 고정된 것이 아니다. 우리가 이를 어떤 식으로 바라보고 생각하는지에 따라 달라질 수 있다. 그리고 나를 둘러싼 사물 혹은 풍경들은 내가 인지하지 못할 뿐 지금 이 순간에도 끊임없이 변화하고 움직인다. 절대적으로 믿던 것들도 시간의 흐름에 따라 변한다.

이제 나를 둘러싼 주변 풍경들을 다시 바라보자. 기존의 고정된 사고에서 벗어나 보는 것과 아는 것의 경계를 허물고 다른 방식으로 바라보는 순간, 이전에 내가 아는 것과는 다른 세상을 보게 될 가능성이 생긴다. 그리고 이제껏 만나지 못한 새로운 경험을 하게 될 것이다.

이전보다 훨씬 다채로운 세상과 마주할 준비가 되었는가? 자, 이제 눈을 감았다 뜨고 다시-보자.

손현선, 〈Like the moon〉, 캔버스에 유채, 91×73cm, 2017년

같은 장소, 다른 풍경

같은 장소도 그날의 날씨, 온도, 습도, 기분 상태에 따라 전혀 다른 풍경처럼 보일 때가 있다. 정확하게 말하자면, 같은 장소는 있어도 같은 풍경은 없다. 우리가 미처 지각하지 못할 뿐 일상적으로 오가는 장소에도 다른 풍경은 늘 존재한다. 빛의 변화에 따라서도 미묘하게 달라지는 시각적 환영들로 같은 장소임에도 불구하고 전혀 다른 느낌으로 다가올 때가 있다.

제목처럼 루앙 대성당을 그린 클로드 모네(Claude Monet)의 작품이다. 성당이 위치하고 있는 도시 루앙은 종교 건축물이 많은 곳이다. 프랑스 고딕 건축의 여러 양식을 볼 수 있는 루앙 대성당은 파리에서 북서쪽에 위치하고 있으며 현재 모습으로는 16세기에 완성되었다. 모네는 루앙 대성당 근처에 작업실을 잡고 시간 흐름에 변하는 빛의 변화에 따라 대성당을 관찰해 캔버스에 반복적으로 담아냈다. 빛이 감싸는 대성당, 약간의 어둠을 머금고 있는 대성당, 맑은 날의 대성당, 흐린 날의 대성당 등 수많은 대성당을 연작으로 완성시켰다. 그리하여 같은 장소를 그렸지만 빛과 기후 조건에 따라 각기 다른 느낌의 루앙 대성당이 탄생하게 된다.

시간의 흐름이 멈춘 듯 1800년대 클로드 모네의 시선으로 우리는 루앙 대성당을 직시한다. 수많은 대성당을 감각적 작품으로 담아낸 작가는 이제 이 세상에 없지만, 그림 속 성당은 세월의 흔적을 고스란히 간직한 채 그 자리에 존재한다. 모네의 작품이 많은 사람들에게 사랑받는 이유는 미술사적으로 큰 의미가 있기 때문이기도 하지만, 모네가 바라보았던 그 시절의 풍경을 그림으로 바라보며 지금까지도 존재하고 있는 건축물의 시간성을 다시금 실감할 수 있기 때문이기도 하다. 또 모네가 느꼈을 맑은 날, 흐린 날, 빛이 감싸거나 어둠이 내려 변화하는 성당의 모습을 시간을 초월하여 지금 우리가 함께 공감할 수 있기 때문은 아닐까.

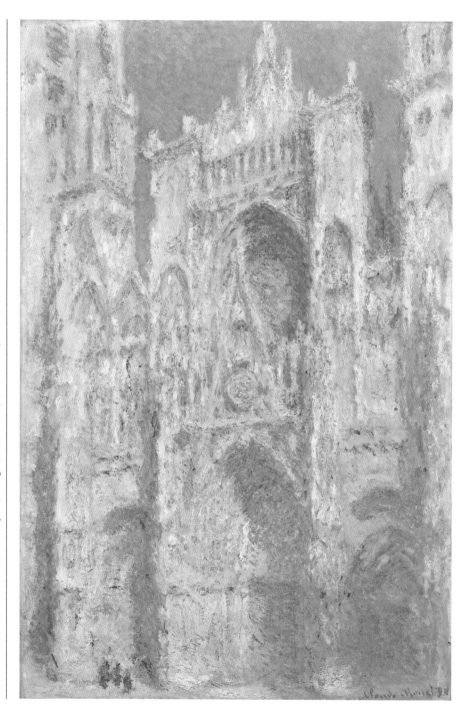

Claude Monet, 〈Rouen Cathedral, West Façade, Sunlight〉, 캔버스에 유채, 100.1×65.8cm, 1894년

Edgar Degas, 〈The Dance Lesson〉, 캔버스에 유채, 38×88cm, 1879년

이면 들여다보기

에드가 드가(Edgar Degas)는 순간적인 빛과 색의 인상을 바탕으로 바깥 풍경을 주로 그리는 당대 인상주의 작가들과는 달리 주로 실내 풍경을 그림에 담았다. 그 중에서도 여성 발레리나의 역동적인 움직임을 작품 소재로 많이 삼았다. 그는 화려한 무대 위 발레리나의 모습보다는 공연 준비를 위해 분주하게 움직이는 모습이나 고된 연습으로 지친 발레리나의 모습을 그렸다. 그리고 에드가 드가 그림 속 대부분의 발레리나 얼굴을 자세히 살펴보면 공연을 준비하는 흥분된 얼굴이나 기대에 찬 표정은 찾아볼 수 없고 일그러져 있다.

　　아름다운 음악 선율에 맞춰 우아한 동작으로 예술성을 인정받는 지금의 발레

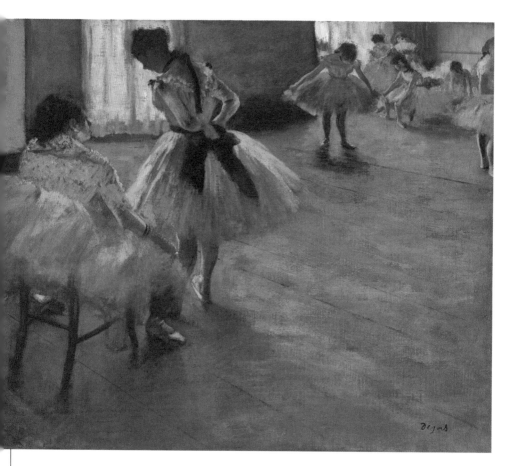

리나와는 다르게 그 시절 발레리나는 화려함 속에 다른 이면을 갖고 있었다. 여성 발레리나 대부분이 10대 하층민 소녀들로 생계를 위해 부르주아 남성들의 후원을 받았고, 예술가라기 보다는 노동자에 가까웠다. 보이는 화려함 뒤에 숨겨진 이면엔 녹록지 않은 삶이 있었지만 우리는 그 이면을 알아채기 쉽지 않다. 누구나 해맑게 웃고 있는 표정 안에 분명 어둡고 힘든 기억이 있고, 가끔 웃고 싶지 않은 상황에서도 누군가를 의식하며 감정에 솔직하지 못한 거짓된 표정을 지어야 할 때가 있는 것처럼. 그렇지만 누군가를 소중하게 생각한다면, 그 사람의 표정을 진실되게 들여다보고 거짓된 표정을 알아주는 감각을 길러야 하지 하지 않을까. 그림 속 발레리나 삶의 이면들을 오늘날 우리가 들여다보듯 말이다.

픽셀 스페이스

최근 한 통신사 인터넷 서비스가 얼마 동안 먹통이 된 일이 있었다. 수많은 사람들의 피해 사례가 물밀듯이 기사화되었다. 이는 인터넷이 우리 생활에 얼마나 큰 영향을 끼치고 있는지 알 수 있는 반증이다. 우리는 하루 중 자신이 생각하는 것 이상으로 꽤 오랜 시간 인터넷을 사용하고 있다. 내가 사용하는 휴대전화에는 하루 동안 스크린을 본 시간이 뜬다. 때에 따라 차이는 있지만 하루 평균 네 시간 정도다. 그 밖에도 매일 회사에서 컴퓨터로 일을 하는 시간까지 수치로 생각하면, 어쩌면 잠을 자는 시간을 제외하고 하루 중 대부분의 시간을 온라인에 접속하고 있다고 해도 아주 틀린 말은 아니다.

추미림 작가의 〈Pixel Space_003〉는 이러한 온라인 세계를 픽셀 형태로 사이버 공간에서 정보와 친구를 찾아 부유하는 사람들의 모습을 시각적으로 담고 있다. 우리가 바라보고 있는 디지털 기기들은 작은 픽셀로 이루어져 있다. 픽셀들이 모여 만들어낸 세계에서 우리는 일도 하고 쇼핑도 하고, 또 실시간으로 소셜 네트워킹을 통해 자신의 존재를 알리기도 한다. 그리고 많은 사람이 온라인상에서 다른 사람들과 소통하며 SNS 팔로워 수를 늘려가지만 관계적 충족감과 비례하는 것은 아니다. 그것을 알면서도 수많은 사람은 오프라인 만남에 수반되는 수고로움을 생략할 수 있고 미디어가 내포하는 거리감을 선택적으로 소통에 이용할 수 있다는 점에 계속해서 가상 공간 속을 부유한다. 이런 일종의 행위들은 자연스럽게 이전과 다른 세상을 살아가는 방식, 우리 삶에 깊숙이 관여되어 세상을 다르게 보는 창구가 되었다.

추미림, 〈Pixel Space_003〉, 종이에 종이 블럭, 아크릴 펜, 목공용 풀, 50×50cm, 2007년

흐려진 단어

[**강민아**]　방송 연출가(PD). 행간 읽기를 좋아하는 관찰자.

순간마다 기대하고 소소하게 좌절한다.
그리고 마침내, 사실 아주 드물게 이뤄낸다. 무언가를.

소소한 좌절이 쌓이면 이윽고 대부분의 순간에서
'기대'라는 단어는 흐려진다.
누군가 나이 듦에 대한 나만의 정의를 물었을 때 이렇게 답했다.

가끔 스스로 토해내는 한숨 소리에 놀라곤 한다.
그럼에도 기대하고 싶다.
흐르는 시간 위에서 표류하지 않고 희미한 무언가라도 닿을 수 없더라도—

영원히 노를 젓고 싶다.

빈센트의 편지

팔레트를 쥔 그의 손가락에선 단호함이 느껴진다. 조금은 불안해 보이는 눈빛이지만 찌푸린 미간에선 약간의 결의까지도 느껴진다. 첫눈엔 거침없는 빈센트(Vincent van Gogh)의 붓질이 보이지만 그 거칠고 굵은 선들이 모여 완성된 그림은 사뭇 섬세하다. 어쩌면 그림 속 남자, 빈센트의 감정이 느껴지는 것 같기도. 그리고 심지어 공감할 수 있을 것만 같다. 거칠지만 섬세하고, 어둡지만 따뜻하다.

빈센트의 그림들을 볼 때면 이렇게, 섞이기 힘든 두 개의 단어가 동시에 떠오르곤 한다. 모순, 아이러니 같은 하나의 단어로 표현하기도 오묘하다. 빈센트의 생이 얼마 남지 않은 시기의 작품이다. 작품에서 느껴지는 에너지가 어디로 향하는지, 그의 눈빛을 볼 때마다 생각이 바뀌곤 한다. 혼돈의 시간을 끝내고 새로이 시작하려는 결의였을까. 아니면 죽음을 예견하는, 혹은 다짐하는 체념이었을까. 좌절이라는 단어는 어쩌면 그를 위한 단어일지도 모른다고 생각했다. 처음 그의 삶을 알게 됐을 때 말이다.

혹자는 그림은 그저 그림 그 자체로만 느낄 수 있어야 한다고 말한다. 빈센트의 이야기보다 그림에 먼저 매혹된 것이 너무 다행일 정도로, 빈센트의 작품은 그 자체로 오묘하고 아름답다. 더 다행인 것은 빈센트가 남긴 편지들이 그의 작품을 더욱 풍성하게 빛내준다는 사실이다. 그의 삶과 그림을 따라가다 보면 어느새 나의 좌절과 기대에 대해 생각하게 된다. 나는 현생에서 무엇을 원하고 있는지, 얼마나 이뤄가고 있는지. 응축된 결핍과 좌절, 그리고 인정을 갈망하는 욕망은 그의 삶 끝자락에서 휘몰아친다.

역사에 길이 남을 작품들은 그가 처절하게 느낀 좌절을 거름 삼아 태어났다. 언젠가는 모든 사람이 본인의 그림을 알게 될 것이기에, 작품에 굳이 서명을 하지 않았다는 그의 편지 내용이 떠오른다. 그리고 내가 그를 빈센트라 부르는 이유, 그는 고흐가 아니라 빈센트라고 불리길 원했다. 이 그림을 보고 있는 그대는 그대가 어떤 이름으로, 어떤 사람으로 기억되기를 바라는가.

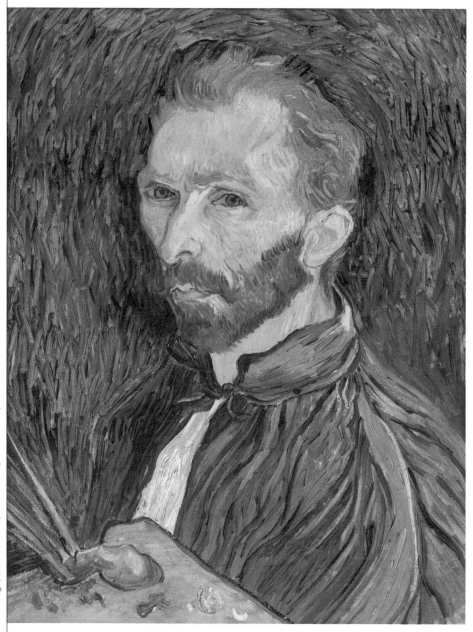

Vincent van Gogh, 〈Self-Portrait〉, 캔버스에 유채, 57.7×44.5cm, 1889년

체리피커

달콤한 음식들, 가지런히 놓인 포크들. 아직 아무도 손대지 않은 것처럼 잘 차려진 달콤한 디저트 한 상. 하지만 이내 두 개의 체리 꼭지가 눈에 들어온다. 누군가 체리를 쏙- 하고 골라 먹었다. 체리피커다.

작품 속 개체들은 서로 엉켜 있다. 심지어 뒤집어진 포크는 마치 책상에 박혀버린 것처럼 보이기도 한다. 명징한 하나의 개체로 인식되지 않는다. 개체들은 겹쳐 있거나 겹쳐 보인다. 각각을 나누는 뚜렷한 선이 보이지 않는다. 흐리거나 희미하거나 조금은 흘러내리는 느낌이다. 하지만 가장 위에 얹어진 체리 꼭지의 선은 선명하다. 연달아 먹은 것같이 놓여 있는 두 개의 체리 꼭지. 체리는 달콤하다.

이 작품은 영화 〈마담 프루스트의 비밀정원〉에서 영감을 얻었다. 영화 속 인물은 본인의 과거로 돌아갈 수 있다. 과거로 돌아가서 과거의 나, 가족, 상황들을 마주하고 이해하며 성장한다. 하지만 과거의 나를 직면할 용기를 내는 것은 꽤나 힘겨운 일이다. 기억은 시간이 지날수록 미화된다. 선택적 망각이다. 뇌가 스스로 하는 자기 합리화일까. 우리는 대부분 미화된 과거를 안고 살아간다.

과거의 좌절을 마주하고 그때의 자신과 화해하는 일은 어쩌면 극한의 고통일지도 모른다. 그래서 당장은 눈앞의 체리만을 쏙- 골라 먹고 싶어진다. 간신히 흐릿해진 과거를 굳이 선명한 선들로 다시 덧그리고 이어 붙이고 싶지 않다. 좌절은 쓰고, 체리는 달다. 하지만 이제 더 먹을 수 있는 체리가 없을 땐, 무엇을 먹어야 할까.

흐려진 단어

존재의 소멸

한 수컷 사슴의 뒤태가 보인다. 한 올 한 올 살아 있는 털, 한눈에 봐도 수컷의 향기가 느껴지는 적당한 근육을 가진 사슴이다. 그 앞엔 옹색한 자세로 처량하게 사슴을 바라보는 한 사람이 있다. 얼핏 남성으로 보인다. 수컷과 수컷이 눈을 마주치고 있다. 분리된 공간에서 서로를 바라보고 있지만 언제든지 넘나들 수 있는 거리에 있다.

하지만 그럴 기미는 전혀 없다. 그들을 둘러싼 공기는 차갑고 어색하다. 남성의 표정은 억울하고 허무하다. 동경과 부러움의 눈빛이 느껴지기도 한다. 당장이라도 문을 비집고 나갈 기세의 사슴과 어떠한 욕구도 없어 보이는 남성이 극명하게 대비된다. 남성의 선은 모호하고 흐리다. 이 작품에서 흐릿한 선으로 묘사된 개체는 남성뿐이다. 남성은 흐려지고 있다. 뭉뚱그려진 몸에 축 늘어진 팔, 이목구비만이 간신히 살아남았다. 육신이 점점 흐려지는 존재다.

우리는 종종 타인에게서 나를 본다. 타인을 보며 스스로를 평가한다. 이 과정에서 초라한 좌절을 느낀다. 제삼자의 평가쯤이야 취사선택하여 수용하면 될 일이다. 하지만 문득, 초라한 자신을 마주할 때 우리는 무너진다. 좌절이 반복되면 존재는 뭉툭해진다. 사슴을 우러러보는 듯한 남성의 주눅 든 눈빛은 한편으로 안쓰럽다. 수컷 향기 흠뻑 나는 태를 가지고 싶은 건지, 스스로 존재의 의미를 찾고 싶은 건지 명확히 알 수 없다.

물론 모든 존재가 자기에게 주어진 육신 안에 갇힐 의무는 없다. 하지만 사슴을 마주한 남성은 뭔가 깨달은 듯하다. 그는 흐려진 육신에 선을 그려 넣고, 흐릿한 방을 뛰쳐나올 수 있을까.

고등어, 〈옅은 밤10〉, 종이에 연필, 50×35cm, 2018년

흐려진 단어

행간과 노이즈

두 개의 문이 있다. 하나는 열려 있고 하나는 닫혀 있다. 닫힌 문은 누군가 후려친 듯 구겨졌다. 억지로 열어보려다 실패했을까. '사실 문을 여는 것은 힘이 아니라 열쇠'라는 어느 영화의 대사가 생각난다.

아, 열쇠가 없었을 수도 있겠다. 더 세게 닫아보려다가 문이 찌그러지기도 하니까. 열린 문 앞에 걸터앉은 꼬마는 나가고 싶은 걸까, 들어오고 싶은 걸까. 마음은 어디를 향하고 있는 걸까. 잘 맞는 열쇠를 찾아 문을 여는 것만큼이나 어딘가로 나아가는 것도 힘들다. 그곳이 공간이든 밖이든 무관하다. 명확하게 알 수 없는 신호들이 작품에서 각각 존재를 뽐내고 있다. 그 의미가 무엇일지 생각한다.

작품은 마치 한 편의 시처럼 다가온다. 몇 개의 단어가 메타포로 이어지며 독자들에게 상상력을 주는 시처럼, 문과 아이와 벽 모두가 시선을 사로잡는다. 최소한의 시그널만 수집한다는 작가 이수진의 말을 떠올려본다. 문과 아이와 벽 모두가 시그널일까. 행간을 읽는 순간은 조심스럽고 설렌다.

모든 것이 짧고 명확한 요약의 시대다. 요약의 시대에서 미덕은 간결한 메시지와 반복적인 요약이다. 행간을 읽는 즐거움은 없다. 행간은 그저 핵심과 상관없는 노이즈로 취급될 뿐이다. 요약은 일종의 덫이다. 짧은 한 문장에 포함되지 못한 많은 것이 순식간에 무의미하게 흐려진다. 하지만 우리 삶 대부분의 순간은 노이즈다. 시간이 흐를수록 흐려지는 노이즈를 그리워하며 또 기억하려 한다. 그 누구도 추억을 회상할 때 요약한 문장으로 말하지 않을 것이다. 순간의 기분과 느낌, 그곳에 흘렀던 음악이나 소리, 함께 나눈 이야기. 이 모든 것이 합쳐진 분위기로 기억할 것이다. 그 순간을 요약한 한 문장이 오히려 노이즈일지도 모른다.

이수진, 〈〈Signal〉〉, 아카이벌 피그먼트 프린트, 31×41cm, 2017년

흐려진 단어

'제일'의 함정

초록 들판을 달리는 아이의 발걸음이 가볍다. 하늘을 다 가릴 만큼 울창하고 거대한 아름드리나무가 마치 아이를 지켜주듯 둘러싸고 있다. 초록색 원피스를 입고 넓은 풀밭을 뛰어다니던 그날을 떠올리면 이미 마음이 먼저 싱그러워지는 선물 같은 순간이다.

　작가 오지은이 담아내는 순간들은 흐릿한 선들 속에서 살아 있다. 마치 더 기억날 듯 말듯한 애매한 이미지들이 쌓여 있다. 나무와 하늘이 겹쳐 있고 흙과 풀이 중첩된다. 추억의 순간을 뚜렷한 선으로 그려내는 것은 오히려 왜곡이 아니라면 불가능한 일이겠지. 흐릿한 그 자체가 더 정확한 기억의 표현 기법일지도 모른다. 왜곡과 미화 속에서 의도치 않게 순위 매기기를 하곤 한다. '제일' 좋았다거나 '제일' 예뻤다거나 하는 비교의 알고리즘이 자동으로 작동한다. 순위가 매겨짐과 동시에 우선순위에서 밀려난 추억들은 더 흐려질 수밖에 없다. 미화조차 되지 못하고 흐려진 기억들은 결국 잊히고 소멸한다.

　'제일' 예쁘지 않았던 순간이라도 가끔 떠올려 흐려진 선들에 조금씩이라도 붓질을 해볼까 한다. '제일'의 순간은 또 어디선가 나를 기다리고 있을 거라는 조금의 기대도 더해서.

어지은, 〈내가 제일 예뻤을 때〉, 캔버스에 유채, 91×116.8cm, 2021년

어둠으로부터의 빛

[**장혜정**] 서울을 기반으로 큐레이터로 활동하고 있다. 미술이 시대의 흐름 속에서 반응하며 만들어가는 동시대적인 이야기와 형식에 집중한다.

예술가는 현실과 상상의 세계를 오고 간다. 나는 그들이 오가는 두 세계 사이에 어둠의 영역이 존재한다고 생각해본 적이 있다. 예술가들은 그들이 보고 겪는 일상과 환상 사이를 오가며 그러모은 것을 추려 어둠 속에 오래 두고 본다. 그리고 하나의 이미지로 떠오를 때까지 또 오래 기다린다.

어둠 속에 잠겨 있는 이미지를 찾기 위해 예술가들은 자신만의 방식으로 빛을 비춘다. 비로소 각자의 독특한 광채를 머금은 이미지는 현실 속 사물의 형태를 가졌지만 새로운 의미를 가진 것, 또는 규명할 수 없는 형상이지만 모두의 일상을 되새기게 하는 것이 되어 우리 눈앞에 떠오른다.

Georges Seurat, 〈Roses in a Vase〉, 종이에 콩테, 31.1×24cm, 1881-83년

John Henry Hill, 〈Golden Robin〉, 천에 수채와 흑연, 13.3×23.1cm, 1866년

최요한, 〈Q_Fungi01〉, 피그먼트 프린트, 35×27cm, 2019년

유재연, 〈Blue Sky-Milky way〉, 캔버스에 유채, 22×27.5cm, 2016년

Samuel Jackson, 〈The Dawn of Creation〉, 붓과 먹물로 스크래치, 25.6×31.6cm, 1830년대

뿌옇게 흐린

빛이 없는 흐린 이미지를 바라본다. 대부분의 손에 최신식 스마트폰이 들려 있는 요즘, 흐릿한 이미지를 눈으로 보는 것은 생각보다 쉬운 일이 아니다. SNS에서 종종 보이는 흑백의 이미지는 멋스러운 분위기를 위해 필터로 덧입혀 만들어지고, '흐리기' 기능은 맘에 들지 않은 부분을 가리기 위해 사용된다. 선명한 것을 흐리게 만드는 것이 오히려 더 쉬운 세상이다.

그러나 이를 아직 건져 올리지 않은 수많은 가능성을 품은 것으로 바라본다면 어떨까. 물감을 팔레트에서 섞는 대신 원색의 작은 점들을 캔버스 위에 바로 찍어 그림을 그린 조르주 쇠라의 작업 과정을 상상해본다. 비어 있는 캔버스에 순수한 색채의 영롱한 점이 하나, 둘 생겨났을 것이다. 이것은 마치 어두운 허공에 작은 불빛이 하나씩 켜지는 순간과도 같다. 무엇이 될지 모르지만, 예술가의 눈과 손으로 조금씩 밝아지고 형태를 보이게 된다. 그리고 여전히 흐릿한 채로 예술가의 손을 떠난 그림은, 이것을 바라보는 우리의 몫으로 남겨져 있다. 어둠 속 깊이 잠겨 있는 흐릿하고 색이 없는 이미지는 무엇이든 될 수 있다.

Georges Seurat, 〈Roses in a Vase〉, 종이에 콩테, 31.1×24cm, 1881~83년

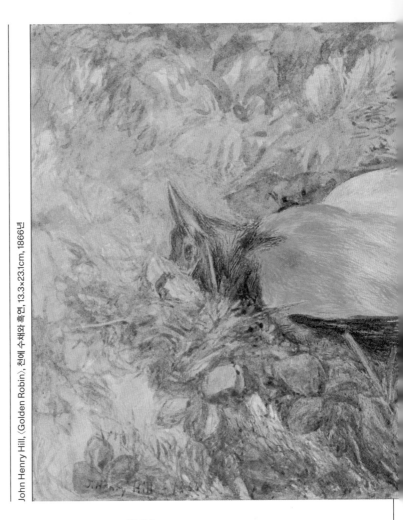

John Henry Hill, 〈Golden Robin〉, 천에 수채와 흑연, 13.3×23.1cm, 1866년

빛나는

새는 누워서 자지 않는다는 것을 알기에 우리는 이 새가 죽음을 맞이했다는 것을 안다. 그러나 곱고 영롱한 색채로 그려진 찌르레기의 모습은 죽음이 가진 아픔과 슬픔의 전형적인 이미지는 아니다. 이제 막 모든 생명이 피어나고 자라나는 계절인 봄과 닮은 노랑과 연둣빛으로 채워진 그림은 거창하지 않지만 평온하고 아름답다. 작가 존 헨리 힐은 되돌릴 수 없는 순간의 목격자로서 할 수 있는 가장 빛나는 색과 고운 붓 결로 작은 새의 죽음을 향한 자신의 마음을 담았을 것이다.

　색은 형태보다 조금 더 빠르게 우리에게 정서적 인상을 전한다. 그리고 조금 더 오래 기억된다. 어떤 것에 대한 인상과 기억은 색으로 남을 때가 많다. 어릴 적 살았던 집의 대문 색, 가장 좋아하는 영화 한 장면의 색감, 몇 해 전 여름휴가에서 보았던 바다와 하늘의 색. 예술가도 우리도 색에 마음을 담는다. 마치 우리가 메시지를 나눌 때 빨강, 파랑, 노랑 하트 등 '이모지(emoji)' 선택에 신중한 것처럼.

사그라드는

당연히 버릴 것, 쓸모를 다한 쓰레기와 다름없는 것을 사진으로 찍는 마음에 대해서 생각해본다. 이것은 '기억' 때문이다. 기억하기 위해서거나, 이미 기억하고 있는 것 때문이다.

겨울이면 상자째 쟁여두고 먹는 귤은 우리에게 가장 흔한 과일 중 하나다. 그러나 유난히 귤을 좋아했던 아버지, 같이 나눠 먹었던 소중한 친구, 특별한 순간 건네받은 귤이라면 그것은 유일성을 갖게 된다. 나의 사적인 사건과 기억을 담고 있는 귤이 반쯤 곰팡이로 뒤덮인 채 덩그러니 놓여 있다면 그것을 버리는 일은 당연하지 않을 수도 있다.

최요한의 사진은 일상적인 장면과 물건이지만 차마 지나칠 수 없어 한참을 물끄러미 바라보았을 시간을 상상하게 한다. 대개는 너무도 평범해서 오히려 모두에게 특별한 기억이 하나쯤은 있을 법한, 그러나 이제 쓸모를 다해 곧 사라질 것 같은 것들이다. 곰팡이 핀 귤의 처지처럼 우리는 우리의 기억이 변하거나 사라지는 것을 막을 수 없다. 그래도 위안 삼을 것이 있다면, 기억은 영영 사라지기보다는 점점 어둠 속에 묻히는 것에 가깝다는 것이다. 그 사그라드는 빛의 순간을 오래 붙잡기 위해, 예술이 쓰이기도 한다.

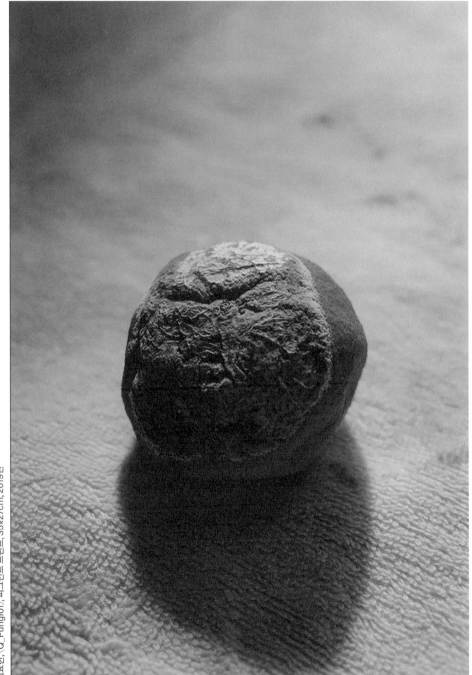

최요한, 〈Q_Fungi01〉, 피그먼트 프린트, 35×27cm, 2019년

포개지는

하루 종일 정신없이 지내다 보면 모든 빛이 부재하는 어두운 밤이 되어야 잠시 고요함을 느낀다. 이 고요한 시간과 어둠은 종종 우리의 상상력과 감각이 짙어지게 한다. 자려고 누우니 어제 모기에 물린 자리가 불현듯 간지러운 것처럼, 평소 공상과는 거리가 멀다고 느끼는 누군가에게도 푸실푸실 떠오르는 잔 생각들이 잠자리를 뒤척이게 만드는 것처럼, 그리고 밤하늘의 별이 인류의 상상력의 원천이 되었던 것처럼.

밤은 낮 동안 실수가 없기 위해 곤두세웠던 감각이 느슨해지고 쓸모없다고 구겨두었던 상상과 감각이 되살아나 현실과 환상이 포개지는 시간이다. 유재연의 그림에는 현실과 환상이 만나 자유롭게 뒤섞인다. 그리고 몽글몽글 피어오르는 듯한 붓 터치는 스마트폰의 차가운 유리 액정을 쓰다듬으며 하루를 보낸 우리의 손끝을 말랑거리게 만든다.

손을 잡고 온기를 느끼는 경험, 함께 산책을 하고 대화를 나누는 경험, 물과 꽃과 흙을 직접 보고 만지는 경험, 그 일들이 점점 유리 액정 너머의 일처럼 멀게 느껴지는 요즘이다. 뭉게구름처럼 허공을 더듬는 손과 손이 다시 제대로 만나는 순간을 상상한다. 그것이 환상이든 현실이든.

옆 세로쓰기유재연, 〈Blue Sky-Milky way〉, 캔버스에 유채, 22×27.5cm, 2016년

어둠으로부터의 빛

107

저 멀리로부터

낮과 밤은 이어져 있지만, 우리는 어둠이 오는 시간을 저녁이라 부르고 다시 밝음이 오는 시간을 새벽이라 부른다. 어둠은 빛의 일시적인 부재이지만, 완전히 사라지는 것은 아니다. 빛과 어둠은 어떤 형태로든 서로를 품고 있다.

　　새벽 산책을 즐겨 하는 한 친구가 있었다. 아침이 오기에는 아직 이른 시간에 가로등 불빛을 가능한 한 피하며 도심을 천천히 거닌다고 했다. 그러면 주변의 것들이 하나둘씩 실루엣으로 다가온다는 것이다. 이목구비도, 질감도, 색도 보이지 않는 크고 작은 덩어리들이 무엇일지 상상하고 자신이 어디쯤일지 예측하며 걷는 동안, 더 많은 소리를 듣고 피부에 닿는 공기의 습도와 발아래 길의 울퉁불퉁한 표면을 새삼스레 느끼게 된다는 것이다.

　　현실과 상상의 세계 사이에 존재하는 예술가의 어둠의 영역은 낮과 밤 사이에 있는 저녁과 새벽일 수 있다. 그들은 그 틈에서 너무 잘 보여 오히려 아무도 거들떠보지 않는 것에 어둠을 주고, 어두워 보이지 않던 것에 광채를 입히기도 한다. 어둠으로부터 비로소 찾아지는 색과 빛이 있다.

Samuel Jackson, 〈The Dawn of Creation〉, 붓과 먹물로 스크래치, 25.6×31.6cm, 1830년대

어둠으로부터의 빛

부유하는 사물들

[**김연덕**] 시인. 2018 〈대산대학문학상〉으로 등단했다.

나는 나를 잘 아는가.
나는 너를 잘 아는가 묻기 전에 묻는다.

나는 내 책상을, 내 손을, 내 펜과 컵과 코트를 얼마나 알고 있는가?
내가 매일 보는 구름은, 매일 꾸는 꿈은?

모든 이야기는, 뜨거운 이해는 사소한 디테일에서 시작된다.
사물을 바라보는 방식은 너와 나를 규정하는 방식,
너와 나를 사랑하는 방식과 닿아 있기 때문이다.

Joseph Sudek, 〈Combination Table and Chair(as chair)〉, 판자에 수채, 색연필, 흑연, 과슈, 35.5×29.1cm, 1983년

Alfred Stieglitz, 〈Georgia O'Keeffe—Hand〉, 팔라듐 프린트, 11.2×9.2cm, 1918년

이해민선, 〈무생물 주어〉, 종이에 유채, 30×21cm, 2016년

전현선, 〈뿔과 빛나는 돌〉, 캔버스에 수채, 130.3×97cm, 2016년

곽이브, 〈구름의 종류 A4_03〉, 디지털 페인팅, 29.7×21cm, 2016년

불시착된 의자

등받이 대신 테이블을 덧댄 의자를 본다. 원형 테이블의 넓은 면적은 등을 비롯한 어깨와 목, 머리까지도 받쳐주기에 충분해 보인다. 곧고 딱딱한 나무의 결, 세로로 길게 솟은 받침 때문에 한 자세로밖에는 쉴 수 없겠지만. 작가는 이 아름답고도 괴상한 의자를 대체 왜 고안한 것일까.

얼마 전, 카페에서 이런 질문을 받은 적이 있다. 문장과 시의 차이점이 무엇이냐고. 그러니까 '시를 시 되게 하는 것'이 대체 뭐라고 생각하냐고 말이다. 마침 눈앞에 작은 의자가 하나 보였고, 나는 그 의자에 은근슬쩍 시에 대한 내 생각을 섞어 놓는 식으로 시 이야기를 시작했던 것 같다.

나는 그 사람에게 의자를 왜 의자라고 부르느냐고 물었다. 그는 주춤했다. 아마 특별한 이유는 없을 것이다. 의자는, 마땅히 '의자'라고 불려야 하는 사회적 합의 속에 놓인 사물이기 때문이다. 그때 우리 앞에 놓인 의자는 다리 네 개에 손가락 두 뼘 정도의 높이, 자전거 안장보다 조금 큰 사이즈의 작은 원형 천이 덧대어져 있던 의자였다. 의자의 이름, 그리고 묘사할 수 있는 일반적인 의자의 외형을 덜어냈을 때 우리가 의자에 대해 이야기할 수 있는 것들이 여전히 남아 있을까? 다른 이름과 다른 용도, 다른 온도과 질감과 목적을, 다른 이야기를 이 의자도 품고 있지 않을까. 나는 의자의 다른 가능성들을 적극적으로 사유하는 것이 시이고, 의자를 다각도로 사랑하는 방식이라 믿는다.

Joseph Sudek, 〈Combination Table and Chair〈as chair〉〉, 판지에 수채, 셀연필, 흑연, 과슈, 35.5×29.1cm, 1983년

자세한 연인

이상한 일이다. 분명 정지된 화면인데, 스티글리츠가 담은 오키프의 손은 화면을 뚫고 나와 끝없이 움직이고 있는 것처럼 보인다. 그녀의 손은 레이스나 넝쿨처럼 보이기도, 둘만의 비밀스런 암호처럼 보이기도, 악기를 연주하고 있는 것처럼 보이기도 한다. 순간적이었던 그녀의 손동작은 부드럽고 영원한 빛에 갇힌다. 전체를 조망할 때 그냥 지나쳤던 것들, 보이지 않았던 것들이 신체의 한 부분에 집중했을 때 무궁한 수수께끼와 생명력을 얻는 신비에 대해 생각해본다.

여름에 찍었던 필름 카메라 사진을 현상했다. 기차에서 애인을 찍었던 사진들이 몇 장 있었는데, 그중 내가 가장 마음에 들었던 것은 프레임 가득 애인의 팔만 담긴 사진이었다. 빛 노출이 제대로 되지 않아 조금 검게 나온 사진 속에서 그의 팔은 커튼의 기둥처럼 보이기도, 마른 뼈처럼 보이기도 했다. 배경으로 찍힌 창문 밖 나무들, 그의 손등을 지나던 차갑고 어두운 빛이 두 계절이나 지난 지금까지도 생생하게 전해진다.

어쩌면 우리는 쓸데없이 자세한 부분을 통해서만 전체를 볼 줄 아는 사람들일지 모른다. 사랑하는 사람이 있다면, 그의 소지품이나 신체 일부를 찍어보는 것도 재미있을 것이다. 프레임 밖에서 오키프의 손만을 찍었던 스티글리츠처럼, 둘 사이를 감돌고 있던 장난스럽고 환한 유령처럼.

Alfred Stieglitz, 〈Georgia O'Keeffe—Hand〉, 팔라듐 프린트, 11.2×9.2cm, 1918년

이동하는 돌

완전한 돌도 완전한 스티로폼도 완전한 쓰레기도 아닌 이 물체를 무엇이라 할 수 있을까. 돌이 스티로폼이 되고 스티로폼이 돌이 되는 분기점에 대해, 돌이라고도 스티로폼이라고도 부를 수 없는 흐물흐물한 경계에 대해 생각해본다.

이번 학기에 듣고 있는 유리 캐스팅 수업에서 특히 물질의 이동, 시간과 열의 이동을 빈번하게 느낀다. 나는 수업에서 석고와 알디네이트, 왁스와 실리콘으로 여러 가지 몰드를 만들곤 하는데, 몰드 안에 캐스팅 유리를 채워 넣을 때마다 미래의 유리나 과거의 유리(이렇게 작고 거친 조각으로 나누어지기 전의)를 생각하지 않을 수 없다.

며칠 전, 친구가 체코에서 사다 준 소라와 조개껍데기를 넣어 실리콘 몰드를 만들었다. 조개도 유리도 실리콘도 쓰레기도 아닌 이 덩어리 전체는 체코의 바다를 기억하고 있을까? 나는 그럴 것이라 생각한다. 아마 다다음주 즈음, 나는 체코의 햇빛과 송추공방동(한국예술종합학교 내 건물)의 습기가 이상한 비율로 섞인 유리 소라와 유리 조개를 손에 넣게 될 것이다.

이름이나 색깔, 성격을 마구 바꾸어버리는 것이 형체 있는 사물들만은 아닐 것이다. 이를테면 건강해지려는 마음 같은 것, 뒤틀어지고 모질어지려는 마음 같은 것. 마음이 다른 마음으로 이동하는 신비는 내가 가장 좋아하는 것이다. 완전히 굳기 전, 완전히 녹기 전의 틈을 발견하는 순간, 우리는 끝없는 시간 여행을 하게 되기 때문이다.

이혜민선, 〈무생물 주어〉, 종이에 유채, 30×21cm, 2016년

빛이라는 단어가 빛처럼 생겨서

두 사람은 사이에 놓인 뜬금없는 원뿔에도 왜인지 무심해 보인다. 오리 모자를 쓴 여자는 원뿔 건너의 남자를 응시하고, 여자를 등진 남자는 미소 지으며 편지 뭉치를 읽고 있다. 두 사람에게 있어, 혹은 이 풍경 전체에 있어 원뿔들은 어떤 의미일까. 또 두 개로 나뉜 아래의 프레임들과는 어떤 관련을 맺고 있는 걸까. 원뿔은 단지 원뿔만은 아닌 사물이나 상황, 감정이 아닐까. 그럼에도 당황스러운 모양새의 원뿔로밖에 설명할 수 없는 그 무엇이지 않을까.

나는 나의 시에 '빛'이라는 소재를 자주 가져오는 편이다. 빛은 빛 그대로의 의미로 쓰일 때도 있지만, '빛이라는 단어가 가진 질감'을 나타내고 싶은 의도 외에 다른 의도를 설명하기 어려울 때도 있다. 그러니까 별다른 이유 없이 쓰일 때가 더 많다. 빛은 연인들의 눈을 밝혀주는 것일 때도, 연인들의 눈을 멀게 하는 것일 때도, 둘 다일 때도 있고, 단지 별장이나 숲이나 방 안이나 바다의 배경으로 쓰일 때도, 시의 중심이 되어 모든 행과 연들을 엮고 있을 때도 있다. 내가 왜 이렇게 빛에 사로잡히게 되었는지, 왜 다른 것이 아닌 빛이어야 했는지, 왜 아직까지도 빛만큼 가깝고 좋은 것이 없는지는 잘 모르겠다. 다만, 나는 빛이라는 단어가 빛처럼 생겨서 좋다.

그림 속 원뿔이 원뿔로 생겨서 좋은 것처럼. 그것만으로 충분한, 어떤 여리고 엉뚱한 마음이 저 원뿔들을 일으키고 세워둔 것처럼.

전현선, 〈뿔과 빛나는 돌〉, 캔버스에 수채, 130.3×97cm, 2016년

부유하는 사물들

구름 놀이

애인과 밤하늘을 바라볼 때마다 자주 하는 놀이가 있다. 새까만 하늘 멀리서 반짝이는 저것이 별인지 인공위성인지 비행기인지 가늠해보는 것이다. 별처럼 보였던 것이 천천히 움직이기 시작하면 비행기였구나 하고, 비행기인 줄 알았던 것이 꼼짝없이 붙박여 있으면 별이나 인공위성이겠구나 이야기하곤 한다. 그렇게 가늠해볼 때, 우리 멋대로 꾸려지는 하늘을 바라볼 때 느끼는 기쁨과 고요가 있다.

밤의 구름이라면 어떨까. 그러고 보니 밤에는 별이나 달이나 건물들만큼 구름을 살펴본 적은 없는 것 같다. 밤의 구름은 언제나 부드럽지만 잘 보이지 않는 것, 달의 잔향이라는 느낌만 있었으니까. 그러나 디지털 프린팅된 이 그림에선 구름이 별처럼 점점이 빛나고 있다.

무리를 이뤄 이미 무거워진 구름이 아닌 독립된 형태로 이동하고 존재하는 구름. 기계같이 반짝이기도 하는 구름.

구름은 무수한 소입자들로 이루어져 있다. 반대로, 흩어진 가루처럼 보이는 별이나 인공위성은 거대한 돌덩어리, 거대한 고철에 불과하다. 나는 이 그림에서, 궤도 밖에서만 볼 수 있던 구름을 본다.

막이브, 〈구름의 종류 A4_03〉, 디지털 페인팅, 29.7×21cm, 2016년

부유하는 사물들

페인트 포인트

[**박산아**] 무너진 풍경을 그린다. 언젠가는 햇살 좋은 날에 눈을 감았을 때 보이는 따뜻하면서 어두운 빛을 그리리라 다짐하며, 오늘도 비극의 질감을 집요하게 좇고 있다.

낯선 그림에 감정이 동화될 때 그 그림을 유심히 뜯어보게 된다.
아마 좋아하는 이유를 정당화하기 위해서일 테다. 고양이를 좋아하는 것에는
설명이 필요 없지만 그림은 다르니까.

그림의 선과 색의 궤적, 형상을 추적하고 그것에 이름을 붙인다.
내게 신호를 보내는 그 섬세한 찰나들은 다정함에서 비롯된 호의적인 태도일
수도, 뼈가 시릴 정도로 숨 막히는 치밀함일 수도, 나 자신과 정반대의
성향에서 느껴지는 카타르시즘일 수도, 그것도 아니라면 현실의 이면을
적나라하게 보여주는 시선에서 기인할 수도 있다.

이번 컴필레이션 '페인트 포인트'를 통해 나에게 제각기 다른 감흥을
전해주었던 그림들에 대한 단상을 전하고자 한다.

양유연, 〈진심〉, 장지에 아크릴, 45.5×53cm, 2014년

이한나, 〈○/♡〉, 종이에 수채, 29.7×21cm, 2020년

김겨울, 〈Thousand kicks〉, 캔버스에 유채, 스프레이, 페인트, 190×130cm, 2020년

강예빈, 〈Not yet, mama…〉, 캔버스에 유채, 100×80.3cm, 2019년

이준용, 〈기둥 앞의 미대생들〉, 종이에 연필, 29.7×42cm, 2018년

차가운 공기, 따뜻한 마음

어두운 배경 안에서 사람의 손이 꼼지락거리고 있다. 빨갛게 물든 손끝은 화면에서는 보이지 않는 붉어진 볼을 상상하게 한다. 빨개진 손끝에 비해 너무나 하얀 손, 포슬한 스웨터의 촉감과 그 위를 덮는 두터운 펠트 천의 질감으로 미루어볼 때 그림 속의 계절은 찬 기운이 몸에 스미는 겨울일 테다. 그림의 이러한 요소들은 여름에 접어드는 시점에 그림을 보아도, 한겨울의 공기를 떠올리게 한다.

그림을 보고 있으면 온몸을 감싸는 차가운 공기. 그런 찬기를 녹이는 다양한 따뜻한 사물들이 생각난다. 손난로, 두툼한 코트, 부츠, 한 번에 박차고 나올 수 없는 전기장판이 켜진 이불 속, 뜨끈한 전골 요리 등등…. 그리고 무엇보다 마음 깊숙한 곳에 숨겨두었던 무겁고 단단해진 마음을 꺼내놓기에 겨울만 한 계절이 없다. 당당하고 기백이 넘친다기보다는 조심스러움에 가까운 움직임. 이는 마음을 전할 대상에게 평소와는 다른 솔직한 말을 전달하고자 함이 분명하다.

손끝에서 느껴지는 우아한 머뭇거림은 고요한 박제가 되어, 그의 고민을 함께 하고픈 충동을 일으킨다. 진심. 거짓이 없는 참된 마음. 진심이라는 단어의 무게. 진심의 무게는 내뱉는 이와 감당하는 이에게는 다르게 다가올 것이다. 그림 속 인물의 얼굴도 모르며 그가 전하려는 진심이 무엇인지도 알 수 없지만, 부디 그의 진심이 상대에게 올곧이 닿기를. 기원한다.

양유안, 〈진심〉, 장지에 아크릴, 45.5×53cm, 2014년

동그라면서 각진 것 = ♡

핑크빛 구름이 어스름히 지는 저녁놀. 여름보다는 시원하고 겨울보다는 따뜻할 것 같은 계절. 소파에 걸터앉은 그는 천장을 향해 어떤 손짓을 시작했다. 시야의 집중을 위해 동그라미를 만든 손동작은 예기치 못한 행동의 오류로 인해, '하트♡'라는 낭만으로 읽힌다. 채도 낮은 하늘색의 꾸물거리는 선들은 물줄기로, 혹은 소파에 기대기 위해 스르륵 내려오는 인물의 움직임으로도 보인다. 말랑하게 승천하는 물자국보다 더 간지러워지는 마음. 이 모든 것은 형태가 불분명하지만 '따뜻함'이라는 감정을 향해 발을 옮기고 있다.

그림을 처음 시작하던 날, 나는 이토록 아름다운 것을 남기고 싶었다. 필터 낀 사진 어플이 담아낼 수 없는 '사람의 시선'이 담긴 그림. 그림에 그려진 대상과 그림을 그리는, 이 '서로가 따뜻한 시선을 주고받는 행위'에 그네들이 머물렀던 공간마저도 사랑스럽게 느껴진다. 나 또한 이들과 동화되고 싶어 손가락으로 동그랗게 원을 그려 천장에 시선을 모았다. 아뿔싸. 낭만이라곤 하나도 없는 16W 주광색 형광등 불빛이 내 눈에 꽂힌다. 시린 눈을 껌뻑이며 머쓱해하다 다시금 하던 일에 몰두한다.

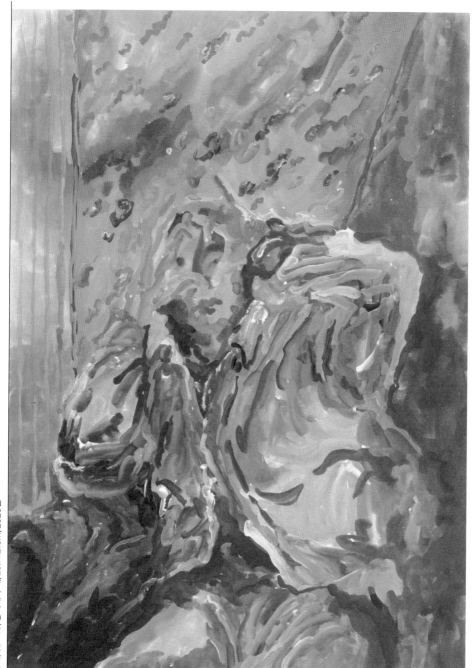

이한나, 〈○／◇〉, 종이에 수채, 29.7×21cm, 2020년

Ice cube

회벽을 바른 듯 차갑고 육중해 보이는 건물 옥상, 빛줄기들이 번지고 있다. 마치 누군가를 축복하듯 아름다운 포물선을 그리는 이 빛들은, '축하해! 네가 행복했으면 좋겠어'라는 말을 건네주는 듯하다. 별을 가장한 인공위성의 빛도 보이지 않는 까만 밤. 고요한 빛만이 서로의 소통 도구이다.

　작가는 '어젯밤 읽은 시가 데려갔던 장소로 가기 위해 자세를 고쳐 앉는' 섬세한 사람이다. 그 시는 어떤 시인이 쓴 것인지, 시의 제목도 알 길이 없지만, 작가가 그린 그림에 의하면 분명 시의 장소는 사람이 북적이는 한여름의 뜨거운 공간은 아닐 것이다. 시가 놓인 장소는 어두운 공간 속에서, 덩그러니, 새파랗게, 하얀 빛을 띤 탑의 형상에 가까울 것이다.

　시에서 느낀 황홀경이 얼마나 거대했으면 작가는 자세까지 갖춰 그곳으로 가려 할까. 작가의 경험에 동참하고 싶어, 나 또한 자세를 고쳐 앉아본다. 꼿꼿하고 올바른 자세를 취해야 할 것 같은데 굽은 목이, 휘어진 척추가, 뒤틀려진 골반이 느껴져 이내 자세가 흐트러진다. 자세를 유지하려 애쓰지만 이미 신체에 귀속된 내가, 그 장소를 찾아가기란 힘든 일인 듯하다.

김거울, 〈Thousand kicks〉, 캔버스에 유채, 스프레이, 페인트, 190×130cm, 2020년

이 이미지를 처음 맞닥뜨렸을 땐, 그저 당혹스러웠다. 배경은 청명하고 들꽃 비스무리한 것도 피어 있다. 우리가 아는 파란 하늘 배경 색에 우리가 아는 핑크색 들꽃. 꽃들 아래엔 잔디를 암시하는 연둣빛, 초록색이 발라져 있고 화면 옆에는 나무색과 비슷한 붉은 고동색도 칠해져 있다.

그런데, 이러한 무난한 것들 사이로 너무 크게 낯선 것 하나가 당당하게 자리를 잡고 있다. 방금 바지락에서 발라낸 듯한 이 형태를 어떤 단어로 설명해야 할지, 감이 잡히지 않는다. 심지어 저것은 꽤 불량한 모양으로 침까지 뱉고 있는 자세를 취한다. 언뜻 보면 바람에 날려 온 종이 파편 같기도 하고, 황급히 뛰어가는 토끼 같기도 하다. 아무튼 움직이는 어떤 것임에는 분명하리라. 얌전하지 않은 저것은 내 시선을 놓아줄 생각이 없어 보인다. 왠지 모르게 묘한 반감이 들고 한도 없는 물음을 남기는 형태다.

알 수 없는 저것에 기가 눌려 '생각해보면 저것이 무엇인지는 중요하지 않다'라고 애써 위로하며 시선을 다른 쪽으로 돌린다. 그런데 저 들꽃. 생각보다 형태가 뒤틀려 있다. 바닥의 풀밭, 나무, 하늘을 가로지르는 선까지. 당연히 그것이겠거니 생각한 모든 부분이 첫인상과는 다른 결들을 지니고 있었다. 심지어 그림 상단을 가로지르는 흰 선은 뒤늦게나마 발견했다. 가벼이 넘길 수 있었던 요소들의 기이한 형태를 전부 캐치하고 나서야 그림을 오롯이 받아들일 수 있었다. 이 모든 게 바지락살 덕택이다. 초반보다는 좀 더 유해진 시선으로, 나와 함께 이미지 탐사를 떠나준 바지락에게 감사를 표하며 그제야 그림을 놓아준다.

김혜빈, 〈Not yet, mama…〉, 캔버스에 유채, 100×80.3cm, 2019년

포스트 레벨

그림 중앙에 철 기둥이 세워져 있다. 그것의 이름은 'post 어쩌구저쩌구'로 불린다. 별로 묘사할 것도 없고, 그 기둥은 너무 커서 사람들의 시야에 다 잡히지도 않는다. 아마 그림 속 사람들에게는 커다란 벽으로 느껴졌으리라.

개미 같은 미대생들은 엉엉 울거나 인상을 있는 대로 찡그리며 필사적으로 종이를 붙들고 있다. 저들에게도 시작은 '즐거움'이었을 미술은 생각보다 관대하지 않아서, 저 기둥에 걸맞은 자력을 갖지 못한다면 미대생들 중 몇 명은 언제든 튕겨 나갈 것이다.

근데 저 기둥. 분명 처음엔 손에 잡히는 석고 덩어리였던 거 같은데, 하루하루 성장과 변화를 거듭하던 미술의 기둥은 손 쓸 틈 없이 거대해져버렸다.

'야, 너 혼자만 이렇게 자라면 어떡하니.'

괜히 속으로 역정을 내보지만 차마 밖으로는 꺼낼 수 없다. 그저 의연한 척한다. 남들에게 나의 조촐함을 들키지 않기 위해. 이 시기만 지나면 익숙해지겠지. 이 시기만 잘 버티면 무엇인가 더 얻고 성장할 거야. 낯설고 새로운 것들은 금세 익숙해지고 지루한 것이 된다. 끊임없이 넥스트 레벨로 치달아야 하는 굴레에 갇힌 듯하다.

미술을 시작한 지도 어언 10년이 되었다. 그사이 띄엄띄엄 그림을 그리지 않은 해도 있지만, 이쯤 되면 나 자신이 살아오면서 한 일 중 가장 긴 것이 그림 그리는 일이 되었는데…. 사실을 깨달은 순간 당혹감이 엄습해온다. 지나온 시간을 돌아봐도 축적된 느낌이 들지 않는다. 팔의 길이보단 시선의 길이가 더 길어서 눈만 높은 사람이 되었다. 갑자기 식은땀이 나는 듯하다. 그래도 어쩌. 오늘도 끊임없이 자라나는 미술의 기둥을 묘사하기 위해 작업실로 향한다.

이준용, 〈기둥 앞의 미대생들〉, 종이에 연필, 29.7×42cm, 2018년

틈새로 왕복하기

[**손현선**] 보이지 않는 것을 바라볼 수 있기를 소망하며 빈 공간을 끈질기게 바라보고 그리는 사람.

작가의 눈으로 작가의 마음을 바라봅니다. 관객의 눈으로 작품을
들여다봅니다.

작품을 만들 때, 작가는 어떤 마음을 품었을까요? 작품에는 작가의 마음이
어떻게 저장되어 있을까요? 저는 눈에 보이는 것에서 출발하여 작가가 작품에
심어놓은 어떤 틈 사이를 왕복합니다. 때때로 틈의 미로 안에서 길을 잃기도
하지만 괜찮습니다.

미로 속에 나 말고도 누군가 함께하는 사람이 있다면 우리는 새로운 길도
만들어갈 수 있다고 생각합니다. 작품의 틈 사이를 눈과 마음으로 더듬고
살피는 여정에 당신과 함께 걷기를 청합니다.

김겨울, 〈Stretch and fold〉, 캔버스에 유채, 53×45.5cm, 2020년

임소담, 〈망〉, 캔버스에 유채, 45×53cm, 2016년

국동완, 〈900x no.6 Decalcomanie Life〉, 캔버스에 아크릴, 70×40cm, 2018년

LaLa Eve Rivol, 〈Petroglyph〉, 종이에 석판, 28.1×36.9cm, 1935/1942년

윤지영, 〈마슬로우의 오류〉, 라텍스, 튜브, 레진, 템페라, 2014년

당신의 네모에게

화가의 마음속에는 하얀 네모가 있습니다. 눈에 보이기 위해서 하얀 것일 뿐, 사실 네모는 비어 있습니다. 이 네모는 화가의 손짓, 붓질에 의해 접히고 펼쳐지고 흐르고 터지고 지워지며 변신합니다.

화가가 하얀 네모를 바라봅니다.

'너는 무엇이니? 너는 무엇이 될 거니? 너는 무엇이 되고 싶니?'

하얀 네모는 답이 없지만, 사라지지 않습니다. 하얀 네모는 아주 열심히 화가의 마음을 듣습니다. 그러다 화가가 툭 하고 물감을, 붓을, 연필을, 다른 어떤 무엇을 하얀 네모 위에 얹는 순간, 이제 더는 비어 있지 않은 네모가 입을 엽니다.

'아, 거기? 진짜야? 아, 그렇게? 확실해? 어… 그러면 여기는?'

화가와 네모는 서로의 마음을 바라봅니다. 화가가 말할 땐 네모가 듣고 네모가 말할 땐 화가가 듣습니다.

그러다 어느 순간 둘 다 말이 없어질 때가 있습니다. 조용한 정적이 흐를 때 네모는 비로소 그림이 되어 있습니다. 그리고 그림은 자신의 첫 번째 관객인 화가에게 인사를 건넵니다.

'친애하는 당신에게, 나는 무엇인가요?'

김겨울, 〈Stretch and fold〉, 캔버스에 유채, 53×45.5cm, 2020년

망 사이 망

그림을 바라봅니다. 그림이 당신을 바라봅니다. 당신의 눈길은 어디에서 멈춰지나요? 임소담 작가의 〈망〉을 보고 있으면, 망의 마름모꼴 모양 안을 따라 그어지고 채워진 붓의 획들이 눈에 들어옵니다. 붓질은 어딘가에서 시작되어 어딘가로 끝이 났을 것입니다. 그 순서를 따져볼 수도 있겠지만 완성된 그림에서 그어진 획들은 누가 먼저랄 것 없이 캔버스 화면 위에서 끊임없이 요동하고 있습니다. 그리고 붓질들은 서로를 지지하고 연결하며 '망(network)'을 형성합니다.

작가는 '망(fence)'이라는 사물을 그리기 위해 망의 둘레를 감싸고 채우는 빈 곳을 바라봅니다. 망이 긋는 경계와 그 너머, 혹은 바로 옆의 여백. 그림에서 마름모꼴의 조각은 채워지고 있는 걸까요, 아니면 지워지며 망이라는 금을 만들고 있는 걸까요? 이런 생각들은 우리 눈과 머릿속에서 동시에 이어지고 있습니다.

이제 작가의 눈을 따라, 망과 함께 눈에 들어오는 조각난 면을 응시해봅니다. 작가가 그어낸 망과 망 사이의 생동하는 붓질은 '붓의 결'로써 평면 위에 선명하게 드러납니다. 캔버스 위에 펼쳐진 결의 움직임을 따라 안구를 움직여 보면 어떨까요? 눈이 붓의 결을 따라 움직이며 직조해 나가는 '망(net)'을 통해 그림은 선과 면의 구분도, 사물과 배경의 구별도 없는 하나의 풍경-면을 상영하기 시작합니다.

임소담, 〈망〉, 캔버스에 유채, 45×53cm, 2016년

스며든 틈

어느 날 작가는 자신이 색연필로 그린 그림 〈Decalcomanie Life, 2014〉의 일부를 더 가까이서 보고 싶다고 생각했습니다. 의식의 흐름대로 그어진 작은 선들의 내부가 궁금해진 것입니다. 그림에 코가 닿을 정도로 가까이 보았지만 그럴수록 그림은 흐려지고 멀어졌습니다.

작가는 더 가까이 가보기로 합니다. 그림에 코가 닿고 눈이 잠기더니 어느 순간 작가는 그림 안에 들어갔습니다. 이곳은 작가가 색연필로 그렸던 옷장 속입니다. 그림 안의 옷장은 밖에서 볼 때보다 900배는 더 크고 자세하고 선명했습니다. 옷장 속에는 여덟 벌의 옷이 나란히 개어져 있습니다. 작가는 자신이 그리면서 남긴 선의 윤곽 사이 사이를 관찰합니다. 매끄러운 줄 알았던 선은 옷 솔기가 터진 듯 까슬까슬하고 울퉁불퉁합니다. 그렇게 선을 따라가다 보니, 옷의 전체 형태는 점점 사라지고 옷과 옷 사이를 이루는 틈의 지도가 머릿속에 그려집니다.

작가는 그림 속 틈들을 다시 그려보기로 합니다. 그림 옷장 속에서 보았던 것처럼 900배만큼 선명하게.

자신의 그림을 확대하여 그리는 작업에서 작가가 선택한 재료는 마스킹 테이프입니다. 옷의 윤곽을 따라 마스킹 테이프를 붙이고 그 위로 검은 아크릴 물감을 칠합니다. 옷 윤곽의 굴곡에 따라 구겨진 테이프 사이로 물감이 스며들고, 물감이 마르면 작가는 마스킹 테이프를 떼어냅니다.

지금까지 여러분은 작가의 작업 과정을 상상하며 그림을 감상했습니다. 이제, 그림에서 무엇이 보이나요? 스며들고 튀어나온 물감 자국, 그려지기 위해 그려지지 않은, 하얀 채로 빈 경계의 틈새. 검정과 하양, 비워짐과 채워짐 등등…. 그림이 안내하는 틈의 미로 속에서 헷갈리지만 흥미로운 인식의 갈래를 탐색해보길 바랍니다.

국동원, 〈900x no.6 Decalcomanie Life〉, 캔버스에 아크릴, 70×40cm, 2018년

새겨진 마음

우리는 매일 아주 많은 그림을 봅니다. 눈이 미치는 모든 곳에 그림이 있다고 해도 과언이 아니지요. 그런데 '아주 오래되고 깊은 마음'을 담은 그림은 어디에 있을까요? 오래된 마음을 품은 그림은 미술관도 박물관도 아닌 바로 네모 밖의 세상, 자연에 있습니다.

아직 세상에 사각형이라는 틀이 없었을 때, 아직 정확한 직선이 중요하지 않았을 때, 사람들은 자연의 눈 그대로 세상을 바라봤습니다. 편리하진 않았지만 괜찮았습니다. 인간도 자연이기에 모든 생명들은 끊어지지 않고 바람처럼 물처럼 흐르고 섞였습니다.

미국 서부, 캘리포니아 지역의 원주민인 추마쉬(Chumash)는 자연의 마음을 품은 상형 문자(pictograph)를 바위에 새겨 넣었습니다. 그들이 그려낸 구불구불 유영하는 선들은 물속인 것 같기도 하늘 위의 우주인 것 같기도 합니다. 선을 들여다보면 시점도 순서도 한 가지만 있는 것이 아닙니다. 우열도 구분도 없이 모두가 선이 되어 춤을 추고 있는 것만 같습니다.

의식의 흐름대로 그린 드로잉 같기도 한 이 구부러지고 늘어나는 선들엔 원주민들의 어떤 간절한 마음들이 깃들어 있을 것입니다. 우리는 이 그림 문자들이 어떤 것을 의미하고 욕망하는지를 정확하게 알 수는 없지만 단단한 돌에 새겨져 있다는 사실만으로도 마음의 깊이를 가늠해볼 수 있습니다.

시간이 흘러 대공황 시기, 작가 라라 이브 리볼(Lala Eve Rivol)은 미국 공공사업진흥국(WPA)의 커미션을 받고 추마쉬의 암각화를 석판화로 기록하는 작업을 합니다. 추마쉬가 돌에 새긴 그림 문자는 라라 리브 이볼의 눈과 손으로 기록되어, 또 다른 돌인 석판 위에 새겨졌습니다. 이 작품이 바로 〈Petroglyph〉입니다. 추마쉬의 암각화와 라라 이브 이볼의 〈Petroglyph〉 사이에는 시간도 재료도 차이가 있지만, '돌'이라는 오래된 그림판 안에서 둘은 서로의 간격을 좁혀 나갑니다. 그리고 '지속되길 바라는 마음의 기록'이라는 공통된 하나의 면 안에서 만납니다. 이후 문화와 예술을 훼손하는 '반달리즘'으로 추마쉬의 암각화들은 많이 사라졌지만, 작가가 기록한 그림 안에서 자연의 형상을 닮은 구불구불한 선들은 끊임없이 유영하며 우리에게 다가옵니다.

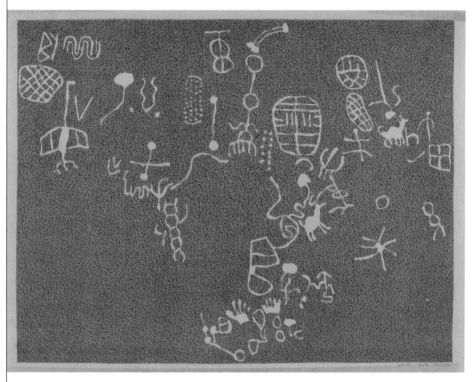

LaLa Eve Rivol, 〈Petroglyph〉, 종이에 석판, 28.1×36.9cm, 1935/1942년

부풀고 터져도 괜찮아

어디서 바람 빠지는 소리가 납니다. 굴러가던 타이어에서, 욱하는 성질을 못 죽인 정수리에서, 퇴근 준비하는 밥솥에서, 그리고 윤지영 작가의 〈마슬로우의 오류〉에서.

미국의 심리학자 마슬로우가 말했습니다. 인간의 욕구는 단계적 구조로 이루어져 있다고요. 마치 피라미드처럼요. 작가는 어느 날 동료들과 이야기하다 우연히도 모두가 불행하다는 것을 알았습니다. 마슬로우가 이 예술가들의 대화를 듣는다면 아마도 이렇게 말할지도 모르겠습니다.

"1단계(생리적 욕구)도 충족이 안 되었는데 4단계(존경 욕구)를 바라니까 그렇지!"

하지만 윤지영 작가가 생각하는 욕구의 구조는 달랐습니다. 마슬로우의 다섯 가지 욕구를 상징하는 라텍스 구들은 납작한 상태에서 자동 공기 펌프가 가동되면서 점점 부풀기 시작합니다. 서로 연결되어 압력을 공유하는 다섯 개의 구는 연결된 호스를 통해 공기를 주고받으며 자신의 형태를 유지합니다. 바닥에 떨어져 있는 낙하산을 매단 피라미드는 원래는 공 위에 있었습니다. 그러다 공이 부풀면서, 다시 말해 어떤 욕구들이 커지면서 작은 입체 피라미드들은 더는 공 위에 설 곳을 찾지 못하고 바닥으로 툭 떨어진 것입니다.

작가가 손으로 만든 라텍스 구의 두께는 완벽하게 균일하지 않았습니다. 아무리 예민하게 더듬어 구를 만들려 해도 어딘가는 얇거나 두꺼워졌지요. 작가가 잘하려고 마음을 쓴 만큼, 잘 안 되는 부분에 애를 쓴 만큼의 마음이 구의 표면에 들러붙었습니다. 그렇게 만들어진 구들은 자동 공기 펌프에 의해 부풀며 압력을 유지하다가 어느 순간, 공의 표면 중 가장 약한 부분을 팡! 하고 터트려버렸습니다. 너무 놀랄 것은 없습니다. 터지는 것이 자연스러운 거니까요.

그런데 표면이 터져서 공기가 새는 중에도 구는 어떻게 여전히 둥근 걸까요? 그건 구들이 서로 연결되어 있기 때문입니다. 구의 한 부분이 터져버려 이제는 덜 빵빵해졌지만, 구들은 여전히 서로를 연결한 관을 통해 공기를 주고받으며 전체의 부피와 형태를 나름대로 유지할 수 있습니다.

윤지영 작가는 우리가 삶에서 바라는 마음들의 수준은 각기 다르지만 다른 층으로 구분되어 있거나 단계적이지 않다는 것을 조각의 수평적이고 순환적인 연결

구조를 통해 보여줍니다. 그리고 원하는 마음이 부풀다 어떤 부분이 터져 나오는 것 역시 당연하다고 말하는 듯합니다.

우리가 이 부풀어 오르고 터지는 욕구의 구조 속에서 주의 깊게 살펴야 할 것은 무엇일까요? 저는 〈마슬로우의 오류〉의 터진 틈으로 새어 나오는 바람 소리를 상상하고, 유지되는 '욕구 단계'의 구조와 모양을 보며 모든 것이 완벽하지 않아도 굴러가고 순환하는 마음의 힘과 마주합니다. 그리고 작가가 동료들에게 전하는 마음의 소리에 귀 기울입니다.

'부풀고 터져도 괜찮아, 완벽하지 않아도 괜찮아, 마음이 또 다른 마음을 살펴 주며 함께하고 있으니까.'

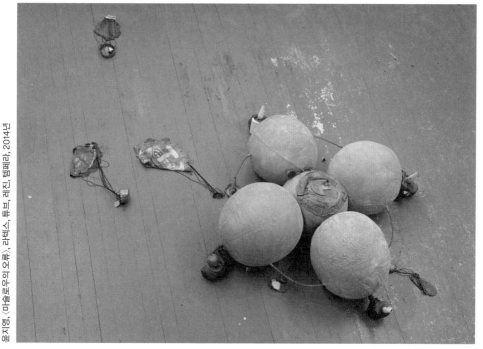

윤지영, 〈마슬로우이 오류〉, 라텍스, 튜브, 레진, 템페라, 2014년

엄마에게 쓰는 편지 : 잃어버린 것을 찾는 일

[**허호정**] 큐레이터. 비평적 글쓰기와 미술사 서술을 고민하며, 이미지의 발생과 지속되는 전시의 경험을 모색한다.

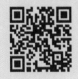

"엄마. 지금에 와서 생각 나 하는 이야긴데, 나는 뭔가를 잃어버린 듯한 느낌을 여기서 잠시 잊는 것 같아."

발신인과 수신인이 정해져 있지만 도달하지 못하는 편지들이 있다. 다 쓰고도 미처 부치지 못했거나, 주소지가 사라졌거나. 그렇지만, 그 이유가 발신인의 망설임이 되었든 수신인의 부재가 되었든 편지가 어딘가로 도달하지 못했다는 사실이 곧 편지의 실패라고 할 순 없겠다.

편지는 쓰이는 순간 실패를 넘어선다. 지금부터 이어질 몇 편의 글은 부칠 수도 받을 수도 없는 편지이다. 달리 말하면, 오로지 편지가 되기를 설득하는 글이다. 나는 이제 엄마에게 쓰는 마음으로 몇몇 그림과 사진에 글을 단다.

'내가 보는 것으로부터 나는 무언가 잃어버렸다는 생각을 잠시 멈춘다.' 혹은 '잃어버렸음을 잊는다.'

이 모종의 알리바이와 변명을, 여기 도달하지 않는 (그러나 당신에게서 열릴지도 모를) 편지에 싣는다.

Alfred Stieglitz, 〈Georgia O'Keeffe–Feet〉, 팔라듐 프린트, 24.4×19.5 cm, 1918년

Paul Gauguin, 〈Self-Portrait Dedicated to Carrière〉, 캔버스에 유채, 46.5×38.6cm, 1888/1889년

전현선, 〈눈앞의 풍경〉, 캔버스에 수채, 130.3×89.5cm, 2017년

노은주, 〈야경〉, 캔버스에 유채, 193.9×130.3cm, 2015년

한성우, 〈무제〉, 캔버스에 유채, 30×30cm, 2016년

초상

'남는 건 사진밖에 없다'고들 하는 말이 있잖아. 하지만 엄마의 얼굴이 있는 사진은 몇 장 남아 있질 않고, 우리는 사진 외에 무엇으로 엄마를 기억하는지에 대해 꽤 길게 이야기를 나누어야만 했어. 정말로 남는 건 사진밖에 없을까?

사진은 어떤 존재를 직접적으로 드러낸다 여겨지곤 해. 사진은 그때 그 순간을 담고, 지시하고, 증명하며, 물리적으로 그 흔적을 간직한 것으로 믿어지니까. 사진이 발명되고 대중화되기 시작할 무렵에는 다른 게 아니라 누군가의 '얼굴'을 찍은 초상 사진이 유행했다고 해. 죽은 사람이 얼굴에 생기를 잃기 전, 그 마지막 모습을 찍으면 사진에 영혼이 담긴다는 믿음이 있었다고 하고 말이야. 초기 사진이 막 세상을 떠난 사람들의 모습을 담는 역할을 했다면, 점차 사진은 생전 누군가의 모습을 남기는 약속으로 기능하게 되었을 거야. 사진을 둘러싼 여러 관행도 함께 생겨났을 거야. 그러던 것이 일상의 기념할 만한 순간들을 담는 일을 도맡는 오늘의 사진을 만들었겠지. 한낱 이미지일 뿐인 사진이 '그' 순간을, '그' 사람을 보존할 수 있다니! 사진이 내 가슴속 깊은 곳을 찌르는 기분을 느끼게 하는 경험은 비단 유명한 철학자의 말을 빌리지 않아도 공감할 만한 일이지.

그런데, 어떤 사진(속 얼굴)이 그때의 한순간을, 내가 아는 그 사람을 담고 있다고 믿기 어려운 때가 있어. 사진은 그런 믿음을 위해 찍히기로 약속된 결과물이라고 보는 편이 낫겠지. 나는 몇 장 없는 사진 속 엄마를 바라보며, 거기 있는 사람이 내가 아는 엄마가 아닌 것 같다는 생각에 종종 사로잡혀. 그럴 때 사진은 거기 있(었)음보다 더욱 강력한 '사라짐'을 담고 있는 듯해.

이 사진의 경우는 어떨까. 카메라 렌즈가 예정된 프레임으로부터 급격히 방향을 바꿔서 몸 아래쪽으로 향한 거야. 그리고 초상이라고 보기 어려운 어떤 이미지를 남겼지. 사진은 사물처럼 놓인 (하얀 대리석 조각처럼 보이기도 하는) 발의 순간을 드러내 보인 거야. 여기 이 사진엔 우리가 보려는 누군가가 있으면서 동시에 없어. 말하자면, 보고 싶은 얼굴은 없고, 정면을 보고 앉아야 할 어떤 인물의 자리를 대신 차지한 발만 보이는 거지. 이 발은 유명한 꽃 그림을 그린 화가, 조지아 오키프의 발이라고 해. 스티글리츠가 찍은 오키프의 발 사진.

내가 보기에 〈Georgia O'Keeffe—Feet〉은 '초상 사진'이라고 부를 만해. 흔히 초상 사진이라고 하면, 어떤 얼굴을 보여줘야 하잖아. 그렇지만 이 사진은 얼굴 대

신 어떤 발을, 검정색으로 드리워진 천 자락을 배경으로 놓인 하얀 발을 보여줬어. 일상에서 발은 얼굴과 달리, 대부분 가려져 있지. 그것이 하얗게 맨살을 노출할 때는 삶의 시간을 보여주기로 할 때뿐일 거야. 오키프의 아직 젊은 이 발은, 살아 있는 피부 결을 따라 발목에 주름진 흔적을 드러내고, 어딘가 불편하게 앉은 데서 오는 날 선 근육의 긴장감을 보여줘. 엄지발톱이 정면을 향하고 나머지 네 개 발가락은 보는 사람 쪽으로 치켜올려진 모양은, 저 정지된 장면에서 미미한 생동감을 느끼게도 하지. 이런 식의 긴장과 운동 사이에 어떤 인물의 성격이 가늠될 때, 사진은 잡힐 듯 잡히지 않는 존재를 증명하게 되는 걸까? 내가 찾는 엄마의 사진은 이런 종류의 것이 아닐까 싶어.

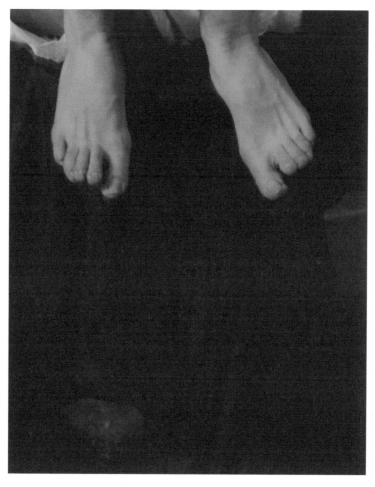

Alfred Stieglitz, 〈Georgia O'Keeffe-Feet〉, 팔라듐 프린트, 24.4×19.5 cm, 1918년

자화상

엄마는 자기를 드러내고 표현하는 유의 사람이 아니었어. 그래서 당신이 어떤 때에 울고 웃는지를 알아채려면 더 많은 관찰이 필요했지. 나는 거울 앞에 서 있던 엄마의 모습을 기억해. 엄마는 본인에게 잘 어울리는 짧은 머리를 직접 매만져 다듬기를 좋아했고, 짧은 머리 옆으로 달랑거리는 귀걸이를 뭉툭한 손으로 바꿔 끼는 것을 좋아했지. 어떤 누군가가 거울과 마주하고 선 모습을, 그 옆에서 지켜보는 일은 꽤 흥미로운 일 같아.

거울은 발명된 것이 아니고 발견된 것일 거야. 어딘가에 맺힌 상을 그 자신과 일치시키는 일을 처음 시도하던 때, 그때가 곧 거울의 시작일지도 모르지. 거울을 처음 발견한 그 누군가는 맺혀 있는 상과 자신의 신체/영혼이 결코 같을 수 없다는 사실을 이해하고 있었을까? 내 밖에 있는 나의 이미지가 단지 허상이고 환영임을 알았을 때, 그는 이미지로부터 돌아서고 싶었을 거야. 그렇지만 곧 이미지 자체에 나름의 본질적인 무언가가 깃들진 않았을지⋯. 들여다보고 싶다는 생각도 했을 거야. 나와는 다른 나의 이미지. 그 내부를 의심하면서.

자기 자신을 그린 많은 그림이 있어. 초상화가 '다른 사람'을 보여주는 데 반해, 자화상은 그 자신을 그려내기를 택하지. 당연한 얘기겠지만, 난 이 부분이 좀 중요한 것 같아. 거울을 발견하고 자기-이미지를 들여다보던 사람이 그 상을 뒤집어 남에게 보여주기로 마음먹는 순간을 상상해봐. 애초에 밖으로 펼쳐져 있던 이미지가 아니라, 나만 볼 수 있는 나의 안쪽을 보여주는 이미지를 말이야.

고갱의 이 자화상에서 시선은 정면을 향하는데, 완전히 정방향은 아니고 살짝 비껴 있어. 어쩐지 그림 바깥쪽을 정확히 쳐다보는 눈이라고는 할 수 없을 것 같지. 곁눈질하고 있는 눈은 아마 거울에 비친 자신을 보는 중이었을 거야. 그림 속 눈은 그림 밖이 아니라 그림 안쪽 자기 이미지로 시선을 돌렸던 거야. 인물의 뒤를 차지한 반쪽 배경은 예쁜 연두색으로 칠해져 있고, 다른 한쪽 배경에는 격자창이 보여. 창문 밖은 불분명하게나마 풍경을 보여주는데, 풍경이 밖을 암시할 수는 있지만, 그 때문에 오히려 인물이 처한 실내 공간이 강조되지. 결국, 이 그림에서 시선은 계속 안쪽을 향하는, 폐쇄된 운동을 한다고 할 수 있어.

고갱 자화상의 폐쇄성은 요즘 많이 볼 수 있는 셀피(selfie) 이미지와는 전혀 다른 논리를 가져. 셀피는 자화상처럼 인물이 자기 자신을 보여내는 이미지이긴 하

지만, 카메라 렌즈가 곧바로 대상(자신)을 향하게 하고 있어서 일반적으로 카메라가 사물을 포착하는 방식과 똑같은 논리로 찍는 사진이야. 그러니까, 셀피에서 '나'는 렌즈라는 바깥을 향해 시선을 던지는 것이지, 그 시선을 다시 자기 내부로 돌리지 않거든. 셀피는 자기 자신을 스스로부터도 타자화하는 경향이 있어. 그렇지만 고갱의 자화상은 오로지 자신이 감당하는 자기를 담는 그림이야. 가지런히 닫아 문 입술과 가슴팍을 전면에서 조금도 후퇴하지 않은 그 자세뿐 아니라, 그림의 구조 자체가 완고한 상태라고 할 수 있지. 한 사람이 완성하는 하나의 세계.

Paul Gauguin, 〈Self-Portrait Dedicated to Carrière〉, 캔버스에 유채, 46.5×38.6cm, 1888/1889년

풍경

사람이 등장하지 않는 한적한 자연의 풍광을 담은 그림을 엄마는 가장 좋아했지. 그런 풍경 그림을 좋아하지 않거나 혹은 싫다고 말할 사람은 매우 드물 거야. 풍경은 사람들이 좋아하기 마련인 것을 자기 속성으로 갖거든. 사람들이 '보기'를 전제하지 않는 것은 풍경이라고 할 수 없어. 제멋대로 존재할 따름인 어떤 자연이 그것을 좋다고 하며 감상하는 사람들 눈앞에 놓이면 '풍경'이 되는 것이지. 그리고 어느 순간부터는 사람들이 풍경, 경치로서 볼 만하다 여기는 대로 자연이 모양을 바꾸게 되었어. 정확히 말하자면 사람들이 풍경을 조성했지. 마을과 마을을 가로막던 산맥은 다듬어져서 공원이 되었고, 정원이 되었고, 보기에 좋은 풍경을 차지했지.

그러니까 풍경화라고 하면 얼마든지 사람들이 자기 자신의 소망대로 보고 느끼고 그 자신의 이야기를 대입해볼 수 있는 대상인 거야. 그렇게 보도록 된 그림이라고 할까. 전현선의 〈눈앞의 풍경〉은 흥미롭게도 풍경을 풍경 안에 넣고 풍경이 아닌 것을 보여줘. 말장난 같지만, 자세히 들여다보면 무슨 말인지 알 거야. 끝이 드러나지 않는 키가 큰 나무들이 빽빽이 들어찬 숲이 그림의 가장 밑바탕을 차지해. 어두운 색의 나무 기둥들 사이로 뒤로 뻗은 물줄기나 능선이 어렴풋이 원근법적으로 그려져 있어. 하지만 화면을 가득 채워 수직으로 선 나무 기둥과, 기둥의 둥치에 비해 스케일이 크게 그려진 솔방울은 이 숲이 뭔가 실제와 같지 않다는 느낌을 주지. 굳이 말하자면 야릇하게 초현실적인 장면이 만들어지는 거야.

그리고 그 위로 일곱 개의 동그라미가 나타나. 마치 만화에서 자주 본 말풍선 같기도 하고, 스티커를 덕지덕지 붙이거나, 스크린에 팝업창을 띄워놓은 것 같기도 해. 그리고 그 안에 또 풍경이 들어 있어. 눈이 녹지 않는 이국의 명산이나, 캠핑을 가면 좋을 호수와 숲이 그려져 있어. 카메라로 치면 줌을 당겨서 나뭇잎까지 보게 된 그런 장면도 있어.

마침 단 하나, 오른쪽 하단에 아무것도 없는, 아무것도 아닌 동그라미 하나가 보여. 달리 말하면, 어떤 형상도 없고 단지 검게 칠해진 색면만이 있어. 그리고 그 색면은 물감을 칠한 흔적을 아래로 흘리기도 해서, 일순간 이 풍경들 사이에 빈 공간을 뚫어버리지. 당신이 보는 것은 그냥 아무것도 아닌 물감이라고 말하는 것처럼. 그리고 이 빈 공간의 역할이 너무 커져버려서 전체 그림을 풍경으로 이해하는 일이 낯설어져. 원래대로라면 마음대로 보고 즐길 여유로운 풍경이 그러한 작동

을 멈추게 되는 거야. 다시 한 발짝 떨어져서 이 그림을 보자면, 그림은 풍경이라 여겨진 이미지들을 배치하고는 풍경이 무엇이냐고 되묻는 듯해. 내가 보고 싶은 어떤 장면을 대체하지 못하는, 실패하고 있는 풍경화이면서 그럼에도 계속 보게 만드는 그런 그림이지.

그런데 말야, 이모는 엄마가 울창한 숲의 한가운데에 있는 꿈 이야기를 해줬어.

전현선, 〈눈앞의 풍경〉, 캔버스에 수채, 130.3×89.5cm, 2017년

엄마에게 쓰는 편지 : 잃어버린 것을 찾는 일

정물

엄마는 아파트에서 사는 것도 아파트에 사는 삶을 이야기하는 것도 싫어했는데, 그 감정 안에 아파트에서의 삶에 대한 선망이 섞여들지도 않았지. 건조하게 도시의 모습을 대하던 엄마의 태도가 내게는 여전히 신기한 것으로 남아 있어. 아파트가 늘어선 모습을 성냥갑 세워놓는 모양에 비유하는 것은 흔한 수사지만, 엄마는 특히 아파트 도시를 완전히 사물로 대하고 있다는 인상을 자주 받았어. 엄마는 그저 사물일 뿐인 것에서 과거와 현재, 그리고 미래의 삶을 찾진 못했던 게 아니었을까 싶어.

노은주의 그림에서 난, 엄마가 아파트와 서울 그리고 도시를 대하던 태도와 비슷한 무엇을 발견해. 그려진 것은 단지 회백색, 검정색의 사물이고 더 과격하게 말하자면 3차원을 가장하는 무채색의 색면인데, 작가는 여기서 도시에서의 삶과 광경들을 이야기하지. 나는 그가 그리고 있는 것이 펼쳐진 혹은 펼쳐지지 못한 도시의 풍경이라기보다, 그 자체 사물인 것을 봐. 말하자면 정물에 가깝다고 할 수 있겠는데. 그가 그리는 정연하게 놓인 사물 그림은 의미와 욕망으로 가득 찬 다른 정물화들과는 좀 달라 보여.

자본주의가 태동하던 시기 부유한 유럽의 도시에서 정물화라고 불리는 장르가 유례없이 발전했어. 보기에 좋은 것들을 테이블 위에 가지런히 놓고, 그것을 더 풍족하게 보이도록 배치해 색색이 생생하게 그려낸 그림들이었지. 이 그림들을 찾는 사람이 늘어나면서 그림의 구도, 구성, 그 외 여러 방식은 약속이 되었고, 그림 속 특정한 대상들은 정해진 의미를 갖게 되었지. 사람들도 약속된 의미에 따라 그림을 기호로 읽고 이해했어. 풍성한 꽃과 탐스러운 과일들이 놓인 탁자, 이런 것을 그린 그림을 무리 없이 떠올릴 수 있겠지? 보기 좋게 배치된 사물들의 그림(정물)은 공유된 취향과 멋을 담보하면서 자본주의의 각 시기를 규정하기도 해. 인스타그램 피드를 가득 채우고 있는, 너무도 다양하고 그러나 또 비슷한 정물화들도 마찬가지로. 점점 이 도시는 정물화의 이미지를 제외하고는 다른 이미지를 허락하지 않는 것 같아.

〈야경〉은 제목이 말해주는 것처럼 밤이 드리운 도시와 어떤 건축물을 떠올려볼 수 있는 그림이야. 그치만 나는, 그보다 먼저 물감으로 흐르는 저 검정의 색면과 그것이 장막이 되어서 가린 하얀색 기둥들을 봐. 그리고 장막을 거두었을 때,

그 안을 채우고 있는 것이 무엇일지 상상해. 노은주 작가의 다른 작업들을 알고 있었더라면, 그 다른 작업에서와 비슷한 형태들을 함께 떠올려볼 수 있겠지. 하지만 기대하고 있는 그 무엇이 저 장막 뒤에 있으리라는 보장은 어디에도 없어. 장막은 그냥 장막으로 있을 뿐이지. 그 뒤엔, SNS 피드 위 우리 시대의 정물화가 놓여 있을지도 모르고, 어떤 종류의 선망과 질투, 감정을 제외한 차가운 상태의 사물이 보관되어 있을지도 몰라. 그렇지만 우리가 보는 것은 단지 장막일 뿐이고, 이렇게 된 정물화는 사실 정물화이기를 포기하게 되는 것 같아. 그림은, 박제된 사물의 상태를 벗어난 자기 삶을 장막 뒤로 감추어뒀을까?

노은주, 〈야경〉, 캔버스에 유채, 193.9×130.3cm, 2015년

추상

짧은 시간 병상에 누워 있던 엄마는 그 몇 개월 동안 비슷한 취미를 반복하곤 했지. 좋아하는 노래 한 곡을 몇십 번 듣는다든가, 또 그 노래를 따라 부른다든가, 한 사람의 유튜브 채널을, 특정 콘텐츠를 여러 번 본다든가.

그 외 시간엔 자주 눈을 감고 있었지. 눈을 감고 있을 때의 '봄'에 관해 생각해. 눈을 감고서, 하지만 절대 잠들지 않은 채, 그렇다고 세상을 향해 시선을 던지려 하지도 않으면서. 그때 엄마는 뭘 보고 있었을까? 거의 잠든 엄마 옆에 나는 누워서 천정을 바라보거나, 복도를 서성이다 다시 돌아오고, 가만히 앉아 있을 땐 벽만 봤어. 간혹 거기에 비춘 그림자 같은 것을 봤지만. 거의 아무것도 보지 않던 시간들.

화가들에게 '벽'은 종종 문제처럼 보일 때가 있나 봐. 벽은 그림에게 무대이지만 동시에 항상 그로부터 분리되어야 하는 대상이지. 그림은 '벽에 걸릴 뿐'인 상태를 이겨내야 하는 거야. 그림은 벽과 싸워야 하고, 넘어서야 하고, 벗어나야 하지. 때로는 벽 자체가 되어야 할 때도 있어. 그렇다면, 그림이 벽을 그려버리게 된 경우는 어때? 벽을 그린 그림은 그림일까, 벽일까? 벽은 그림이 된 걸까?

한성우의 〈무제〉는 추상적이라고 말할 수 있어. 아무것도 보여주는 게 없는 그림이고, 그 안에서 내가 아는 어떤 형상을 찾거나 내가 상상하는 무엇과 이미지가 닮기를 기대하는 마음들은 모두 소용없게 되지. 나는 한성우의 그림에서 벽을 보고, 그냥 벽이 되어버리기를 결심한 상태를 봐(그렇지만 벽화 같은 것과는 다르지). 작가는 종종 "흔적"을 말하지만, 흔적은 어떤 상태 이전의 과정을 전제하잖아. 무엇으로부터 온 부산물이나 결과물을 흔적이라고 말하니까. 그런데 그의 그림은 눈앞에 보이는 형상 이전에 있었던 무엇을 떠올리게 하지는 않아. 그보다는 그저 지금 모습인 채로 '벽'을 보여주는 것 같아.

만약, 이 그림이 무언가 이전에 있었던 것을 닮게 그린 것이라면, 〈무제〉는 벽을 닮게 그린 것이라고 해야 할까? 실제로, 벽처럼 벽을 그려내는 일은 최고의 모방술을 자랑하는 사람들의 취미이기도 했어. 14세기 혹은 그 이전의 유럽에서 대리석 특유의 문양들을 그려내는 눈속임 그림들이 발견되지. 심지어 나는 얼마 전 낙원상가에서 깨어진 대리석 타일 자리를 똑같은 모양의 그림으로 채워 넣은 걸 발견하기도 했어. 그렇지만, 한성우의 〈무제〉를 이 그림들과 같은 것으로 이해할 순 없을 거야. 그의 그림은 눈속임 같은 것을 기대하게 하는 그림은 아니니까.

작가에게, 아무도 모를 어떤 벽과 닮았다고 주장하려는 의도도 없을 테고. 다만, 내가 그 앞에서 (그림이 아니라) 벽을 보고 있는 게 아닌가, 하는 생각이 들고. 이 감상은 다른 그림들의 운명에 관한 생각들과 이어지고. 나는 엄마와 내가 다른 곳을 보고 있었지만 같은 공간에 있었다는 걸 떠올리게 돼. 거의 보이는 게 없는, 형상이 없는 무엇을 '본다'는 사태를 이해해볼까? 지금 눈앞에 있는 그 위로 쌓아 올려진 시간 외엔 아무것도 없다는 것을 확인하는 일. 사실 잃어버린 것도 찾을 것도 없다는 것을 확인하는 일.

한성우, 〈무제〉, 캔버스에 유채, 30×30cm, 2016년

그림을 즐기는
다섯 가지 방법

[**아윤**] 미술 수필가. 작품을 보고 듣고 맛보고 글을 쓴다.

그림을 즐기는 데에는 여러 가지 방법이 있습니다.
요리랑 비슷한 거예요.
같은 식재료도 어찌 다루느냐에 따라 전혀 다른 맛을 내곤 하죠.

'그림을 즐기는 다섯 가지 방법'에서는,
다섯 가지 다른 방식의 그림 즐기기를 제안합니다.
그림의 온도를 느끼고, 표면을 만지고, 냄새를 맡고,
이야기를 읽고, 소리를 들어보는 거죠.

물론 그림을 즐기는 데에는 훨씬 많은 방식이 있습니다.
아마 이억 오천만 일곱 가지 방법도 더 넘게 있을 거예요.
제안드리는 다섯 가지 방식은 그중 몇몇 사례일 뿐이죠.
이 방식들을 참고로 하여, 자신의 '그림 엔조이 방식'을 만들어보는 것도
멋진 일입니다.

장종완, 〈참회하는 당나귀〉, 린넨에 유채, 181×110cm, 2018년

한성우, 〈무제〉, 캔버스에 유채, 181.8×227.3cm, 2016년

George Bellows, 〈Both Members of This Club〉, 캔버스에 유채, 115×160.5cm, 1909년

Peter Paul Rubens, 〈Saint Peter〉, 패널에 유채, 92×67.5cm, 1616년

이호인, 〈비행기별〉, 아크릴 보드에 유채, 60.5×75.5cm, 2011년

그림의 온도를 느끼다

당나귀군요. 아니, 확신할 수는 없겠어요. 말이나 노새일 수도 있지요. 어쨌건 그림을 보고 제 머릿속에 제일 먼저 떠오른 단어는 '당나귀'입니다. 근데 좀 이상하네요. 몸통이 없이 하체에 바로 머리가 붙어 있어요. 게다가 저 다리···. 다리 좀 보세요. 저거 무릎 꿇은 관절 하며 발 모양 하며 영락없이 사람 다리네요. 뭐 어때요, 그림인 걸. 해괴해 보일 수도 있지만 어찌 생각하면 익살맞군요.

동세며 표정이며 분위기가 아주 경건해 보이네요. 아닌 게 아니라 그림 제목이 〈참회〉군요. 저 (유사) 당나귀가, 무언가 참회할 일이 있나 봐요. 참회를 위해 머리를 낮추고 낮추다 보니 상반신이 없어져버렸는지도 모르죠. 하지만 아무리 봐도 남을 해코지하거나 심술궂은 일을 할 것 같은 인상은 아닌데, 참회의 사정이야 알 수 없지요. 자신의 허벅지 위에 단정하게 놓인 저 머리통 속에는 과연 어떤 참회의 언어들이 새겨지고 있는 걸까요.

다만 짐작할 수 있는 것은, 귀의 뒷면과 엉덩이와 발바닥을 흠뻑 적시고 있는 저 햇살이 꽤나 따사로우리라는 사실입니다. 초목의 상태나 빛의 방향으로 보아 초봄이나 초가을의 해 질 녘으로 보이네요. 땅의 찬 기운이 무릎을 타고 올라올 무렵이니, 저 마지막 한 모금의 햇살은 꿈처럼 따끈할 테지요. 참회의 언어에 집중해야 할 저 앙증맞은 머리통은 자꾸만 등허리의 잔털 사이로 스며드는 햇살의 온기에 신경을 빼앗기고 말겠지요. 그리하여 경건하고 고통스러워야 할 참회의 시간은, 엉뚱하게도 황금빛 햇살로 황홀하고도 달콤하게 물들어만 가겠지요.

장종완, 〈침회하는 당나귀〉, 린넨에 유제, 181×110cm, 2018년

그림을 즐기는 다섯 가지 방법

그림의 표면을 만지다

그림을 흘끔 보는 대신, 눈을 감고 손끝으로 그림을 만져보도록 해보죠. '눈으로' 만 그림을 만져보셔도 무방합니다. 눈으로 만지다니. 말이 좀 이상한가요? 부연하 자면 그림을 응시하거나 그 의미를 되새기는 대신, 그림의 표면을 샅샅이 핥듯이 훑어보는 겁니다.

그림 속에는 작은 네모들이 있군요. 네모들 사이에는 얕은, 아주 얕은 골들이 파여 있습니다. 이 골의 깊이만큼 저 네모들은 튀어나와 있는 거죠. 네모들은 위 아래로 다닥다닥 붙은 채 연결되어 있습니다. 그러니까 이건 어찌 보면 타일, 격 자무늬로 붙어 있는 타일 같군요. 화장실이나 욕실의 벽 위에 붙어 있곤 하는 그 것 말이에요.

그런데 타일들이 깔끔하고 정갈하게 도열한 공산품 세라믹 조각들 같다는 느 낌은 들지 않습니다. 네모들의 가로세로 비율이나 크기가 미세하게 다르기도 하 고, 깨지고 쪼개진 네모들도 있습니다. 액체 상태의 무언가가 흘러내린 흔적들도 있네요. 그리고 무엇보다, 작은 네모들로 메워지지 않는 비정형의 거친 면들이 이 그림의 표면 여기저기에 버짐처럼 도사리고 있습니다. 정확한 원인과 사연을 알 수 없는 흔적들이 이 그림의 네모와 네모 아닌 모든 부분을 뒤덮고 있습니다.

그러니까 이 그림은 타일이 붙은 벽이라기보다는, 타일이 붙은 벽처럼 보이는 어떤 흔적들의 총합이네요. 그 흔적들의 총합을 두고 우리는 '그림'이라고 부르고 있고요. 우리가 이 작품에 어떤 흔적을 더할 수도 있을까요? 그것이 가능할까요? 문득, 저 네모들 중 하나를 골라 그 한가운데를 엄지손톱으로 꾸욱 눌러보고 싶은 충동이 드는군요.

한성우, 〈무제〉, 캔버스에 유채, 181.8×227.3cm, 2016년

그림을 즐기는 다섯 가지 방법

그림의 냄새를 맡다

복싱인가요…? 복싱인 것 같군요. 오른쪽 선수의 동세를 보면 무에타이 경기인가 싶기도 하지만, 선수 복식이나 관객들의 외양으로 보아 태국인 것 같지는 않아요. 확실히 미국. 미국적입니다. 화면 하단의 관객들의 옷차림으로 짐작건대, 20세기 초반인 것 같군요. 이 작품은 인종 간 대결의 결정적인 장면을 순간 포착하고 있습니다. 아니, 순간 포착이라는 말은 그림보다는 사진에 어울리는 표현이겠군요. 화가는 저 장면이 결정적인 것으로 보이게끔 오랜 시간 숙고하고 끊임없이 수정해가며 화면을 매만졌을 테니까요. 때로는 그림이 막히면 영감을 얻기 위해 허겁지겁 복싱클럽을 향하기도 했겠지요. 작가의 동선을 따라가볼까요?

클럽을 가득 메운 인파를 헤치고 링을 향해 다가가봅니다. 관객들의 응원과 코치의 고함, 선수들의 거친 숨소리가 순식간에 귀를 메웁니다. 링 위의 백인 선수의 피부는 조명을 받아 희다 못해 푸르스름해 보이고, 흑인 선수의 광배근과 기립근은 땀에 젖어 날카로운 반사광을 내뿜는군요. 백인 선수의 얼굴이 서서히 핑크빛으로 물들어갑니다. 그 명암과 색체의 강렬한 시각적 쾌감과 클럽을 채운 아우성 소리에 젖어 황홀경에 빠지려는 순간.

백인 선수의 라이트 스트레이트는 허공을 가르고 그의 오른쪽 무릎이 꺾입니다. 흑인 선수의 머리와 팔이 어둠에 묻혀 있어 정확히 알 수는 없지만 카운터네요. 상대 선수와의 거리나 흑인 선수의 동세로 보건대 라이트 혹 카운터인 것 같아요. 백인 선수의 의식이 멀어져갑니다. 동공이 열린 두 눈에 어둠이 깃들고 관객들의 함성 소리는 아주 서서히 멀어져갑니다. 그가 기억하는 마지막 감각은, 쓰러지기 직전의 필사적인 들숨에 녹아들어 있던 시큼한 땀 냄새와 비릿한 피 냄새, 쏟아진 맥주와 피어오른 시가 향이 뒤섞인, 그가 사랑하고도 증오해 마지않던 복싱이라는 삶의 향기였습니다.

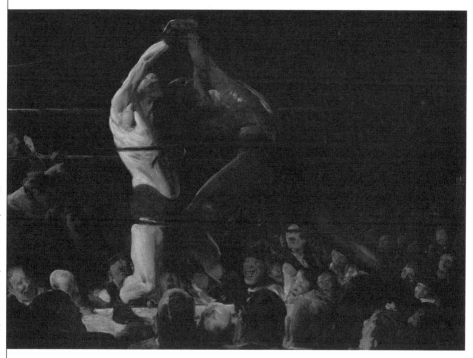

George Bellows, 〈Both Members of This Club〉, 캔버스에 유채, 115×160.5cm, 1909년

그림의 이야기를 읽다

노인이네요. 뭐, 조기 탈모가 온 젊은이가 수염을 기르고 애쉬그레이로 염색을 했을 수도 있지만, 일단은 노인이라 해두죠. 한국 사람은 아닌 것 같고, 유럽인인 것 같아요. 꽤 마른 것치고는 혈색이 좋네요. 생활고가 아닌, 건강한 절제의 생활로 인해 야윈 건가 보군요. 복식으로 미루어 짐작건대, 고대나 중세의 성직자네요. 아니, 자신할 수 없겠어요. 내가 기억하는 성직자들의 패션은 거의 다 할리우드 영화를 통해 본 것일 뿐이니…. 하지만 저 양반 분명 어딘가가 성직자적입니다. 대체 어디가 성직자적이냐 하면, 저 표정이 성직자적이에요. 높은 곳을 바라보되, 눈을 치켜뜨고 있지는 않잖아요? 신을 향한 공포와 경외심과 희망사항이 정확히 1:1:1로 버무려진, 전형적인 성직자의 눈빛입니다.

공포나 경외심은 그렇다 쳐도 저 양반의 희망사항이 뭔지가 궁금해지는군요. 힌트가 있을까요? 오른손에 뭔가 들고 있네요. 색깔이… 금도끼 은도끼인가요? 도끼치고는 좀 작은데. 열쇠. 금열쇠, 은열쇠군요. 무언가 열고 싶나 보네요. 자신의 눈앞에 있는 문이 어느 쪽 열쇠로 열릴지를 몰라서 신께 여쭙고 있는 걸까요? 그냥 두 개 다 번갈아가며 돌려보면 될 텐데…. 아니, 저 열쇠로 문을 여는 것 자체가 좀 께름직해서 허락받는 건가 봐요. 가엾어라…. 공손하고도 간절히 원하는 감정이 느껴집니다.

저는 신앙은 없지만 어딘가 마음이 움직이네요. 저 양반을 돕고 싶어요. 잘은 몰라도 그가 바라는 해답은 계시의 형태로는 오지 않을 것 같아요. 스스로 결심하고 저 문을 따고 들어가야만 그 해답을 맞닥뜨릴 수 있을 것 같아요. 묻지 말아요, 영감. 허락받지 말아요 영감. 일단 따고 들어가요. 근데 그 문, 열쇠로는 못 열어요. 비밀번호는요. 샵 버튼 누르고…. (소곤소곤)

Peter Paul Rubens, 〈Saint Peter〉, 패널에 유채, 92×67.5cm, 1616년

그림을 즐기는 다섯 가지 방법

그림의 소리를 듣다

밤의 숲은 수다스럽지요. 만물의 정수리를 탐욕스레 핥아대던 저 한낮의 뙤약볕이 가시고 나서야 들을 수 있는 낮은 소리들이 있습니다.

　잣나무 침엽들 사이로 얇고 차게 부는 바람 소리. 바람에 흩날리는 백양목의 수런거림. 등나무 가지들이 작게 부딪히는 소리. 떨어지는 이파리들이 서로를 스치는 소리. 코스모스 씨앗이 터져나오는 소리. 귀뚜라미들이 날개 비비는 소리. 철쭉나무 가지 끝이 무럭무럭 자라는 소리. 올빼미 배 속에서 밀려 나온 낮은 울음. 너도밤나무 이파리 뒷면에 이슬 맺히는 소리, 크고 작은 산짐승들이 흘리고 간 발소리. 그 모든 소리들이 서로의 소리에 얹히고 스며가며 만들어내는, 불협(不協)이라 말할 수 없을 정도로 불가해한 온갖 생명들의 화음을,

　"쐐애애애애애애애애애애애액-"

　귀가 찢어질 듯 한 보잉747의 육중한 비행음이 덮어버립니다. 일순간에 숲은 침묵합니다. 바람은 곡예를 그만두고 백양목은 진동을 멈추고 등나무는 외따로 우뚝 서고 코스모스는 싹 틔우기를 포기하고 귀뚜라미의 노래가 잘리고 철쭉은 그만 자라고 올빼미는 안 울고 이슬은 못 맺히고 산짐승은 죽은 척합니다. 숲은 잠시 얼어붙지만 숲은 알고 있습니다. 저 오만한 한낮의 전령이 곧 지나가리라는 것을. 이 밤은 곧 여지없이 숲의 수런거림으로 가득 차리라는 것을.

　별들이 굽어보며 도닥입니다.

이호인, 〈비행기별〉, 애크릴 판넬에 유채, 60.5×75.5cm, 2011년

Battlefield

[**시심나**] 한 장면을 여러 번 감상하는 것을 좋아하는 미술 에디터.

비대한 권력을 상대로 하든, 자신의 한계를 상대로 하든 넘어서야 할 것을
가진 이에게는 자신만의 전쟁터와 저항의 방식이 있습니다.
　　그것은 때로 피를 흘리는 광장이 되기도 하고 게시판이 되기도,
가정과 학교가 되기도 합니다.

이번 컴필레이션 'Battlefield'에서는 지극히 사적인 투쟁부터
무의식적인 저항까지, 각기 다른 것에 맞서고 넘어서는 순간을 담은
다섯 점의 작품을 살펴봅니다.

이해민선, 〈직립식물〉, 종이에 수채, 30.5×45cm, 2010년

전명은, 〈다른 시를 읽는 아이〉, 아카이벌 피그먼트 프린트, 101×76cm, 2014년

장종완, 〈그르르르〉, 린넨에 유채, 162×130cm, 2015년

Dr. Hugh Welch Diamond, 〈Woman, Surrey County Asylum〉, 알부민 프린트, 17.8×13.4cm, 1855년

임지민, 〈우리가 오래전 나눈 말들〉, 캔버스에 유채, 45.5×45.5cm, 2019년

교정기

조언이 통증으로 느껴지기 시작한 것은, 그 말이 나의 환부를 뒤적일 때부터였습니다.

　나의 고통에는 관심 없는 듯, 예리한 지적으로 나열되는 병명. 환부는 곧 치부가 될 수 있다는 것을 모르는 걸까요. 통증도 잊게 만드는 창피함과 당혹스러움 다음으로 '전신 깁스'라는 처방이 내려집니다. 오랜 염증으로 곪아가고 있는 환부에 깁스 처방이라니. 이해할 수 없는 결론에 저항하는 내 목소리는, 경험이 부족하다는 이유로 묵살됩니다. 이윽고 턱 밑까지 밀착하는 버팀목들이 내 몸을 붙잡아줍니다. 11×7로 짜여진 정교한 부목 커리큘럼이, 보험처럼 안전하고 올바른 미래를 약속합니다.

　도시에 사는 식물들, 아파트 단지에서 자라는 나무의 숙명일까요? 나는 단정한 부목에 끼어 내 삶에 대한 상상력을 잃어버리고 말았습니다. 자유롭게 팔다리를 뻗어 춤추듯 자라고 싶었는데, 작은 환부를 들킨 것이 화근이었습니다. 도열한 부목 사이에 짓눌린 몸 안쪽에서 나만의 사투를 시작합니다. 햇살과 바람 대신 내 염증을 거름 삼아 성장해야 합니다. 관처럼 짜여진 부목의 틈새를 파고들어, 기어코 바깥으로 나가 초록으로 치렁이는 나만의 춤사위를 보여줄 것입니다.

　드디어 탈출한 초록색 정수리.

　바깥에 나와 자유의 냄새를 맡은 뒤 온몸에 밀착된 부목을 원수처럼 훑어보다가, 문득 깨달아버렸습니다. 나를 옥죄고 있는 부목도 한때 꿈이 있는 나무였다는 것을.

이혜민진, 〈직립식물〉, 종이에 수채, 30.5×45cm, 2010년

Being an artist

사람이 사람의 장갑이 될 수 있을까요.

사람이 사람의 안경이 될 수 있을까요.

이 장갑은, 이 안경은, 어떤 사람이 되어야 할까요?

만지거나 보는 감각을 중계한다는 것은 마치 하나의 언어를 전혀 다른 문화권에 번역하는 것과 같아서, 상대가 가진 감각의 빈자리에 다른 언어를 채워 넣는 상상력이 요구됩니다. 나에게는 당연한 감각이 상대에게는 당연하지 않기 때문입니다. 자신이 느낀 것을 상대에게 전달하기 위해서는 습관적인 감각과 치열하게 싸우고, 필요한 은유를 덧붙이고 때로는 생략하고 해석해야 합니다. 자극을 다른 이가 감각할 수 있는 표현의 형식으로 재구축하는 창의적인 성취를 이뤄내야만 할 것입니다. 예술가가 하는 일도 이런 것일까요?

아마, 전달되는 과정에서 의도하지 않았던 다양한 감각의 갈래가 생길 수 있겠습니다. 그러나 그것은, 하나의 사과를 오른쪽에서 보거나 왼쪽에서 만지는 이치겠지요.

다시 사진을 들여다봅니다.

한 아이가 다른 아이의 손을 통해 초록색 상판을 가진 사물을 만지고 있습니다. 분홍색 옷을 입은 아이가 주황색 옷을 입은 아이의 손을 통해 상판을 감각하는 것일수도, 주황색 옷을 입은 아이가 분홍색 옷을 입은 아이의 도움을 받아 상판을 만져보는 것일 수도 있습니다. 다만 알 수 있는 것은, 두 아이가 서로의 장갑과 안경이 되어주고 있다는 것입니다.

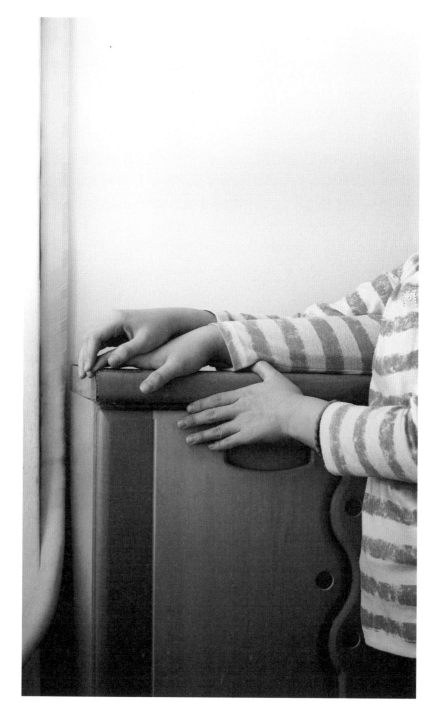

전명은, 〈다른 시를 읽는 아이〉, 아카이벌 피그먼트 프린트, 101×76cm, 2014년

배부른 불행

찬란한 햇살이 이토록 따가운 건 내 속에 비틀린 것이, 살균되어야 할 무언가가 필요 이상으로 선명해지기 때문일까요? 오르간 소리마저 들릴 것 같은 화면 속에 시커먼 털복숭이가 구체적인 불행으로 몸부림칩니다.

머리 위로 스포트라이트가 내리쬔 김에 슬쩍 독백을 얹어봅니다.

안정된 직장은 너무 편안해서 싫었고, 반복되는 일상은 지루해서 싫었고, 남이 시킨 일은 이입이 안 되어서 싫었고, 내가 주도하는 일은 너무 불안해서 싫었습니다. 친구가 행복하면 절망하고, 누가 우는 걸 보면 화가 났습니다. 누군가는 나에게 휴식이 필요한 것 아닌지 물었지만, 쉼표가 찍힌다고 문장이 의미하는 바가 달라지던가요? 그저 조금 더 읽기 수월해질 뿐입니다.

아무도 구해줄 수 없는 셀프 구렁텅이, 어떤 행복라도 구겨서 먹어버리는 블랙홀 같은 오점이 된 기분입니다. 스스로 오점이 되면 제일 먼저 사라지는 건 거울입니다. 이 어둠에서 벗어나고 싶어도, 적을 마주하지 못하게 하는 영리한 심리 기술. 싸워야 할 대상을 볼 수 없으니, 주먹 한번 휘둘러볼 수가 없습니다. 양손은 두통에 전 내 머리채만 휘어잡을 뿐입니다. 참으로 벗어나기 어려운 게임입니다.

장종완, 〈그르르르〉, 리넨에 유채, 162×130cm, 2015년

No service

나를 있는 그대로 포착하세요.

렌즈를 든 당신은 나를 위해서도, 당신을 위해서라도 나를 미화할 필요가 없습니다. 내가 이 의자에 앉는 과정에서 머리카락이 어깨에 좀 늘어졌는데, 이게 내 머리카락입니다. 렌즈 앞이라고 해서 등받이에 허리를 펴고 앉거나 나온 턱을 뒤로 당겨서 자세가 좋아 보이도록 만들지 않을 작정입니다. 뒤에 배경으로 쓴 천이 좀 늘어져 우글거리고 얼룩진 것 같은데, 신경 쓰지 마세요. 이것이, 지금 나에게 허락된 것의 실제 모양입니다.

나에게 웃으라고 하지 않아주어서 고마워요. 웃는 표정은, 정말 드물게 내가 작은 기쁨들을 발견하거나 사랑하는 이와 눈을 마주칠 때뿐. 평소의 나는 별다른 표정을 짓지 않는 편이기 때문입니다. 평소의 자연스러운 내 표정은 나약하고 방어적이지만 한편으로는 상대를 이해하는 듯한, 바로 이 사진 속 인물의 표정입니다.

지금은 1855년. 내가 운 좋게도 있는 그대로의 나를 사진에 담을 수 있는 건, 당신이 사진에 대해 기대하는 믿음 때문입니다. 만약 누가 나의 초상화라도 그린다고 했다면, 몇 시간 동안 이젤 앞에 앉아 그 사람이 물감으로 날 미화하는 과정을 지켜봐야 했을 것입니다. 물론 귀스타브 쿠르베(Gustave Courber) 같은 화가가 그린다면 이야기는 달랐을 수도 있지만, 여자는 미화로부터 자유롭기 어렵거든요. 내가 스스로 무심결에 미화하기도 하고, 때로는 누군가가 애써 미화해주려고도 합니다. 이 아름다움이 내가 원한 것인지, 강요받은 것인지 치열하게 검토해야 해요. 물론 거울을 보고 원하는 모양으로 머리를 빗고 좋아하는 핏의 원피스를 골라 입지만, 어디까지나 나의 만족 때문입니다. 예의도 아니고 서비스도 아니에요. 나는 있는 그대로의 '나'를 기록하고 싶습니다.

Dr. Hugh Welch Diamond, 〈Woman, Surrey County Asylum〉, 알부민 프린트, 17.8×13.4cm, 1855년

추억은 위키피디아

인지과학에서 사람의 기억에 관한 논의를 찾아보면, 엘리자베스 로프터스(Elizabeth F. Loftus)의 기억 실험 사례를 만나게 됩니다. 그녀의 기억 실험은 다음과 같은 현상을 발견했습니다. 사람은 자신이 보거나 들은 것을 기계처럼 저장했다가 그대로 재생하지 못하며, 기억을 마치 위키피디아처럼 기록한다는 것입니다. 기억의 구체적인 내용은 자신이 직접 수정하기도 하고, 타인의 말에 의해서 수정되기도 하면서 이후에 경험한 단서들에 의해서 체계적으로 왜곡되고 변화됨을 보여주는 실험이었습니다.

이제 그림 속에 세 줄로 적힌 문장을 읽어봅니다.

'우리가 오래전 나눈 말들은 버려지지 않고 지금도 그 숲으로 깊은 곳으로 허정허정 걸어 들어가고 있을 것입니다.'

이 기억 속에 담긴 대화는 그들만의 것이나, 이 메모를 입구 삼아 우리도 우리 각자의 마음에 새겨진 어떤 대화를 떠올릴 수 있게 되었습니다. 그리고 마치 주술처럼, 이 문장으로 인해 떠올린 대화의 의미가 조금, 아주 살짝 바뀌는 것을 경험합니다. 우리가 떠난 자리에서, 그 말이 아직 남아 허정이고 있다면….

마음이 멜랑콜리해집니다. 작가는 우리의 기억에 접근하여 '수정'을 시도하는 걸까요? 저항해봅니다. 나의 추억이 쓸쓸해지지 않도록, 다시 '수정' 버튼을 누르고 취소 선을 그은 단어로 고집스럽게 적어봅니다. 어떻게, 적어볼까요?

임지민, 〈우리가 오래전 나눈 말들〉, 캔버스에 유채, 45.5×45.5cm, 2019년

그림을 선물하기

[**최정유**] 굉장히 멋진 그림을 아주 가끔 그리는, 특별한 화가.

그림은 비싸다. 아니 정확히 말해, 영세한 내가 사기에는 좀 버거운 가격인
경우가 많다. 그래도 그림을 갖게 된다는 것은 꽤나 멋진 일이라 생각한다.

내가 만약 억만장자라면, 일주일에 한 점씩 그림을 살 것이다.
천장이 높은 넓은 방의 모든 벽을 그림으로 가득 채울지도 모르지.

그리고는 주변인의 생일, 경축일에는 그이와 어울린다 느껴지는 그림을
선물하는 거지.

멋지다. 정말 멋진 일이다.

누구에게 무슨 그림을 선물할 것인지를 상상하는 것만으로도 기분이
좋아진다.

이번 컴필레이션은 그러한 상상의 세부들로 엮은 작품과 에세이다.

전병구, 〈무제〉, 캔버스에 유채, 40.9×53cm, 2017년

John James Audubon, 〈Osprey and Weakfish〉, 하드보드, 캔버스에 유채, 1829년

심혜린, 〈Clover〉, 캔버스에 유채, 45.5×45.5cm, 3 pieces, 2017년

Claude Monet, 〈Apples and Grapes〉, 캔버스에 유채, 66.5×82.5cm, 1880년

William Holbrook Beard, 〈Bear Stung by Bees〉, 판지에 잉크에 흑연, 20.3×25.4cm, 1865-95년

L에게 선물해주고 싶은 그림

무성하고 광막한 삼림의 한가운데에서 단정하게 바로 선 채 의미를 알 수 없는 신호를 끊임없이 흘려보내는 굴뚝. 어찌나 적막하고 외로운 소명인가. 바라보는 내 마음이 성 냥개비처럼 위태롭고 애잔해진다. 밑동이라도 한번 쓰다듬어주고 싶지만 다가갈 수가 없다. 다가가기에는 내 눈 앞의 수풀이 너무도 우거져 있기 때문이다. 하지만 이런 인상은 전적으로 굴뚝과의 거리감에 의한 것이리라. 연기의 온도도, 소리도, 냄새도 느낄 수 없는 이 거리로 인해, 저 굴뚝은 지극히 단정하고 고요한 시각적 요소로 환원된다.

굴뚝의 정상으로 기어올라 '아' 벌린 굴뚝의 아가리를 들여다보는 나를 상상해본다. 연기에 둘러싸여 내 눈에는 아무것도 보이지를 않는다. 아니, 눈을 뜰 수가 없다. 엄청난 굉음에 귀는 찢어질 것만 같고, 온몸의 피부가 찜통에서 쪄낸 오징어같이 붉게 부풀어 오른다. 코를 찌르는 유황 냄새와 가솔린 냄새에 정신이 아찔해져온다. 폐가 타들어가는 것만 같아 숨을 쉴 수가 없다. 지옥. 지옥이다, 이곳은.

L은 그런 사람이었다. 언제나 누구로부터도 멀찍이 떨어져 지내는 듯한 사람. 아슬아슬하지만 나름의 소명 의식과 정직함으로 하루하루를 단정하게 살아내고 있는 것 같은 인상의 사람. 한동안 꽤나 가까이 지냈지만 나는 그이의 심연을 들여다본 일이 없다. 나는 아마 두려웠는지도 모르지. 그이의 마음의 온도와 소리와 냄새를 내가 감당해낼 수 없을 거라 예단했는지도 모르지.

좀 늦은 것 같긴 하지만, 이제라도 그에게 그림 한 점 안겨주고 그 등을 도닥이고 싶다.

전병구, 〈무제〉, 캔버스에 유채, 40.9×53cm, 2017년

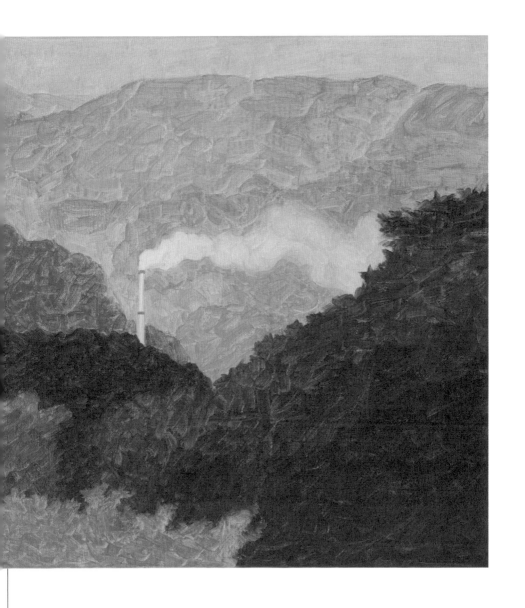

W에게 선물해주고 싶은 그림

작가 존 제임스 오듀본(John James Audubon)은 미국의 조류학자이자 화가로, 미국 필라델피아에서 새의 그림을 그렸다. 그는 1838년 《미국의 조류》라는 책을 출판한 후부터 새를 전문적으로 그리는 화가로 활동했으며 켄터키주에는 '오듀본 기념 주립 공원'이 있다. 이 그림은 후에 미국 하버드 비교동물학 박물관에 기탁되었다.

물수리는 제 몸집만큼 거대한 민어 한 마리를 두 발로 움켜쥐고 있다. 그 무게가 버거운지 입이 벌어져 있다. 민어 또한 한껏 입을 벌리고 수리와 같은 곳을 바라본다. 민어의 몸은 수리와 정확히 수평으로 같은 방향을 향하고, 꼬리 지느러미는 물속에 반쯤 잠겨 있다. 상식적인 관점에서, 수리는 민어를 사냥했다고 보아야 한다. 상공 어디에선가 물속을 응시하던 수리가 번개처럼 민어의 등짝을 가로챘을지도 모른다. 이 그림의 다음 장면은 둥지로 돌아가 여유롭게 민어의 살을 뜯어 먹는 수리의 모습일 것이다.

우화적인 관점에서, 수리는 횟집 수족관에 갇혀 있던 민어를 구해주어 바다에 놓아주려는 것이라 볼 수도 있다. 창공을 제 집 삼는 수리의 눈에, 손바닥만 한 수족관에 갇혀 회 뜨이기만을 기다리는 민어의 처지가 얼마나 안쓰러워 보였겠는가. 다음 장면을 그린다면 수리에게 감사의 말을 전한 후 유유히 바닷속을 유영하는 민어를 떠올릴 수 있다.

남들은 이해하기 힘든 열정과 약간의 비장함이 섞인 반항심으로 자신의 삶을 밀어붙이고 있는 내 오랜 친구 W. 만약에 W가 이 그림을 본다면, 비극적이면서도 숭고한 관점을 제시할 것이다. 저 민어는 '물고기'라는 자신의 실존을 못 견뎌 했다는 식의 관점인 거지.

혼탁한 바닷속의 시야도, 온몸으로 배어 들어오는 짠내도 못 견디게 싫은 민어. 맑은 공기를 가르며 창공을 비행하는 수리의 삶을 남몰래 동경하던 민어는 급기야 수리에게 부탁을 하기에 이른다. 한 번, 단 한 번만이라도 하늘을 날고 싶다고. 물 밖을 나가면 죽을 것이라는 것을 알면서도 그는 수리의 활강에 동참하기를 감행한다. 그리하여 수리와 몸을 나란히 한 민어, 해 질 녘의 창공을 가르며 뜬눈으로 비행사(飛行死)하고 만다.

그러니 W에게 이 그림의 다음 장면은, 저 수리와 민어의 시선이 공통으로 향하던, 이글이글 불타는 노을일 것이다.

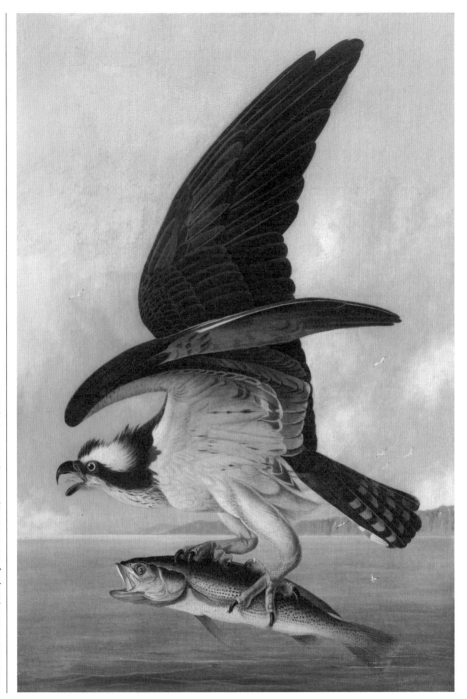

그림을 선물하기

J에게 선물해주고 싶은 그림

2006년경, 취미로 록 밴드 활동을 한 일이 있다. 당시 유행이던 핌프록이니, 하이브리드니 하는 장르의 곡들을 만들었었는데, 우리는 꽤나 반항적인 메시지들로 가득 찬 지저분하고 거친 사운드를 연주하곤 했다. 문제는 밴드를 대하는 멤버들 간의 온도가 달랐다는 것이다. 나를 포함한 대부분의 멤버가 학생이거나 직장인이었던 것에 반해, 록스피릿으로 똘똘 뭉친 기타리스트였던 J에게는 이 밴드가 삶의 가장 큰 부분이었던 것이다. 고심 끝에 J는 밴드를 그만두고 미국으로 유학을 떠났다. 제대로 음악을 배워보고 싶다는 열정이었다.

밴드는 해체되었고 우리가 썼던 곡들의 제목조차 가물가물해질 무렵, 미국의 J로부터 이메일이 도착했다. 자신은 잘 지내고 있으며 모두가 그립다, 삼겹살에 소주가 너무나 먹고 싶다 하는 식의 내용이었다. 첨부 파일로는 자신이 연주한 곡의 음원 파일이 동봉되어 있었다. 나는 곡을 재생하고는 깜짝 놀랄 수밖에 없었다. J가 골몰하고 있는 음악은 로큰롤은커녕 블루스나 팝조차 아니었던 것이다. J는 미국으로 건너간 후, 프리 재즈 같은 유의 실험적이고 전위적인 재즈 음악을 하고 있었다.

난해한 음악이었다. 수십 번을 반복해 들었지만 도저히 감상의 방법을 찾을 수가 없었다. 나는 고심 끝에 이메일로 J에게 '이런 음악을 즐길 수 있는 방법'을 물었고, J의 명쾌한 대답은 다음과 같았다.

1. 음악이 무언가의 표현이라 생각하지 말 것.

2. 음악을 어떤 메시지가 담긴 그릇이라 생각하지 말 것.

3. 음악에 어떤 패턴이 있으리라 기대하지 말 것.

4. 음악은 시간을 채우는 어떤 소리들의 총합일 뿐이라 생각하고, 단지 그 소리들이 맺는 관계들에 집중할 것.

나는 '과연' 하는 마음으로 다시 반복해서 그의 음악을 감상했다. 내가 제대로 즐기고 있는 건지 확신할 수는 없었으나, 재즈라는 음악이 엄청나게 풍성하고 섬세한 소리들의 향연이라는 것 정도는 느낄 수 있게 되었다.

심혜린의 그림을 보면 그때의 기억이 떠오른다. 구체적인 대상이나 메시지를 시각적으로 구현한 것이 아닌, 순간적인 감각들이 맺는 관계들의 총합으로써의 화면 구성. 나는 J를 위한 그림으로, 한 치의 망설임도 없이 이 그림을 고른다.

심혜린, 〈Clover〉, 캔버스에 유채, 45.5×45.5cm, 3 pieces, 2017년

그림을 선물하기

K에게 선물해주고 싶은 그림

클로드 모네가 1879년에서 1880년 사이에 그린 이 그림은, 그가 주력했던 인상주의 표현에서 자주 발견되는 색상과 빛, 사물에 반사된 질감의 복잡성을 담아내고 있다. 특히 그 표현은 넓은 천 표면에서 드러나는데, 테이블보의 접힌 부분과 같은 곳에서 사용한 수평적인 브러시 스트로크는 햇빛에 물이 졸졸 흐르는 것 같다.

난 사실 모네를 좋아하지 않는다. 사실 모네를 위시하여 대부분의 인상주의 화가들의 그림에 별다른 감흥을 받지 않는 편이다. 그것은 아마도 그네들이 떼지어 골몰했던 바(햇살이 부서지는 대상의 표면을 시각적으로 양식화하는 것)에 대한 나의 무관심 때문이리라. '햇살'에도 관심 없고 '대상의 표면'에도 관심 없고 '시각적 양식화'에도 관심 없다. 내게 있어 '세상'이란 건, 수없이 많은 겹으로 이루어진 불가해와 부조리의 구조에 가까운지라, '표면에 드러난 바'를 양식화하는 일의 중요성에 대해 공감하지 못하는 것인지도 모른다.

그런데 모네의 사과와 포도를 보며, 약간 감탄하게 되는 부분은 있다. 어쩜 저렇게 한 치의 의심도 주저함도 없이 아름다울 수 있는가. 실제보다도 더욱 아름답게 자아낸 저 화면 앞에서 눈을 번뜩이며 붓끝에 집중하고 있었을 모네. 그의 올곧은 시각적 욕망이 뭉근하게 전해져 온다. 정성을 들여 좋은 것을 만들고자 하는, 왜곡 없는 그 성실함의 성취를 존중할 수 밖에 없다.

그러니 이 그림은 나의 부친인 K에게 선물하도록 하자. 단순하고 정직하고 보수적인 양반. 내 반골 기질과 정념 어린 일거수일투족을 못마땅해 하던 그 양반. 거대한 벽처럼 내 앞에 서서 고리타분하고 올곧은 연설을 일삼던 그 양반. 소시민적 성실함을 권위적으로 강요하던 양반. 이제는 다 늙어 허리가 시어 꼬부라지기 시작한 양반. 말수가 조금씩 적어지는 양반. 눈빛이 탁해지기 시작한 양반. 저 눈 더 어두워지기 전에, 좋은 것 하나라도 더 보여드리고 싶은 하나뿐인 내 부친 K.

K는 모네의 그림을 정말 정말 좋아하실 것이다.

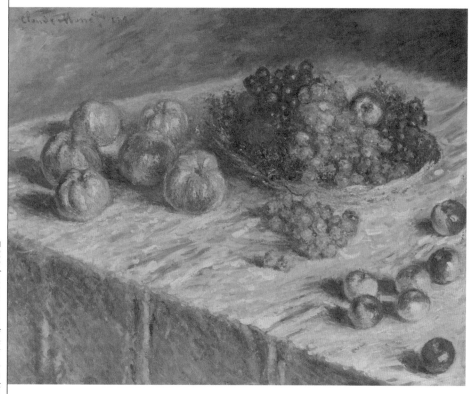

Claude Monet, 〈Apples and Grapes〉, 캔버스에 유채, 66.5×82.5cm, 1880년

나에게 선물해주고 싶은 그림

윌리엄 홀브룩 비어드(William Holbrook Beard)는 1824년, 오하이오 주의 페인즈빌에서 태어났다. 그는 친형인 제임스 헨리 비어드(James Henry Beard)로부터 인물화를 교육받았으며, 형과 함께 뉴욕에서 초상화 화가로의 경력을 시작하게 된다. 그는 다작하는 작가였다. 초상화 및 풍경화로 경력을 시작하였지만 자연에 대한 그의 관심은 독특한 데가 있었다. 그는 곰, 고양이, 개, 말 및 원숭이 등의 동물들에 빗대어 인간 군상의 모습들을 풍자적이거나 해학적으로 표현하고는 했는데, 그의 이러한 시각적 수사는 당시의 미국과 유럽에서 큰 반향을 일으켜 많은 모작과 아류작이 생산되기도 하였다.

'풍자'가 대상을 희화화함으로써 부정적이거나 비판적인 메시지를 환기시키는 수사임에 반해, '해학'에는 희화화된 대상을 긍정하게 만드는 힘이 있다. 그런 관점에서, 윌리엄 홀브룩 비어드의 저 펜화에는 해학적인 익살이 가득하다. 부주의하게 건드려 뒤집어진 벌통, 손톱만 한 벌떼들의 목숨을 건 총 공격, 호되게 당해 우스꽝스럽게 나동그라진 새끼곰의 동세와 표정 등을 통해 결국은 저 불성사나운 실패를 우리가 '긍정'하게 만드는 것이다.

사실 우리는 벌통과 곰에 관한 전혀 다른 식의 장면을 상상할 수도 있다. 집채만 한 곰 한 마리가 오 분만에 벌통 세 채를 초토화시키고 꿀 한 방울, 애벌레 한 마리 안 남긴 채 자신의 굴로 되돌아간다든지 하는 식의 우화. 우스꽝스러움도 연민도 느껴질 여지가 없는 철저하고 무자비한 성공담.

그러므로 내가 저 그림을 갖고 싶은 것은, 저 새끼곰이 아직 미숙하다는 데에 기인한다. 저 새끼곰의 미숙함으로 인해 원하는 것을 얻는 것에 실패했다는 데에 기인한다. 저 새끼곰의 실패를 비난하거나 질책하기보다는 웃음으로 받아들이게 한다는 데에 기인한다. 내게 필요한 그림은 그런 것이다. 스스로의 실패를 웃으며 대면하고 긍정하게 해주는 영혼의 힘이, 내게 필요하다.

만약에 언젠가 먼 훗날에, 내가 내 삶을 통해 원하는 것을 얻는 데에 '성공'한다면, 그 장면을 '그리는' 일은 절대적으로 불필요할는지도 모른다.

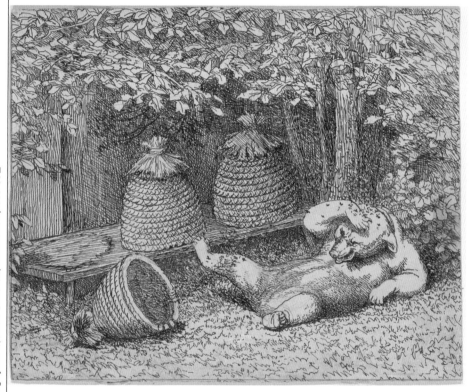

William Holbrook Beard, 〈Bear Stung by Bees〉, 판지에 잉크에 흑연, 20.3×25.4cm, 1865~95년

그림을 선물하기

삼키기 전에
머금으시오

[**주한별**] 그림을 그리고 포스터도 만든다. 지금은 회화와 포스터 간의 교환 가능성을 고민하고 있다.

'먹다'라는 단어를 삼켜보자. 목구멍에 넘어가는 것은 내가 아닐 것이다.

이번엔 목구멍에 넘어가고 있는 것을 머릿속으로 다시 꺼내보자. 이제 거기엔
나도(나의 침과 치아의 흔적) 있다. 먹음 앞에는 당신이 있다. 나에게 기꺼이
빵을 나눠주는 당신일 수도, 나를 잡아먹는 당신일 수도, 내가 잡아먹을
당신일 수도, 내가 먹이를 줄 당신일 수도, 나보다 먼저 먹을 것을 차지한
당신일 수도 있다.

식사 시간을 기다리며 오늘은 무엇을 먹을지 고민하는 것 외에는 먹는 것
자체에 대해 별로 생각해본 적이 없었다. 먹는 장면이 담긴 작품들을 보다 보니
'먹기'를 둘러싼 관계들이 더 눈에 보였다. 그렇게 '먹기'에 대한 글을
써보았지만 그다지 군침이 도는 종류의 글은 아니다. 그래도 피할 수 없이 먹고
관계 속에 살아갈 나날들을 생각하면서 접시 위에 내놓아본다.

김민수, 〈아침식사〉, 종이에 아크릴, 84×116cm, 2020년

작자 미상, 〈A Fool Feeding Flowers to Swine〉, 종이에 잉크와 수채, 1512/1515년

Antoine-Louis Barye, 〈Jaguar Devouring a Crocodile〉, 주물연도, 1862/1873년

이은지, 〈한 뭉텅이〉, 흑연, 물, 2합 장지, 풀, 나무, 67.5×55.5×3cm, 2020년

Joseph Decker, 〈Ripening Pears〉, 캔버스에 유채, 30.5×61cm, 1884/1885년

나눠 먹기

세 종류의 빵, 두 묶음의 바나나와 네 조각의 딸기, 물과 우유와 차, 그리고 다섯 개의 컵과 네 개의 포크. 이 곳은 공용 부엌이다. 어젯밤 어두운 이곳을 지나쳐 침실로 향했기 때문에 아주 낯설진 않다. 내가 이 부엌의 주인도 아니다. 아무것도 내 것이 아닌 공간에 유일하게 내 것인 빵을 쥐고 처음 발을 들인다. 둘러보니, 선반 위에 토스터기, 와플 기계, 전자레인지가 있다. 토스터기에 빵을 넣고 따뜻하게 구워지기를 기다리는 몇 분 동안, 이 공간에 내가 머물러도 되는 시간이 존재한다는 것을 새삼스럽게 깨닫는다.

다시 한 번 둘러보니, 식탁에는 사람이 앉아 있다. 당신과 나는 서로의 존재를 기대하진 않았지만 어색한 인사와 웃는 얼굴을 주고받는다. 조심스럽게 내가 가진 것을 테이블 위에 꺼내놓으면 당신도 당신이 가진 것을 꺼내 올린다. 나누어 가지는 빵과 과일 조각에 환대가 묻어 있다.

우스운 것은 우리 모두 주인이 아니라는 점이다. 당신도 나처럼 어젯밤 처음 어스름한 식탁의 음영을 지나쳐 잠을 청하러 갔던 외부인이며, 오늘 아침 유일하게 자신의 것인 빵을 가지고 들어온 사람이다. 주인이 아닌 우리가 환대를 주고받을 수 있다면 빵은 먹어버릴 수 있는 집이 될 수 있다. 나는 내 집을 허물어 당신의 배를 채우고, 당신은 당신의 집을 잘라내 내 살을 찌운다. 서로의 집을 다 허물고 먹어버리고 나면 환대를 받은 손님들만이 테이블에 남아 있다.

김민수, 〈아침식사〉, 종이에 아크릴, 84×116cm, 2020년

먹이 주기

어릿광대가 돼지에게 꽃을 주고 있다. 속담에 대한 그림이거나 풍자적인 그림일 거라곤 예상했지만, 정확히 어떤 의미를 가진 그림인지 알고 싶어 열심히 구글을 뒤졌다. 이 어릿광대 말고 또 누가 돼지에게 꽃을 주고 있는지 찾느라 얼마나 애를 썼는지. 그러다 겨우 한 사람을 찾았는데, 그 사람은 피터르 브뤼헐(Pieter Brue-gel the Elder)이 1559년에 그린 〈Netherlandish Proverbs〉 속에 있었다. 브뤼헐은 한 개의 떡갈나무판에 네덜란드의 속담을 100가지나 넘게 그렸고 감사하게도 다섯 마리의 돼지에게 꽃을 후두둑 떨구고 있는 한 사람도 그려주었다. 그렇게 밝혀낸 돼지에게 꽃을 주는 장면이 담고 있는 속담은 '돼지에게 꽃 주기(To cast roses before to swine)'다. 너무 당연해서 실소가 나왔다.

꽃을 진주로 바꾸면 우리에게도 익숙한 '돼지 목에 진주목걸이'와 비슷하다. 서양에서는 목에 걸어주기까지 하진 않고 던지지(cast) 말라고 하는 정도로 이 속담을 쓰고 있는 듯하다. 가치를 모르고 감사할 줄 모르는 이에게 좋은 것을 주거나 노력을 쏟지 말라는 말이다. 속담은 그것도 모르고 좋은 걸 내어준 사람을 어리석다 말하지만, 애초에 좋은 걸 알아보지도 못하는 이도 어리석다는 생각을 품고 있다.

오만함으로 상대의 호의를 무시하는 사람도 있겠지만 그림 속 돼지를 생각하니 변호해주고 싶은 마음이 든다. 교훈이나 잠언을 벗겨내고 그림을 다시 본다. 어릿광대도 시무룩한 얼굴을 하고 있지만 돼지들은 황당하다는 표정이다. 돼지들은 오늘의 일용할 양식을 기대했는데 늘 주던 여물은 어디 두고 뜬금없이 꽃을 주는 어릿광대가 원망스럽다. 기왕 줄 거면 맛있는 꽃도 있을 텐데. 문제는 아름다운 꽃을 줘도 알아주지 않는 돼지가 아니라, 돼지가 무엇을 좋아하는지 고민하지 않은 어릿광대가 아닌가. 덕분에 오늘 저녁을 쫄쫄 굶어야 하는 쪽은 돼지들이다.

문제는 부족했던 관찰과 미스 커뮤니케이션이다. 상대를 배부르게 해주고 싶다면 상대가 무엇을 좋아하거나 먹지 못하는지 알아봐야 한다. 대화할 수 있는 상대라면 직접 물어보면 되고, 대화할 수 없는 상대라면 관찰해야 한다. 고양이를 키우는 사람이라면 그들이 분명 좋아하는 사료와 입도 대지 않는 사료가 있다는 것을 알고 있을 것이다. 어릿광대가 원래부터 돼지 밥을 챙겨주던 사람이라면 아마 오늘 꽃을 주기 전까지는 여물을 잘 챙겨주었을 것이다. 좋은 걸 주려던 마음이

배반되었다고 슬퍼하진 않길 바란다. 이미 그동안 쌓여온 약속을 다시 지키면 되니까. 만약 이제부터 돼지 밥을 챙길 사람이라면, '돼지는 꽃을 먹지 않는구나'라고 깨달으면 그만이다.

작자 미상, 〈A Fool Feeding Flowers to Swine〉, 종이에 잉크와 수채, 1512/1515년

잡아먹기

"인간이 제일 착한 것 같아요."

수업에서 거미줄에 대해 이야기하고 있을 때 아이들이 말했다. 인간이 지구의 파괴범이라는 생각이 상식인 현대인에게는 새삼스레 생경한 말이다. 왜 인간이 제일 착하다고 생각하는지 물으니, "동물들은 서로 잡아먹고 죽이기 때문에 나쁘고, 인간은 그에 비하면 별로 죽이지 않아요"라고 말한다. 아이들에게는 직접 잡아 죽이는 일은 잔혹한 악당이 하는 일이다. 동화 속 늑대나 토끼를 잡아먹는 사자처럼. 아이들이 자기 자신으로서 경험한 인간은 가끔 벌레를 죽이는 것 외에는 그다지 죽이지 않고 매일 살아간다. 아이들이 그렇게 생각한 이유는 매끈한 비닐로 포장된 공장형 축산업 뒤에 '잡아먹기'의 과정이 숨어 있고, 그중 '잡기'의 역할은 도축장에 있는 사람들만의 몫이기 때문일 것이다. 사실 가장 살생을 많이 하는 종은 인간이지만 그 사실을 몸으로 경험하지 않아도 충분히 살아갈 수 있는 세상이다.

그렇게 '잡기'에서 분리된 '먹기'는 생존 목적을 넘어 지금 가장 인기 많은 콘텐츠다. 텔레비전에선 잘 먹는 모습을 미덕으로 여기고 유튜브에선 게걸스럽게 젤리를 먹는 먹방이 인기를 끈다. 이를 시청하지 않는 사람들도 식당에 가면 사진을 찍곤 한다. 먹기의 순간은 포획되고 저장된다. 표범이 악어를 집어삼키는 이 조각도 일종의 먹방 캡처라고 부를 수 있을까.

앞서 이야기한 분리를 적용한다면 이것은 먹기보다는 잡기의 장면이다. 사람들은 '밀림, 정글, 사파리의 공간, 약육강식의 세계'라는 캐치프레이즈를 가진 곳에서만큼은 잡기의 장면을 즐긴다. 19세기 프랑스 조각가부터 '악어 VS 표범'이라는 제목의 수많은 썸네일들에 이르기까지, 잡기의 장면들은 낭만주의풍 몸체를 가지게 되거나 긴박한 편집을 거쳐 즐길 만한 것이 된다. 대체로 표범이 악어를 사냥하는 데 성공하지만 때때로 악어가 표범을 잡아먹는 경우도 있다. 둘 중 누가 이길지에 판돈을 걸고 이긴 쪽에는 찬사를 보낸다. 검투사의 싸움을 지켜보는 콜로세움의 귀족들은 그 치열함에 자신이 뛰어들지 않아도 된다는 사실에 안도한다. 악어와 표범의 싸움을 지켜보는 우리도, 먹히는 건 내 쪽이 될지도 모른다는 두려움에서 벗어나 있음에 안도하고 있을까? 사실은 진짜 두려움인 잡는 것, 그러니까 너를 죽이는 것 자체가 두렵다는 사실을 마주하지 않아도 된다는 것에 안도하고 있을까?

Antoine-Louis Barye, 〈Jaguar Devouring a Crocodile〉, 주물연도, 1862/1873년

먹는 변화

담쟁이덩굴은 스스로 줄기를 세워 자라지 않는다. 그 대신 근처에 있는 뼈대나 벽을 따라 자신을 단단히 침투시키면서 자란다. 줄기를 뜯어내보면 그 빨판이 벽과 이미 하나가 된 것처럼 붙어 있는 것을 볼 수 있다. 담쟁이는 건물 전체를 집어삼킬 수 있을 만큼 탐욕스럽다. 시간이 흘러 건물 전체를 무성하게 덮고 옮겨 붙을 것이 더 이상 없어지면 비로소 담쟁이의 식사는 끝이 난다. 담쟁이 피부를 가진 건물 모양의 한 개의 뭉텅이만이 남는다. 담쟁이는 건물을 담쟁이로 만들기 위해서 먹는 것은 아니다. 담쟁이 식사의 결과는 하이브리드다. 반면 우리의 식사에서는 먹는 주체는 오롯한 나 하나이고 먹히는 것은 내 몸속으로 흡수될 뿐이다. 두 개체가 하나가 되는 것이 아니라 하나를 위해 다른 하나는 소멸하는 과정인 것이다.

그런데, 이 그림 속 한 뭉텅이는 하나를 위해 다른 하나가 소멸하지 않았다. 분리된 두 개체라고 생각하기엔 둘 사이엔 틈이 없다. 웅크린 흉상 같은 부분과 엄지손가락 같은 부분은 주먹을 쥔 손처럼 꽉 맞물려 있다. 그렇게 불완전함은 서로를 먹고 봉합해 완전함을 이룰 법한데, 여전히 먹혀 없어진 부분들은 티가 나고 더 자라날 것만 같다. 하트 이모티콘처럼 나름 뚜렷한 테두리를 가지고 있는 동시에 심장 일러스트의 혈관처럼 잘려나간 연결부를 상상하게 되는 것이다. 입과 같은 구멍이나 틈은 없지만 또다시 먹고 먹혀서 다른 것을 받아들이고 새로운 피부와 모양을 가진 한 뭉텅이가 되기 위해 기다리는 것 같다.

불완전함은 서로를 먹고 봉합해 완전함을 이룰 생각이 없다. 불완전함을 변화할 가능성 정도로 바꿔 말할 수 있을까. 내가 먹는 것뿐 아니라 다른 것이 나에게 침투할 수 있도록 기다리는 것. 결국에 원형이었던 부분은 거의 남지 않더라도 늘 변모하는 피부와 신체까지 한 뭉텅이로 받아들이는 것.

이은지, 〈한 뭉텅이〉, 흑연, 물, 2합 장지, 풀, 나무, 67.5×55.5×3cm, 2020년

삼키기 전에 머금으시오

먹을 시간

그림 속에는 마흔 개가 넘는 배가 열려 있다. 우리가 눈으로 식별할 수 있는 익음의 척도가 빛깔이라면 이 중 열다섯 개 정도의 배는 아직 익고 있는 중이다. 그래도 무려 스물다섯 개의 노란 배가 더 남아 있다. 이 중에서 가장 달콤하게 잘 익은 배는 무엇일까. 질문을 꺼내기도 전에 세 마리의 벌에게 눈이 닿는다. 벌들이 나보다 먼저 알아챘다. 이미 배의 심지가 보일 만큼 먹었으므로. 빌려 먹을 한 입의 자리도 마땅찮은 듯. 정말로 이 배가 가장 달콤한 배인지는 확인하지 못하지만 그렇다고 믿고, 벌들이 파먹은 배와 비슷한 노란색의 배들을 찾아 수확한다. 그만큼 노랗지 않은 것들은 일단 더 두고 보기로 한다.

Joseph Decker, 〈Ripening Pears〉, 캔버스에 유채, 30.5×61cm, 1884/1885년

집 마당에는 뽕나무가 있다. 뽕나무 열매인 오디는 6월이 제철인데, 그중에서도 가장 무르익은 날은 새들이 먼저 알아챈다. 산 까치와 참새들이 저마다 오디를 쪼아 먹으며 가지 위에 앉아 흔들어대는 통에 잔뜩 익어 대롱거리던 오디들은 아래로 떨어진다. 그러면 바닥은 붉은 오디의 잔해들로 발 디딜 틈이 없어, 오디들끼리 혈투라도 벌인 양 잔혹한 마당의 풍경에 깜짝 놀라기도 한다. 5월에서 6월로 넘어가는 주간에는 왜인지 항상 우울하거나 정신없는 나날을 보내고 있기 때문에, 매일 X표를 그리던 달력도 5월의 중간 즈음부터는 하얗게 되어 있곤 했다. 달력보다 먼저 6월을 알아차리는 건 오디를 바닥에 흘리는 새들이다. 새보다 뒤늦게 시간을 알아버린 나는 내 방만큼 난장이 되어버린 마당을 청소하고 오랜만에 달력에 X표를 그린다. 여름은 이제 시작이다. 머지않아 가을이 오면 단감이 붉어지고 있음을 알아채길 바라며 새들과 함께 홍시를 먹겠다.

가족 서사

[**김대현**] 문학평론가, 현재 한국문화예술위원회 웹진 〈A-SQUARE〉 편집위원장, 계간 〈청색종이〉 편집주간.
저서로 《당신의 징표, 이름의 존재론과 성의 정치학》, 《불온한 제국》 등이 있다.

가족은 친밀함을 기초로 구성되는 가장 원초적인 공동체이다. 동시에 가족은 그 친밀함을 이유로 법령과 계약에 기초한 사회의 규칙이 온전히 적용되지 않는 가장 내밀한 공간이기도 하다. 가끔 가족 구성원 사이에서 오가는 언행에서 친밀함과 폭력적인 것을 구분하기 어려운 까닭도 이 지점이다.

그래서 가족은 하나의 의미로 응축하고 고정할 수 있는 개념이라기보다 각자가 놓인 현실에 따라 그 내부에 다양한 이야기들이 그물망처럼 엮여 있는 복잡한 서사에 해당한다. 그리고 대개의 서사들이 그렇듯 사건의 이면에 은폐된 복선의 의미를 이해하는 것은 언제나 서사의 결말에 도달한 이후다.

만남

어느 시인의 말처럼 사람이 온다는 것은 실로 무거운 일이다. 지나온 삶과 아직 도래하지 않은 미지의 사건, 그 모두를 함께 감당하겠다는 다짐이 그 안에 내포되어 있기 때문이다. 이전까지 분리되어 있던 우리의 삶은 이제 동일한 축을 중심으로 회전하며 개인의 사건이 서로의 삶에 상보적으로 영향을 미치는 이중나선의 구조를 가진다. 내 것이 아닌 것에 책임을 지는 이 불합리한 구조는 우리로 하여금 때로 인연을 맺는 것을 망설이게 하지만 그럼에도 우리는 결국 무언가에 홀린듯 기꺼이 그 영겁의 구조 안으로 들어선다.

밤의 횡단보도를 스쳐 지나가는 두 사람이 있다. 제한된 시간에 제한된 영역을 걸어가는 두 사람. 녹색의 마법이 모든 것을 정지시킨 시공간 속에서 오직 그들만이 움직임을 허락받는다. 그리고 한 사람이 다른 한 사람을 응시한다. 도로에 숨을 죽이고 멈춰 있는 그 무엇도 두 사람의 조우를 방해하지 못한다. 이것은 정말 우연이 관장하는 일일까? 인연의 사슬을 엮는 사랑의 설계란 이처럼 정교하고 섬세하다. 아마도 사랑은 곧 시작될 것이다. 그러나 그들의 만남은 아직 기나긴 서사의 시작에 지나지 않는다. 처음의 두근거림이 사라지는 순간 두 사람은 이제 익숙해진다는 것의 의미를 새로 배워야 한다.

위성환, 〈Paris〉, 가변크기, 2021년

가족 서사

결실

하나의 생산물을 산출하는 노동의 과정을 여러 사람이 분담하는 것을 '분업'이라 부른다. 이런 의미에서 인류 최초의 분업은 아기의 출산이다. 남성과 여성은 성적 행위를 통해 '아기'라는 산출물의 공유자가 된다. 두 사람이 성취한 사랑의 결실이라는 점에서 이는 때로 신의 축복으로 표현되기도 한다. 나아가 그것은 가족과 인류라는 집단의 지속을 가능하게 하는 가장 원초적인 동력이라는 점에서 별다른 이의가 제기되지 않는다. 하지만 여기에는 분명히 간과된 지점이 있다. 축복과 분업이라는 개념에 (무)의식적으로 은폐된 역할의 분담이 어느 한쪽에게 과하게 치우쳐 있다는 것이 그러하다. 나도 모르게 나의 몸을 받아 나의 신체에 틈입하는 이 새로운 생명의 징후가 가져오는 불안과 두려움이 온전히 여성에게 위탁되어 있는 것이다.

이는 인류의 고전이라 불리는 성서의 한 기사(奇事)에서도 명징하게 드러난다. 자신의 운명을 결정하는 중요한 사건을 타인에게 전달받는 것은 그리 기꺼운 일은 아니다. 하물며 그것이 자신의 신체에 중대한 변화를 가져오거나 이후의 삶을 결정 짓는 사건이라면 더욱 그러하다. 그것이 비록 거룩하고 존엄한 신적 존재가 정한 소명이라 하더라도 말이다. 대천사 가브리엘이 비둘기의 모습으로 화한 성령과 함께 성모 마리아에게 강림한 순간도 크게 다르지 않을 것이다. 고귀한 존재의 수태를 알리는 신의 축복 앞에서 약속의 책에 손을 올리고 있는 그녀의 창백한 표정 속에는 도대체 어떤 복잡한 감정이 숨어 있는 것일까?

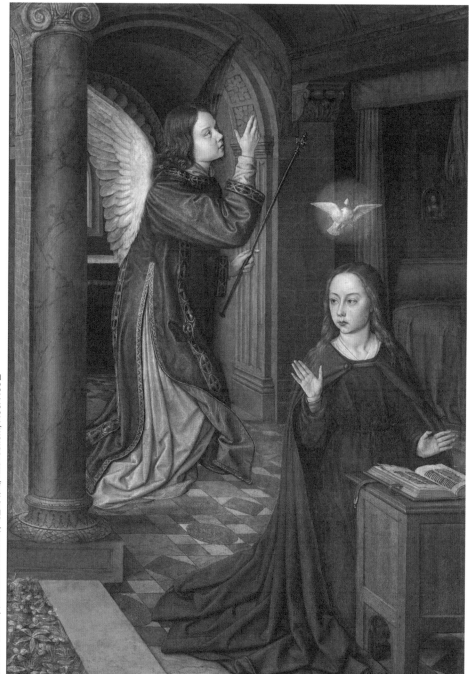

Juan de Flandes, 〈The Annunciation〉, 패널에 유채, 72.5×50.1cm, 1490/1495년

돌봄

그리스신화 속의 바다의 여신 테티스는 어느 날 자신의 아들 아킬레우스를 데리고 저승에 흐르는 스틱스 강으로 향한 후 아기의 발뒤꿈치를 잡고 강에 몸을 적신다. 스틱스 강에 몸을 담그는 자는 어떠한 무기로도 그를 해칠 수 없기 때문이다. 북유럽신화에 등장하는 사랑의 여신 프리그도 아들을 사랑하는 것은 테티스 못지 않았다. 자신의 아들인 발두르가 누군가에게 죽음을 당할 것이라는 예언을 들은 프리그 또한 세상의 모든 존재들을 찾아가 아들을 다치지 않게 않겠다는 맹세를 받아낸다. 하지만 모든 신화의 끝이 그렇듯 신들 또한 운명이 정한 행로를 벗어나지 못한다. 다만 자녀를 생각하는 어머니의 마음은 이처럼 때때로 운명의 섭리를 거부한다.

불길한 안개로 뒤덮인 것처럼 보이는 사진 속의 인물들도 마찬가지다. 숲의 낮은 생각보다 길지 않다. 이미 어둑해지기 시작한 주변은 인적이 사라져 있다. 웅덩이에서 물장난이라도 쳤는지 아무렇게나 벗어놓은 옷은 어디에도 보이지 않는다. 어둠을 닮은 알 수 없는 불안이 조금씩 소년들의 발밑으로 번지기 시작한다. 소년의 치기가 겉으로는 당당한 표정을 짓게 하지만 조금씩 떨리는 불안한 눈동자는 숨길 수 없다.

어머니가 나타난 것은 그 순간이다. 소년들은 그녀의 곁에 달라붙어 따뜻한 온기가 흐르는 손을 잡는다. 그들의 영혼을 잠식하던 두려움은 이미 사라진 지 오래다. 여신이 신의 섭리를 위반하면서까지 그녀의 아들에게 불멸의 가호를 보낸 것처럼, 소년들이 어머니의 곁에 있을 때 그들의 벌거벗은 연약한 몸을 상처 입힐 수 있는 것은 아무것도 없다.

책임

그리스어로 노동을 의미하는 '포노스(ponos)'는 슬픔을 뜻하는 '포에나(poena)'에서 유래한다. 또한 이는 불화의 여신 에리스에게서 태어난 고난의 신 포노스의 이름이기도 하다. 이처럼 그리스어에서 노동은 그 행위 자체로 고난과 슬픔을 함의한다. 영어로 노동을 뜻하는 '레이버(labor)' 또한 고생을 뜻하는 라틴어 어원에서 유래한다. 이는 노동이 유희와 달리 인간이 스스로 원해서 하는 행위가 아니라는 점에서 기인한다.

물론 아우슈비츠 수용소 정문의 문구로 잘 알려진 '노동이 그대를 자유롭게 하리라'와 같이 노동을 인간 해방의 조건으로 보는 긍정적인 인식도 있다. 하지만 노동은 그 위에 어떠한 수식어를 보충하더라도 개인의 자유를 제한한다. 자유는 글자의 의미 그대로 아무런 전제 없이 그 자체로 자유로운 것이기 때문이다. 그럼에도 나의 자유를 제한하는 노동이 절실히 기꺼울 때가 있다. 나의 노동이 내가 사랑하는 누군가의 밥이 될 때가 그렇다.

가끔 시장에 가면 보이는 풍경이 있다. 시장 입구에 자리한 국수집에서 그날 판매할 육수를 준비하는 풍경이 그렇다. 뜨겁게 달구어진 거대한 가마솥에 육수를 쏟아붓고 거대한 국자로 휘젓는 동안 흘러내리는 땀과 솟아오르는 수증기 사이로 들끓는 음식의 냄새가 지나가는 사람들의 후각을 자극한다. 몇 사람의 가족을 먹여 살리기 위해 수백 명의 음식을 준비하는 노동의 역설이 여기에 있다. 그는 자신의 자유를 담보로 계속해서 더 많은 노동을 원한다. 손님을 맞이하며 마치 하나의 표정이 되어버린 것 같은 미소를 짓는 그의 모습에서 때때로 존재의 슬픔이 희미하게 비쳐 보이는 건 어쩌면 이러한 까닭인지도 모른다.

최수진, 〈푸를 세포〉, 캔버스에 유채, 37.9×45.5cm, 2020년

가족 서사

안식

'인간은 인간에게 늑대다'라는 주장을 한 것은 영국의 철학자 토머스 홉스였다. 모두가 모두에게 적이라는 그의 주장을 온전히 받아들이지 않는다 하더라도 타인이 자신을 해할 수 있는 거리에 오게 하는 것은 그리 내키지 않는 일이다. 신체에 저장된 선조들의 기억은 가능한 한 위험을 회피하는 것이 최선이라 역설하고 있기 때문이다. 하지만 가족은 다르다. 가족은 다른 사람들과 분리된 가정이라는 배타적 공간에서 가장 내밀한 모습을 공유하는 사람들이다. 서로의 실태나 무방비 상태를 상대를 해할 기회가 아니라 지켜야 하는 것이라 생각하는 사람들이 가족이다. 늑대들이 인간으로서 살 수 있게 된 최초의 약속이 바로 가족이다.

자신이 자는 것을 누군가 보고 있다는 것도 모른 채 자고 있는 사람이 있다. 자신에게 가장 편한 이완의 자세로 누운 모습이 마치 이 공간에서는 누구도 자신을 괴롭히고 상처 입힐 수 없다고 믿는 것처럼 보인다. 그의 믿음은 대체로 합당한 보상을 받기 마련이다. 그를 바라보는 사람은 그를 굳이 깨우지 않고 그의 곁에서 그를 지켜본다. 현관에 아무렇게나 벗어놓은 낡은 구두처럼 때로는 말이 아닌 것이 더 많은 의미를 전한다. 그의 자는 모습 또한 다르지 않다. 피곤에 찌든 채로 낮게 코를 고는 모습에서 오늘 그의 하루를 생생하게 읽어낼 수 있기 때문이다. 그리고 오로지 가족만이 그의 서사를 아무런 말이 없어도 읽어낼 수 있는 것이다.

양유연, 〈추석〉, 장지에 아크릴, 150×210cm, 2021년

가족 서사

흩어진 곳들이
만나는 곳

[**이하림**] 문화연구자. 보이지 않던 것이 보이는 순간에 대해 씁니다.

[남성] 단순히 공통점이 많다고 한다면… 아니, 더 복잡해. 넌 여성, 난
남성이고 나이로는 네 아빠뻘이고 삶의 경험도, 집안 환경도 다르지. 하지만
우리가 공유하는 무언가가 있어. 마치 다른 생에서 만났거나 뭔가를 함께한
기분이야. 그걸 알고는 있지만 분명 기억의 영역은 아냐. 매우 가깝기는 하지.
어쩌면 이번 생에서 다시 만나자고 약속했었는지도 몰라. '좋아, 11월 5일이야.'
좋아. 하지만 연도는 달랐지. 우리는 그런 종류의 시간에서 벗어난 거야.
[여성] 하지만 같은 역에서 내렸죠.
　　— 영화 〈듣는 방법〉에서의 대화

이따금 우리는 조금 붕 떠 있거나 약간 가라앉아 있는 어떤 찰나를 지난다.
그 찰나를 이루는 것들은 원래의 무엇으로부터 떨어져서 이곳에 '내린' 것
같다. 버려졌거나 탈출했거나 아니면 길을 잃었거나. 그렇다면 내가 지금 보고
있는 이 평면은 하나의 '역'이 될 수 있을까? 새로운 중력이 작동하는 여기 이곳
정거장에, 저마다의 고향에서 떠나 온 승객들이 도착한다.

방성욱, 〈Subwaking〉, 피그먼트 프린트, 35×45cm, 2016년

Claude Monet, 〈Waterloo Bridge〉, 종이에 파스텔, 31.3×50.2cm, 1901년

Ernst Ludwig Kirchner, 〈Dancers and Performers (Page from a Sketchbook)〉, 종이에 흑연, 16.5×20.4cm, 1911년

Edvard Munch, 〈Self-Portrait in Moonlight〉, 종이에 목판, 75.4×42.3cm, 1904-06년

우정수, 〈서사의 의무〉, 종이에 먹, 950×260cm, 2016년

이곳으로 오기 위해서

이 말들이 죽어 있는 모형이 아니라 살아 있는 인형, 혹은 그것보다도 더 생명에 가까운 것처럼 보이는 이유는 이 세 마리 말들이 도착한 정거장의 모습 때문이다. 이 말들 주변에는 그들의 무리도, 잘 닦인 길도, 이들을 부리는 사람도 없다. 이 숲은 그들이 살던 곳이 아니며 쉽게 올 수 있는 곳도 아니지만 누군가에 의해 끌려온 곳은 더더욱 아니다. 이 말들은 이곳으로 오기 위해 어딘가로부터 달려왔으며, 계속 달릴 것처럼 보인다.

　가까이 가본다. 이내 이 말들이 놀이 공원의 회전목마였다는 사실을 알게 된다. 그곳으로부터 떠나 오기 전 이들의 모습을 상상해본다. 이 말들은 그곳에서 앞으로 나아가본 적이 없다. 그곳에서 이들의 발걸음은 하염없는 회귀 운동 속에 있었다. 어떻게 말들이 그 굴레로부터 벗어났는지 알 수 없지만 허공 속에 흩어졌던 이들의 셀 수 없는 발짓이 지금 이 장면에 다시 모여들게 될 것이라는 사실은 조금 알 것 같다. 이 검은 숲의 하얀 말들은 이제야 비로소 내달릴 수 있다. 그렇다면 나는 말 세 마리와 그들의 걸음들이 이곳에 버려진 것이라기보다는 이곳에 도착한 것이라고 말하고 싶다.

방성욱, 〈Subwaking〉, 피그먼트 프린트, 35×45cm, 2016년

흩어진 곳들이 만나는 곳

단 한 명의 승객

기차가 정거장에 도착했다. 이번 정거장에는 다른 이가 아무도 내리지 않았다. 내가 유일했다. 나는 이 역에 내린 단 한 명의 사람이었다. 강 위 다리가 어스름히 보인다. 하늘과 다리와 물이 서로의 경계를 넘어 있다. 물은 약간 다리에 있고, 다리는 약간 하늘에 있고, 하늘은 약간 물에 있다. 이 희미한 장면을 마주한 나는 이 장면에 대해 묻고 싶지만 물을 도리가 없다. 이 풍경 앞에 서 있는 사람이 나뿐이기 때문이다.

그래서 나는 풍경을 유심히 바라본다. 그 풍경에게도 나는 단 하나의 상대다. 풍경도 유심히 나를 바라본다. 저 다리를 오래 바라보다 보면 저 다리를 보고 있는 내 모습을 볼 수 있을 것 같은 느낌도 든다. 서로의 응시 속에서 이 장면은 잠시 느리게 흐르고, 내 몸은 조금 무거워진다. 지금 여기 시공간의 증거가 서로의 눈에 보이는 이 시공간뿐이라는 사실을 알아챘기 때문이다. 무언가를 오래 바라보는 것은 그것과 같은 역에서 만나는 하나의 방법인 것 같다.

Claude Monet, 〈Waterloo Bridge〉, 종이에 파스텔, 31.3×50.2cm, 1901년

'무언가를 바꿀 수 있는 유일한 방법은 모든 것을 아주 천천히 다시 쳐다보는 겁니다.'
— 영화 〈클레어의 카메라〉 중 클레어의 대사.

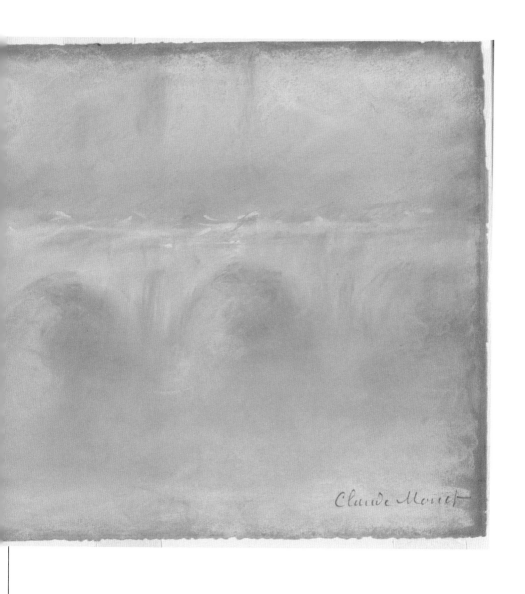

Claude Monet

기억에서 흩어지기 전에

에른스트 루드비히 키르히너(Ernst Ludwig Kirch-
ner)는 무용수들과 연기자들의 공연을 보고 그것을
기억해내며 이 스케치를 그렸을 것이다. 공연과 동시
에 이 스케치가 그려졌다고 하더라도 필연적으로 화
가의 손은 무용수의 시간보다 살짝 뒤로 밀려난 시간
위에 있다. 그래서 스케치북 위의 선들은 어쩔 수 없
이 키르히너의 기억이며 이야기다. 몇 개의 선으로
이루어진 이 그림은 선명히 알아보기 어렵다. 하지
만 무용수의 움직임이 온전히 화가의 기억이 되었다
면 그림은 조금 다른 모습이 되었을 수도 있다. 그렇
게 되었다면 하나의 완결된 형태, 몸짓, 표정 같은 것
들을 알아볼 수 있었을 것이다.

　하지만 움직임은 흩어지고 기억은 희미해지기
마련이다. 이 그림은 화가에게 도달한 무용의 나머
지이면서 화가의 기억이 시작되는 곳이다. 화가는 기
억한 것을 망각되기 전에 붙잡아 종이에 담아놓았다.
스케치북은 화가의 기억만큼 찰 수 있지만, 망각만큼
빌 수 있다. 이 하얀 평면에서 만나는 것이 기억된 것
들인지 잊힌 것들인지 모르겠다. 그 둘이 만나는 것
같기도 하다. 이 그림 이후에 시작되는 것이 기억인
지 망각인지 조금 헷갈리기 시작한다.

Ernst Ludwig Kirchner, 〈Dancers and Performers (Page from a Sketchbook)〉, 종이에 흑연, 16.5×20.4cm, 1911년

도착 시간

누군가를 어떤 역에서 만나기로 했을 때 제대로 그 역을 찾아가는 일만큼이나 중요한 것은 약속 시간에 맞춰 그곳에 도착하는 일이다. 같은 역에 내려도 도착 시간이 다르다면 그 둘은 서로를 만날 수 없다. 이러한 이유에서 세상의 많은 글귀는 만남이 얼마나 귀하고 어려운 일인가에 대해서 읊는다. 만남은 두 개의 서로 다른 운동이 정확히 같은 시공간의 좌표를 지날 때에만 성사되는 일이다.

여기, 아주 귀한 만남이 있다. 한 남자는 누군가를 기다리고 있다. 이 남자는 짙은 어둠 속에서 주머니에 손을 꽂은 채 약속 장소 주변을 어슬렁거리고 있다. 그러다가 제시간에 맞춰 약속 장소에 도착한 상대가 남자를 부르자 남자는 그 목소리를 듣고 상대를 바라본다. 이 목소리는 자신의 목소리다. 그리고 보이는 것은 자기 자신의 얼굴이다. 달빛이 어둠보다 밝을 때, 아주 잠깐 동안만 볼 수 있는 서로의 얼굴. 이 찰나에 남자는 마음 놓고 밤보다 어두워진다. 이 잠깐의 만남을 위해 남자는 이곳을 아주 오래 서성거렸는지도 모르겠다.

Edvard Munch, 〈Self-Portrait in Moonlight〉, 종이에 목판, 75.4×42.3cm, 1904–06년

흩어진 곳들이 만나는 곳

종착역

'망각에는 이전 세계에 대한 망각이 뒤섞여 있으며, 반복적으로 새롭게 태어나는 것들에 대한 무수한, 불명료한, 상호 연결고리가 그 망각 속에 섞여 들어간다.'
— 발터 벤야민, 〈프란츠 카프카: 그의 서거 10주년에 즈음하여〉

나와 내 연인이 지금 걷는 이 길이 아주 오래전 엄마의 첫 데이트 장소였다거나, 오늘 뉴스에서 본 사건의 현장이 나만 기억하는 어떤 상실의 장소였다는 사실을 알게 될 때가 있다. 과거의 어떤 장면이 미래의 이미지로 밝혀지는 순간이다. 이때 갑자기 기차의 객실 안에 불이 켜지며 다른 승객들의 면면이 보인다. 모두가 하나의 기차에 타고 있었다는 사실을, 그리고 이 기차의 출발역과 종착역이 실은 연결되어 있다는 사실을 이제야 안다. 흩어져 있다고 생각했던 것들이 잠시 하차하고 다시 승차하며 모두 같은 기차를 타고 있다는 것 또한 알게 된다. 이 기차에서 과거와 현재와 미래는, 그리고 타인의 시간과 나의 시간은 언제나 우연한 마주침의 대상이다. 개인의 순간과 역사는 같은 정거장에 내릴 채비를 하고 있다.

우정수, 〈서사의 의무〉, 종이에 먹, 950×260cm, 2016년

자유로운 몸을
떠올리며

[**정다은**] 수평적 시대의 도래를 꿈꾸며, 개인의 삶이라는 알레고리가 보여주는 여러 순간들에 관심을 갖고 있다.

드디어, '언제 내 차례가 올까' 싶었던 코로나 바이러스 침투로 인해 일주일 동안 집 안에 갇혀 있어야만 하는 신세가 되었다. 코로나 이후 이동의 거리를 좁히는 것에 제법 익숙해졌다고 생각했지만, 집 밖으로의 이동이 완전히 제한되고 나니 이런 경험이 새삼스럽게 다가왔다.

강제로 갇힌 신세가 되니 왜인지 모를 저항심에 움직임의 욕구가 생겨났다. 이미 한 몸이 되어버린 밀착된 소파에서 의미 없지만 가장 나를 자유롭게 움직일 수 있는 행위를 상상해본다.

허리를 꼿꼿하게 펴고 두 손을 불끈 쥐고 다리를 힘차게 땅에 내딛으며 두 팔을 휘휘 저으며 바람을 가르고 달려가는 나의 모습이 떠오른다. 괜스레 손을 뻗어 공기를 가로질러 본다. 팔을 뻗어 보이지 않는 공간을 갈라놓을 때, 그 공간을 점유하는 나의 신체를 바라본다.

멈춰서 상상하는 달리기처럼 멈춰진 화면에 떠오를 다섯 점의 움직임을 통해 자유로운 몸의 감각을 상상해보며 이번 컴필레이션을 기획했다.

위성환, 〈Paris〉, 가변크기, 2015년

조해영, 〈Azure-Pool 1〉, 캔버스에 유채, 140×162.2cm, 2013년

홍영주, 〈스윔-스윔〉, 피그먼트 프린트, 53.3×40cm, 2019년

강예빈, 〈Philosophy Seminar〉, 캔버스에 유채, 116.8×72.7cm, 2019년

Arthur B. Davies, 〈Aldrich's Dog〉, 종이에 잉크, 21×26.6cm, 1880년대

시간의 감각

꽉 껴안은 듯 느슨한 두 사람을 주위로 흑백의 배경들이 스쳐 지나간다. 마치 회전목마를 돌듯이. 회전목마를 탈 때면 그리 빠르지 않은 속도일지라도, 내가 잡고 있는 봉을 제외한 모든 것이 빠르게 돌아간다. 서로가 서로를 축으로 삼은 두 사람은 때로는 손을 포개며, 때로는 몸을 겹치며 축을 제외한 모든 것을 빠르게 감아낸다. 닿을 듯 마주한 두 귀는 음악과 함께 서로의 움직임을 담아낸다. 춤을 추는 동안 유일하게 닿지 않기 위해 노력하는 신체는 오직 발뿐이다. 그럼에도 발은 기수가 되어 두 사람의 시간으로 가장 먼저 향한다.

춤이란 행위에 따라붙는 '추다'라는 동사는 오로지 춤만을 형용할 수 있다. 무수한 움직임 중에 춤이 특별한 이유는 춤을 추는 사람이 만들어내는 시간성 때문이다. 독무든 페어든, 또는 군무든 간에 상관없이 우리는 동일하게 흐르던 시간 감각을 제쳐둔 채 춤추는 사람이 만들어가는 시간을 함께한다. 탱고를 추는 동안 두 사람의 움직임은 하나의 시간이 되어

하성훈, 〈Paris〉, 가변크기, 2015년

흘러간다. 춤을 추는 사람과 보는 사람은 서로가 서로의 배경이 된다. 두 사람의 탱고를 지켜보는 우리는 배경을 멈춘 채 두 사람의 움직임을 빠르게 돌려내지만, 마주한 두 사람은 자신들의 시간을 늦추고 배경이 되는 주변의 시간은 빠르게 돌려낸다.

탱고를 배우게 된다면 그 상대가 반드시 나의 연인이기를 바랐다. 단순히 상대와 손을 붙잡거나 호흡을 가깝게 하기 때문만은 아니다. 탱고를 추는 동안 주고받

는 눈빛 속에서 다르게 흐르는 두 사람만의 시간이 느껴지기 때문이다. 오늘 밤은 멀어진 거리를 제치고 포옹하고 하나 되는 시간을 기대한다. 모두가 함께 오르락 내리는 회전목마처럼.

존재의 감각

달리기를 좋아한다. 마음대로 정할 수 있는 것이 아무것도 없는 것처럼 느껴질 때, 마음대로 움직일 수 있는 유일한 것이 나의 몸이기 때문이다. 달리기는 다리를 얼마만큼 들어야 할지, 발을 어디서부터 내려놓아야 할지, 손은 어떻게 쥐고 팔은 얼마만큼 흔들지를 동시에 결정해야만 한다. 무의식적으로 매일 행하던 행위 하나하나에 의미를 부여하고 나 자신에게 오롯이 집중할 수 있는 시간이다. 달리다 보면 내가 어떻게 숨 쉬어 왔는지 알 수 있다. 코로, 가끔은 입으로 벅찬 숨을 내뱉다 보면 뿜어내는 숨이 눈에 보이는 듯하다. 달리기의 호흡은 몸에 남아 복부까지 뻐근하게 만든다. 열심히 달리던 다리도, 세차게 흔들던 팔도 아닌 배 안쪽에서부터 느껴지는 장기와 근육의 존재감은 내가 얼마나 온몸으로 숨을 쉬고 있는지 보여주는 증거가 된다.

내가 달릴 때 나를 둘러싼 배경은 캔버스를 스쳐간 저 붓자국들처럼 빠르게 흘러가고 이내 달리는 행위만이 남는다. 속도감을 갖는다는 것은 나의 자국을 세상에 남기는 행위처럼 느껴진다. 반대로 속도가 빨라질수록 귓가에 내려앉는 소리는 지나가는 행인들의 웃음소리도, 달리는 차 소리도 아닌, 나의 호흡 소리뿐이다.

파도 위를 달리는 서핑이나 설원 위를 달리는 스키도 그렇다. 내가 달릴 때 파도는 갈라지고 나의 속도는 눈 위에 궤적을 만들지만, 나에겐 몰아붙이듯 쫓아오는 파도의 소리도, 얼어붙은 공기 소리도 모두 젖혀진 채 나의 숨소리만이 남는다. 모든 달리기는 오로지 나에게만 집중할 수 있는 시간이다. 몸 전체를 감싸는 속도감은 끈질기게 나의 시선에 매달린 주위를 떨구어낸다. 오로지 앞만 보고 달리는 행위에 집중하며 시선의 뒤에 존재하는 나를 발견한다.

조해영, 〈Azure-Pool1〉, 캔버스에 유채, 140×162.2cm, 2013년

자유로운 몸을 떠올리며

유영하는 감각

도시 한가운데 위치한 수영장에서 수영을 하다 보면, 전혀 다른 시공간에 온 듯한 기분이 든다. 그건 수영장에서 여러 감각이 바깥세상과 달라지기 때문일 것이다. 탈의실을 빠져나와 수영장의 문을 연 순간 다른 공간으로 이동한 것처럼 소리는 울려 퍼지고, 코에는 수영장의 락스 냄새가 쏟아진다. 얇지만 꽤나 믿음직스럽게 몸을 감싸고 있는 수영복은 왜인지 모르게 맨살 같기도 해 자꾸만 몸을 내려다보게 된다.

무엇보다 다른 감각을 선사하는 것은 역시나 물 그 자체가 주는 감각이다. 물속은 전혀 다른 행성에 도착한 듯 걸음 하나 움직임 하나에도 몸의 무게를 다르게 느끼게 한다. 물 밖으로 팔과 다리를 꺼내도 여전히 남아 있는 물의 밀도는 그 무게를 과시하며 가벼운 바람에도 살갗의 예민한 감각을 살아나게 한다. 천장이나 벽의 창으로 쏟아지는 햇살에 반짝이는 수영장의 물비늘은 마치 저 먼 바다의 윤슬을 옮겨놓은 듯 이곳이 도시 한복판에 위치해 있다는 것을 까맣게 잊게 한다.

물놀이란 무엇이기에 아스팔트 도시 속에 웅덩이를 파고 물로 메워 사람들을 헤엄치게 할까. 생각해보면 사람들은 바다를 보기 위해 거리를 개의치 않고 달려가기도 한다. 도시를 가로지르는 작고 큰 물줄기 인근엔 어김없이 공원이 존재하고 안식을 찾기 위해 찾은 사람들로 붐빈다. 사람들은 없던 물도 만들어낸다. 도시의 회색 아스팔트 건물에는 뜬금없이 파란 구덩이를 파놓고 물을 가득 채워두고 헤엄치기도 하며, 심지어는 곳곳에 회색 타일의 네모난 탕을 만들고 함께 몸을 녹여내기도 한다. 그런가 하면 길 한복판에 물을 거꾸로 뿜어내는 것을 만들기도 하고, 한껏 모아둔 물을 꽁꽁 얼려놓고 그 위를 달리기도 한다. 물이 있는 곳에서 달라지는 몸 밖의 감각과 몸의 감각을 상상하며 오늘도 물을 찾아 유영한다.

홍영주, 〈스윔-스윔〉, 피그먼트 프린트, 53.3×40cm, 2019년

전환의 감각

보랏빛 요가 매트에 팔을 얹고 머리를 올린 채 발끝으로 허공을 갈라 머리의 위치에 발끝을 두기 위해 버둥거리는 모습이 제법 간절해 보인다. 천장에 가까워질수록 여러 갈래가 되어버리는 신체를 보고 있자니 역시나, 서는 역할은 발과 다리에게 어울린다. 뾰족한 팔꿈치가 매트 아래의 단단한 바닥을 밀어내는 동안 복부에 숨을 불어넣어 단단히 만들고 허벅지의 힘으로 발끝이 넘어가지 않게 천천히 올리다 보면 아, 척추 하나하나가 느껴진다. 이내 천장에 가까워진 다리를 붙들고 머리로 서는 것에 성공할 때 분명히 존재하지만 느낄 수 없던 혈류의 흐름을 실감할 수 있다. 피가 거꾸로 흐른다는 말을 체감하며 버티고 있으면 이어지는 '하나, 둘, 셋, 넷…', 내가 아닌 다른 이의 셈으로 시간이 흐른다.

전혀 쓰지 않은 방향으로 몸을 움직이는 것은 역시나 쉬운 일이 아니다. 몸을 뒤집어 거꾸로 서는 것은 몸의 끝에서 끝까지 존재하는 모든 근육과 뼈를 상기하며 조심스레 뻗어나는 것과도 같다. 모래시계를 뒤집듯, 거꾸로 뒤집힌 몸에서는 발로 딛고 있을 때 느껴지지 않던 것들이 느껴진다. 늘 존재하는 그 방식이 아니라 새로운 방식으로 신체를 감각하는 것은 잊고 있던 나의 신체의 부분 부분을 기억하기 위한 시도다. 잠잘 때를 빼곤 바닥으로 내려올 일이 없는 머리는 동작을 하는 내내 거꾸로 서는 행위의 의미에 대해서 질문하겠지만, 결국 몸은 의미보다 동작을 수행하는 것에 더 집중하게 될 것이다. 이제 쏟아질 듯한 신체를 붙잡고 안전하게 다시 원래대로 몸을 돌려놓아보자. 모든 것이 제자리를 찾아갈 때 이유를 찾아 헤매던 머리도 언제 그랬냐는 듯 맑게 개일 것이다.

강예빈, 〈Philosophy Seminar〉, 캔버스에 유채, 116.8×72.7cm, 2019년

발맞춤의 감각

검은 잉크가 반듯하게 지나간 흔적에는 검고 윤기 나는 개가 얌전히 리드 줄을 물고 앉아 있다. 마치 산책을 나가기 위해 고분고분하게 타이밍을 기다리는 듯하다. 여러 이유로 반려동물을 키울 수 없었기에 당연히 반려동물과 함께하는 산책도 경험할 수 없었다. 친구가 매일같이 갓 태어난 조카 얘기를 하듯 반짝이며 말하던 강아지를 처음 만난 순간, 이 생명체는 마치 나를 잘 안다는 듯이 꼬리를 흔들며 반겨주었다. 낯을 가릴 새 없이 눈을 초롱이며 축축한 리드 줄을 내 발 밑에 턱 놓아준 덕분에 네 발의 동행자와 함께하는 첫 산책을 나서게 되었다.

길을 나서자 나는 누군가와 한 번도 함께 걸어본 적 없는 사람처럼 함께 발맞춰 나가는 행위가 어색하게 느껴졌다. 앞서지도 못하고 뒤따라가지도 못하며 어떻게 함께 걸어야 하는지, 어디로 향해야 할지 난감해하는 나의 모습을 친구는 먼 발치에서 지켜보며 웃기만 했다. 운동회에서 처음으로 이인삼각을 할 때조차 느껴본 적이 없는 어색함이었다. 이인삼각이 끈으로 서로의 다리와 다리를 묶어 두 몸의 일부를 하나로 만들었다면, 이 생명체와 나를 이어주는 것도 역시나 끈 하나다. 네 다리를 묶어 세 다리로 만들어도 박자만 맞춘다면 어려움 없이 걸을 수 있던 이인삼각과 달리, 네 발의 동행자와 나는 갖고 있는 다리의 수도 달라서 걸음을 맞추며 걸을 때 각자 다른 박자를 만들어낸다.

엇박으로 다시 정박으로 함께하는 산책에는 아무런 말이 없지만 끈으로 연결된 대화가 존재한다. 혼자 걸을 땐 전혀 볼 일이 없던 끈 밑에 존재하던 세상을 내려다보면, 나와 다른 낮은 시선으로 세상을 흥미롭게 탐색하는 생명체가 존재한다. 마치 종이컵 전화기처럼 끈 하나로 전달되는 진동으로 내가 누군가와 함께 걷고 있다는 것을 느낀다.

Arthur B. Davies, 〈Aldrich's Dog〉, 종이에 잉크, 21×26.6cm, 1880년대

자유로운 몸을 떠올리며

나는 누구인가

[**김태형**] 시인. 시집 《로큰롤 헤븐》, 《히말라야시다는 저의 괴로움과 마주한다》, 《코끼리 주파수》, 《고백이라는 장르》, 《네 눈물은 신의 발등 위에 떨어질 거야》 등이 있다.

'나'는 모든 외부와 구분되어 존재한다. 그러나 항상 중심에 사로잡혀 있다.

어떤 가치와 세계관이 중심을 이루며 모든 존재의 얼굴을 지워버린 채
얽매이게 한다. 그래서 자기를 찾는 존재는 방랑의 길을 선택한다. 또 다른
중심에서 자기를 찾을 것이다. 무수한 방랑은 다양성의 지점들을 서로
연결한다. 이 세상은 끊임없이 변화한다. 우주의 질서를 거스를 수는 없다.

'나'는 고정된 존재가 아니라 다른 존재와 관계를 맺으며 움직이고 변화하며
거듭 생성되는 존재다. 사랑이라는 초월적인 꿈의 어휘를 창조해낸 존재는
생명체로서의 한계를 넘어서서 자유로운 존재가 되려고 한다.
새롭게 탄생한 '나'는 무수한 관계 속에서 지속한다. 타인과 함께 비로소
자기애를 느끼는 존재는 '나'의 신비로운 탄생을 목도하게 될 것이다.

Adolphe Schreyer, 〈Man with Lance Riding through the Snow〉, 캔버스에 유채, 23.5×17.2cm, 1880년

심혜린, 〈BLURAY〉, 캔버스에 유채, 194×260cm, 2016년

양유연, 〈무제 2〉, 장지에 아크릴, 45.5×53cm, 2021년

위성환, 〈Paris〉, 가변크기, 2015년

Lucas van Leyden, 〈The Visitation〉, 종이에 판화, 10.8×8.1cm, 1516년

방랑

잊으려고 떠나는 사람이 있다. 떠나고 나면 벗어날 수 있으리라 믿었겠지. 자유로울 거라 생각했다. 그러나 잊으려고 떠나는 사람은 떠나가서 더욱 그리워하더라. 외진 길 위에서 왜 내가 지금 이곳에 왔는지 떠올릴 수밖에 없다. 잊어야겠다는 목적은 잊어야 할 이유를 벗어날 수가 없다. 그러니 또 어떤 기억에 갇혀서 끊임없이 소용돌이치게 된다. 땀에 젖은 몸에 먼지가 눌어붙고 눈보라 치는 어둔 길에 홀로 남겨져서 영혼까지 어둠에 스며든 채 낯설고 외진 곳을 떠돌며 그이는 어떤 기억을 되레 각인하게 된다. 잊으려고 떠나는 여행은 잊을 수 없는 것을 다시 찾으러 가는 여행이 되고야 만다. 돌아오기 위해 떠나는 길이다. 다 던져놓고 되돌아올 수 있을 거라고 믿는 자는 길을 떠난다. 그러나 방랑하는 자는 돌아오지 않는다.

"따라서 수련하는 정신이, 처음에는 조금씩 가시적이고 일시적인 속에 방랑하는 방법을 조금씩 배우는 것은 거대한 미덕의 근원이 될 수 있으나, 이는 그렇게 함으로써 그러한 것들을 버리고 나아갈 수 있기 때문이다."

12세기 수도사 성 빅토르의 후고(Hugonis de Sancto Victore)의 말이다. 나치 정권의 유대인 박해를 피해 터키로 망명한 문학사가 에리히 아우어바흐(Erich Auerbach)가 이 글을 인용했고, 문학평론가 에드워드 W. 사이드(Edward Said)도 이 아름다운 문장을 《문화와 제국주의》에 되새겨놓았다.

"나는 오래도록 머물렀지만, 머물지 못했다. 안주했지만, 부유할 뿐이었다. 그래서 떠돌고 흐르다가 어느 순간 고요히 내려앉는 삶이 나를 이끌 것이라 믿었다."

성 빅토르 후고의 아름다운 문장은 계속 이어진다.

"자신의 고향을 아름답다고 생각하는 사람은 아직 미숙한 초보자이다. 모든 땅을 자신의 고향으로 생각하는 사람은 이미 강인한 자이다. 그러나 전 세계를 타향으로 볼 수 있는 사람은 완벽한 자이다. 미숙한 영혼의 소유자는 자신의 사랑을 세계 속 특정한 하나의 장소에 고정시킨다. 강인한 자는 그의 사랑을 모든 장소에 미치고자 한다. 완벽한 자는 그 자신의 장소를 없애버린다."

Adolphe Schreyer, 〈Man with Lance Riding through the Snow〉, 캔버스에 유채, 23.5×17.2cm, 1880년

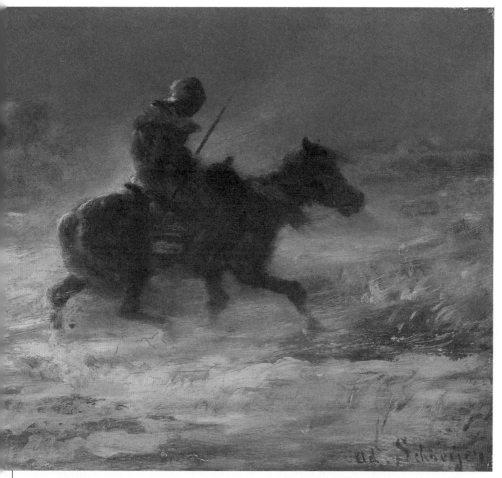

　세계라는 하나의 중심은 모든 중심들을 지워버리고 말았다. 모든 중심들은 추방과 상실의 경험 속에서 가까스로 존재할 뿐이다. 그래서 완벽한 자는 모든 배타성을 넘어선 자를 말한다.

　방랑하는 여행은 다시 돌아오기 위해서 떠나지 않는다. 어떤 길은 새로운 중심 위에 서 있다. 무엇인가 버리고 오는 길이 아니다. 그대로 하나의 지점이다. 오로지 자기가 되는 방랑의 길이다. 낯선 땅에서 스스로 자기를 지키는 길이다. 외롭고 쓸쓸하고 두렵지만, 그 땅 위에서 방랑은 삶이 되고 길이 되고 자기가 된다. 사로잡히지 않은 영혼, 기억에 얽매이지 않은 자유로운 이는 그제야 다시 길을 떠날 수 있다.

자아

'자가트(jagat)'라는 산스크리트는 '이 세상'을 의미하는 말이다. 변화한다는 뜻이다. 나고 자라서 죽는 것들뿐만 아니라 모든 것이 이러한 이치를 벗어날 수가 없다. 그러나 인간은 시간이라는 한계성을 벗어나려고 한다. 신은 불변의 세계에 살고 있다. 인간은 결국 신을 꿈꾼다. 신에게 돌아가려고 한다. 우파니샤드에서 "모든 것은 신으로 덮여 있다"고 노래한다. 영원하지 않은 진흙 세상에도 신은 도처에 있다. 꿈을 꾸기 때문이다. 인간이 꿈꾸는 곳에 신이 있는 것이다. 그러니 이 세상은 변하지 않는 꿈으로 이루어져 있다. 변하지 않는 것은 변하는 것들에 의해서 충족된다. 신이 이 세상을 꿈꾸지만 인간이 신을 꿈꾸지 않으면 신도 이 세상을 꿈꾸지 못한다. 인간의 꿈은 이 세상을 신의 세상으로 다시 창조한다.

'자기 자신'이라는 말이 있다. 자기 자신이 되라고 흔히들 말한다. 나도 그랬다. 요즘 여러 자료를 찾아보다가 오래전에 읽었던 옥타비오 파스(Octavio Paz)의 책을 다시 꺼내들었다. 밑줄 그어놓은 부분을 펼쳐보니 자기 자신이 되는 것은 스스로 불구가 되는 것과 같다고 한다. 인간의 욕망은 항상 달라지고자 한다는 것이다. 그 욕망을 부정하는 것은 불구가 되는 것이나 마찬가지다. 자기 자신이라는 것은 불변의 세계다. 범위와 틀을 만들어 자기 자신을 규정하기 때문이다. 그때 자아는 우상화된다. 자아의 우상화는 소유의 우상화로 이어진다고 한다. 모든 것을 자기화하기 때문이다.

나는 신을 앞세워서 자기 자신이라는 허상을 우상화하고 있었다. 이 세상은 '자가트'다. 끊임없이 변화하는 것이 세상이다. 그것이 우주의 질서다. 신의 세계다. 자기 자신은 없다. 아니 자기 자신은 늘 다른 자기 자신으로 변화한다. 나는 저기에 있다. 내일에 있다. 그러니까 나는 당신이다.

자기를 찾는다는 것은 무엇일까. 《우파니샤드》에 의하면 자기라는 범주를 지우는 것이다. 자기라는 것은 무수한 관계 속에서 존재한다는 말이다. 자아란 늘 내 안에 있다고 한다. 자기가 진정으로 원하는 것을 찾으라고 흔히 사람들은 말한다. 자기를 찾으라고. 심지어 자기만을 위해서 살겠다는 선언이 부정적이지 않고

샐러드, 〈BLURAY〉, 캔버스에 유채, 194×260cm, 2016년

참신하게 여겨지기까지 한다.

누군가는 자아가 외부에 있다고 한다. 외재화된 상징 속에서 주체가 만들어진다고. 타자적 현존이다. 나의 욕망이 타자의 욕망이듯이 자기라는 의식은 늘 외부에서 형성된다고. 그러나 자기가 원하는 것을 찾아가는 것만으로 자아를 이룰 수 있는지 알 수 없다. 타자의 눈동자에 비친 자기의 모습만으로는 본래적인 자아의 어떤 존재하려는 경향을 설명하기가 어려울 때도 있다. 키에르케고르(S. Kierkegaard)는 이렇게 말한다. 자아란 자기 자신에 대한 자기의 관계이며 또한 이와 관련된 타인에 대한 관계라고.

사랑

스페인어 'Amor'는 사랑이라는 말이다. 어근을 살펴보면 죽음(mor)에 저항(a)한다는 의미다. 프랑스어 'Amour', 이태리어 'Amore' 등 로망스어 계열은 동일한 어원으로 이루어져 있다. 한편 이들 언어는 갓난아이가 엄마의 '젖가슴을 찾다'는 라틴어에서 출발했다. 사랑이란 생명과 깊이 관련이 있는 말이다.

이와 달리 사랑이라는 뜻을 가진 언어는 게르만어 계열에 속하는 독일어에서는 'Liebe', 영어에서는 'Love'라는 단어를 사용한다. 흔히 '즐기다(to pleae)'라는 의미로 통한다. 친애하고, 기쁘며, 소중히 여긴다는 의미도 포함하고 있다. 영어 'Love'가 게르만어에서 고대 영어로 차용되어 현대에 이른 것을 보면 독일어 'Liebe'와 같은 계통을 가진 것을 알 수 있다.

인도유럽어족에서 '사랑'은 라틴어 '리베트(libet)'와 '리비도(libído)'에 뿌리를 두고 있다. 사랑이란 만족과 욕망을 포괄하는 말이다. 세속화된 사회에서 사랑이라는 말도 점차 욕망에 치우친 언어로 변화해왔다. 그러나 원래 'Love'의 고대 영어 'Lufu'는 사랑뿐 아니라 우정의 뜻을 포함하고 있었다.

라틴어 'amo/amare(사랑하다)'에서 'amicus(친구)'가 나왔고, 불어의 'ami', 스페인어의 'amigo', 이탈리아어의 'amico'는 모두 라틴어 'amicus'에서 파생한 말들이다. 즉 '사랑'과 '친구'는 근원이 같다. 마찬가지로 영어의 'friend(친구)'도 인도-유럽 공통 기어 'prēy-/prāy-(좋아하다, 사랑하다)'에서 게르만 조어 'frijōndz(연인, 친구)'로 파생되었다. 이 단어가 고대 영어로 유입되어서 'frēond'가 되었고 중세 영어의 'frend/ freond'가 되어서 'friend'로 정착되었다. 그런데 'friend'와 'free'는 서로 의미를 공유하는 언어다. 'free'는 그 기원이 되는 게르만어에서 사랑하다(to love)는 의미로 쓰였다. 그러니까 사랑과 자유는 같은 말이다.

사랑은 표면상으로는 현대에 이르러 더욱 즐기는 것의 의미가 부각되지만, 그 이면에는 궁극적으로 자유를 추구하는 성향으로 볼 수 있다. 로망스어 계열의 언어가 죽음에 저항하는 추상적 의미를 그대로 유지하는 것과 상이하게 게르만어 계열은 구체적인 현실의 욕망을 표현한다. 그러나 언어의 기원을 따라가보면 두 언어 모두 사랑의 근원에 이르게 된다. 사랑의 중심에는 자유가 있다. 자유롭기 위해 사랑을 하는 것이다. 바로 시간의 한계로부터 자유로워지는 것이다. 인간은 사랑을 통해 자신의 유전자를 이 세상에 남긴다. 자신의 육체는 늙고 병들어 죽게 되지

만, 사랑으로 잉태한 또 다른 자신은 새로운 생명을 얻게 된다. 사랑은 죽음에 저항한다. 죽음을 의미하는 라틴어 '모르탈리타스(mortálitas)'는 '인간'이라는 뜻으로도 사용되었다. 시간을 넘어설 수 없는 인간의 한계를 극복할 수 있는 방법은 오직 사랑뿐이다.

그래서 사랑이란 초월적인 꿈의 어휘다. 생명체로서의 한계를 넘어서서 자유로운 존재가 되고 싶은 추상적 사유가 사랑의 기저를 이룬다. 흥미로운 것은 그 자체를 즐거움으로 받아들이고 있다는 점이다. 인간은 추상적인 초월을 이루기 위해서 구체적인 행위를 한다. 그것이 사랑이다. 즐거움이다. 행복인 것이다. 이 얼마나 위대한 일인가. 경이로운 일인가. 영혼은 시간의 한계를 넘어서려는 인간의 오랜 꿈이 실현된 거룩한 관념이다. 그래서 우리는 영혼을 바쳐 사랑한다. 사랑과 자유는 이음동의어다. '사랑'하는 나는 급기야 '자유'로운 당신이 되고 생명이 되고 우주가 되고 영혼이 된다.

양유연, 〈무제 2〉, 장지에 아크릴, 45.5×53cm, 2021년

유성훈, 〈Paris〉, 가변크기, 2015년

관계

플라톤(Platon)의 대화편 《향연》에는 아리스토파네스(Aristophanes)가 지은 신화가 실려 있다. 신과 인간이 공존하던 시대에 양성체 인간은 지식과 힘을 갖추어 신에게 위협적인 존재였다. 이를 보다 못한 신들은 양성체 인간을 둘로 자르는 형벌을 내렸다. 'Sex'의 라틴어 어원은 자르다(to cut)라는 의미의 동사 'Secare'다.(명사형은 Sexus) 신화의 내용처럼 '양성체 인간을 둘로 자르다'라는 의미에서 동사형 어미로 사용되었다. 둘로 나뉘었으니 남과 여는 성별이 구분되기 시작했다. 그래서 섹스는 14세기 이후 성별을 의미했다. 종족 보존을 위한 남녀의 성행위로 의미가 바뀐 것은 18세기에 이르러서였다. 19세기에는 종족 보존 이외의 쾌락적인 성행위까지 포괄하는 의미로 쓰였다. 점차 현대에 이르면서 개인의 존재가치라는 보다 다양한 의미를 아우르며 광범위한 용어로 자리잡았다.

그래도 섹스는 흔히 성행위를 의미하는 용어로 쓰이고 있다. 그 역사를 살펴보면 흥미로운 점이 한 가지 있다. 하나의 육체를 남과 여로 자르는 것에 의해 서로

다른 구분이 발생했다면, 처음의 완전한 양성체로 돌아가기 위해 남과 여가 하나로 관계하는 행위는 자기와 타자의 경계를 무화시킨다. 섹스(Sex)는 섹스(Sexus)에 저항하는 행위다. 그래도 그러한 저항은 신화 속의 완전한 양성체로 돌아가지는 못한다. 깊은 관계는 둘이 하나가 되는 행위이지만, 궁극적으로는 둘로 다시 나뉘어 떨어지는 형벌을 재현한다.

하지만 그 대신 인간은 새로운 자기를 창조해낸다. 관계란 그런 것이다. 단절과 죽음을 체험하고 돌아와서 다시 태어나는 것이다. 자기와 전혀 다른 또 다른 자기는 낙원 상실의 형벌을 영원이라는 방식을 통해 극복하려는 결과다.

두 육체가 하나인 듯 바짝 어우러진 채 격렬하면서도 우아하며 요동치듯 고요하고 발랄하게 움직이는 탱고의 춤 동작은 에로스의 극치를 이룬다. 남성의 어둔 뒷모습과 밝게 빛 속으로 드러난 여성의 얼굴은 전혀 다른 존재가 아니라 서로 길항하고 스며드는 낯설고 거침없는 율동 속에서 하나인 듯 존재하기 시작한다. 경계가 무화되면서도 경계가 극대화되어 있다. 위대한 춤은 본능에 충실하다. 그 슬픈 이야기가 춤 속에 가득하다.

연민

사람은 본디 선한 존재인가, 악한 존재인가. 생각만으로는 선한 존재이기를 바라겠지만, 실제로는 많은 이가 후자를 믿을 것이다. 역사가 아니더라도 삶의 매 순간들은 인간의 악한 면모를 수없이 실감케 한다. 이기적 욕망은 매우 중요한 생존의 조건이다. 본능이라고까지 할 수 있다. 그러나 나는 그런 믿음을 배반하듯이 하나를 더 추가하게 되었다. 사람은 본디 연민의 존재라는 것을.

대부분의 사람이 이 연민에 대해서 정확히 알고 있지 못하다. 사전적 의미처럼 타인을 가련하게 여기는 감정 정도로 여기고 만다. 연민은 타인을 불쌍하고 가련하게 여기는 다른 유의어들, 가령 측은지심과는 다른 말이다. 한 마디로 연민은 '자기애(自己愛)'다. 타인과 자기를 동일시하면서 느껴지는 자기 충족적 언어다.

연민의 영어 단어는 'Compassion'이다. 고통을 의미하는 'Passion'에 '함께'라는 뜻의 접두사 'Com'이 결합된 말이다. 라틴어 어원은 '콤파시오(compassio)'라고 한다. 함께 고통을 느끼기. 영어 'Passion'의 라틴어 어원은 '파시오(passio)'다. 크루키아멘툼, 솔리키투도, 토르시오, 돌로르, 아플릭타티오, 스트릭투라 등 고통에 해당하는 라틴어는 수도 없이 많지만 파시오는 그리스도의 수난을 의미하는 종교적 배경을 갖고 있다. 그리스도는 인간의 죄를 대신해서 수난을 받았기 때문에 파시오라는 고통은 이미 함께 아파한다는 의미를 포함하고 있는 셈이다. 라틴어 접두사 코므(com)가 더해져서 일반적인 고통의 의미와 달리 함께 고통을 느끼는 감정을 강조하고 있다.

함께 고통을 느끼는 것이 연민이다. 그렇지만 우리는 그리스도가 아니다. 그저 평범한 이기적인 인간일 뿐이다. 그런데도 왜 연민을 느끼는 것일까. 연민은 본능이기 때문이다. 이기심처럼 생존하기 위해 필요한 본능적 감정이기 때문이다. 인간은 나약한 존재다. 그래서 인간은 사회를 이룰 수밖에 없었다. 외부 환경으로부터 생존하기 위해서 인간은 서로 모여서 살아야 했다. 집단과 공동체, 한 사회가 존속한다는 것은 말 그대로 유지된다는 의미다. 어떻게 유지할 수 있을까. 당연하게도 구성원들이 존재해야 한다. 그래야 집단이고 공동체고 사회고 이룰 수 있는 것이다. 정족수를 채우지 않으면 뿔뿔이 흩어질 뿐이다. 굶주리거나 병들고 상처를 입어 죽어가는 구성원들을 내버려둔다면 결국 인간은 홀로 남게 될 것이다. 그러니 타인이 처한 고통에 관심을 기울여야 한다.

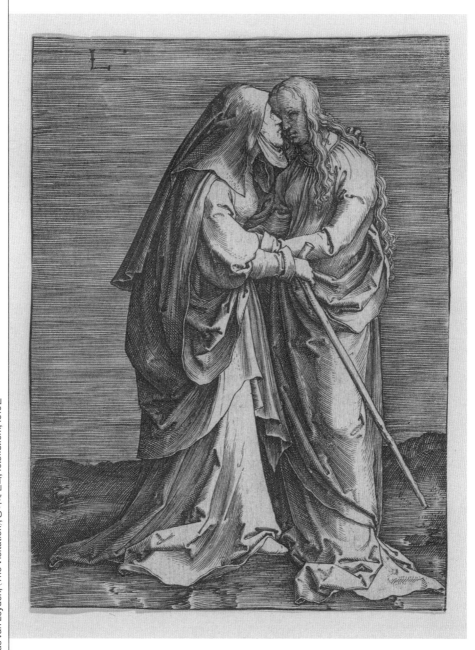

연민은 인간의 본능 중 하나다. 모여서 함께 도우며 살아가야 하기 때문에 인간은 타인의 고통을 외면하지 않는 본능을 갖게 되었다. 만약 자신이 어려움에 처했을 때 그 누군가가 도와주지 않는다면 어떻게 될까. 연민이란 고통받는 타인과 자신을 동일시하면서 자신이 타인과 같은 고통에 처했을 때 그 누군가의 도움을 간절히 필요로 하는 상황을 스스로 참여해 해결하려는 감정이다.

그런데 연민에 해당하는 말이 또 있다. '콤미세라티오(commiseratio)'. 스피노자는 "연민(commiseratio)이란 자신과 비슷하다고 우리가 상상하는 타인에게 일어난 해악의 관념을 동반하는 슬픔이다"라고 했다. 왜 스피노자(Baruch de Spinoza)는 해악의 관념을 동반하는 슬픔이라고 했을까. 그 해악의 관념이란 타인에게 일어난 것이다. 누구와 그 무엇에 대한 해악인가. 타인은 고통받고 있는 사람이다. 어려움에 처해 있다. 결코 자신에게 일어나서는 안 되는 위기를 타인은 고스란히 맞이하고 있다. 그러니까 콤미세라티오는 자신에게 타인의 고통이 반복되지 않기를 바라는 슬픔이면서 동시에 타인의 고통을 부정하는 슬픔이다. 이러한 연민은 타인의 고통을 함께할 수 있을까. 아마도 그 고통은 부정적인 관념을 거느린 동정심으로 끝날 것이다. 자칫 그러한 감정에 사로잡혀서 타인과 함께하게 된다면 자신은 타인과 다르지 않게 어떤 위험에 빠지게 될 것이다. 결말이 그다지 좋지 않은 경우다. 콤미세라티오의 어원은 '콤미세로르(commiseror)'이고, '미세로르(miseror)'는 '동정하다'라는 뜻을 가진 말이다. 그 어원인 '미세르(miser)'는 '불쌍한, 불행한, 앓고 있는' 등의 의미를 가진 형용사다. 콤미세라티오는 연민보다는 단순하게 슬픔을 동정하는 정도의 말로 이해할 수 있을 듯하다.

당신의 연민은 어느 쪽인가. 콤파시오인가. 아니면 콤미세로르인가.

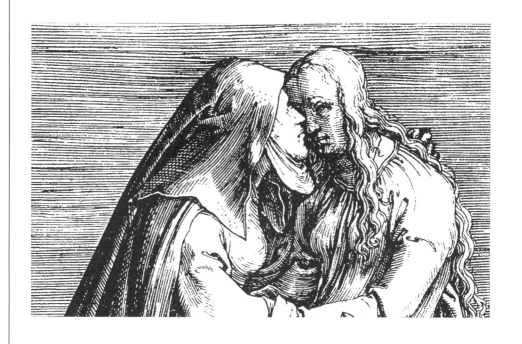

'없음'의 풍경들

[**오은**] 시인. 이따금 쓰지만 항상 쓴다고 생각한다. 항상 살지만 이따금 살아 있다고 느낀다.

없다는 것은 무엇인가. 그것은 존재하지 않음을 뜻하는 것이기도 하지만, 넉넉하지 못하거나 많지 않음을 뜻하기도 한다. 이는 우리가 '있음'을 단수로 생각하지 않는 데 있다. 어떤 이에게 친구는 한 명으로 족하지만, 많은 이에게 항시 둘러싸여 있어도 외로운 사람도 있으니 말이다.

그러므로 '없음'을 생각한다는 것은 바라는 상태를 수면 위로 길어 올리는 일이기도 하다. 없을 때 우리는 비로소 깨닫는다. 있었던 것을, 있다는 사실만으로도 풍부했던 시간을, 사라지고 난 뒤에야 둘 데 없어진 빈손을.

김덕훈, 〈Cheese burger〉, 종이에 흑연, 52.5×52.5cm, 2020년

Earl of Caithness, 〈Hoarfrost, a Park Scene〉, 알부민 프린트, 23×28.1cm, 1862년

오지은, 〈호들갑〉, 캔버스에 유채, 130.3×162.2cm, 2021년

Carl Schutz, 〈Woman's Shoe〉, 종이에 수채, 흑연, 19.5×22.7cm, 1935/1942년

정수영, 《〈Monday〉 delivery》, 린넨에 아크릴, 50×50cm, 2021년

그림의 떡에 없는 것

다음 날이 건강검진이었다. 공복 상태를 유지해야 하는데, 그날따라 유독 먹고 싶은 게 많았다. 가만있어도 자꾸 생겨났다. 매운 것, 달콤한 것, 부드러운 것, 혀에 착착 감기는 것, 보기만 해도 식욕이 솟아나는 것. 도처에 유혹하는 대상이 있었다. 눈을 질끈 감았다.

먹을 것을 생각하지 않으려고 애쓰면 애쓸수록 그것은 점점 선명해졌다. 냉장고를 열지 않았는데도 그 안에 무엇이 들어 있는지 분명히 알 수 있었다. 그것은 확신이라기보다는 바람이었다. '그림의 떡'이라는 관용구가 문득 떠올랐다. 열렬히 원하지만 결코 가질 수 없는 그것. 그나저나 그림의 떡에 없는 것은 무엇일까? 질감? 온도? 냄새? 색깔?

공복 상태가 길어질수록, 뭔가를 더 간절하게 염원할수록, 나는 그것이 '맛'이라는 확신에 가닿았다. 먹을 것은 있는데 정작 먹을 수는 없는 시간은 철저히 무미건조했다. 그림을 보고도 맛을 상상할 수 없었다. 혀끝에 남아 있을 거라고 철석같이 믿었던 감각이, 어느새 사라지고 없었다. 떡볶이라는 게 존재한다는 것을 모르는 사람처럼, 마치 한 번도 치즈버거를 먹어보지 못한 사람처럼.

그림의 떡, 아니 빵 앞에서 단단히 뜨거운 맛을 보았다.

김덕훈, 〈Cheese burger〉, 종이에 흑연, 52.5×52.5cm, 2020년

공원에 없던 사람

우리는 주로 공원에서 만났다. 입장료가 없어서? 서로가 사는 곳 중간에 공원이 위치해 있어서? 꽃과 나무를 좋아해서? 아니다. 우리는 걷는 사람들이었다. 특히 경사 없는 길을 걷는 것을 좋아했다. 위를 오르거나 아래로 내려가는 것보다 묵묵히 앞으로 나아가는 것을 좋아했다. 서로의 보폭을 살피며 걷는 속도를 조절하는 것도 좋아했다. 산책을 나온 사람들, 그리고 그들의 반려견과 눈인사를 하는 것도 좋아했다. 함께여서 뭐든 좋았다.

봄에 만나기 시작한 우리는 가을까지 공원에서 만났다. 낙엽이 지기 시작할 즈음, 우리는 서로에 대한 어떤 오해로 헤어지게 되었다. 처음 만났던 공원에서 마지막으로 만났다. 찬바람이 어떤 징조처럼 불던 날이었다. 네가 저쪽으로 걸어갈 때, 나는 이쪽으로 발길을 돌렸다. 뒤돌아보았을 때 너는 이미 사라지고 없었다. 사계절을 함께할 수는 없음을 증명하듯 말이다.

겨울이 되고 전국적으로 서리가 내린 날이었다. 한파주의보에 모두들 어느 정도는 얼어붙은 날이었다. 오랜 습관처럼 혼자서 공원에 간 날이었다. 공원은 여느 때처럼 사람을 기다리고 있었다. 나 또한 사람을 기다렸다. 너를 기다렸다. 네가 없는 공간에는 잔뜩 서릿발이 서 있었다. 보이지 않는 날카로운 것에 자꾸 찔려 비틀거렸다. 비틀거리는 수밖에 없었다. 배틀걸음은 이미 전투(battle)를 담고 있는 말이다. 그 전투에서 우리는 둘 다 졌다.

Earl of Caithness, 〈Hoarfrost, a Park Scene〉, 알부민 프린트, 23x28.1cm, 1862년

'없음'의 풍경들

생기 없음

두 사람은 합이 좋았다. 만날 때마다 사방에 보이지 않는 폭죽이 터졌다. "네가 더 야단스러워!" "무슨 소리야. 너의 호들갑은 그야말로 호들갑(甲)이야. 아무도 못 이겨"라고 농담할 때, 그것은 칭찬이 담긴 진담이었다. 그들은 상대의 기운을, 둘이 만났을 때 구현되는 분위기를 좋아했다. 사소한 것에 법석이는 한, 우정은 별 탈 없이 계속될 거라 믿었다.

한 사람이 먼 나라로 장기 출장을 가게 되었을 때, 남은 한 사람은 섭섭했다. 자신과 상의하지 않았다는 게 괘씸하게 느껴지기도 했다. 출국을 앞두고 마지막으로 만났을 때, 피울 수 있는 호들갑은 다 피웠다. 가더라도 절대 잊지 말라며, 돌아오면 가장 먼저 연락하라며 두 손을 마주 잡았다. 어김없이 폭죽이 터졌지만, 그것은 축하의 폭죽이 아니라 축제가 끝났음을 알리는 신호탄이었다.

각자의 삶을 살아야 함을 깨닫는 데는 그리 오랜 시간이 걸리지 않았다. 남은 사람은 가끔 떠난 사람을 떠올리며 입가에 미소를 지었지만, 그 미소는 이내 시무룩한 표정으로 바뀌었다. 그때의 기운이, 분위기가 그리웠다. 생기 없는 날이 이어지고 있었다. 그는 신장개업한 점포 앞에 위치한 바람 인형처럼 춤을 추었다. 이 모습을 나중에 너에게 보여줄 수 있을까. 다시 만나도 예전처럼 왁자지껄할 수 있을까.

바람 인형은 함께인 듯 춤추었지만, 제자리에서 혼자 흔들릴 뿐이라는 사실을 누구보다 잘 알고 있었다.

어지은, 〈호들갑〉, 캔버스에 유채, 130.3×162.2cm, 2021년

발 없는 신발과 신발 없는 발

너는 신발을 사야겠다고 말한다. "좋은 일 있어?"라는 나의 물음에 속으로 답한다. '꼭 좋은 일이 있어야 신발을 사니?' 좋은 일이 있을 때에야 겨우 신발을 살 엄두를 내는 나로서는 네 표정이 이상하게 느껴진다. 곧 신발을 살 텐데 어찌 저렇게 평온한 표정을 지을 수 있지? 설레고 기뻐야 마땅한 일 아닌가, 신발을 사는 일은.

너는 신발을 사러 갔지만 빈손으로 돌아올 수밖에 없었다. 마음에 드는 신발이 없었던 것은 아니었다. 신발이 너무 커서 작은 사이즈를 요청했지만, 재고가 없다는 냉정한 답변만 돌아왔다. 발이 5mm만 더 길었다면 신을 수 있었을까. 터벅터벅 매장 밖으로 걸어 나올 때, 신발은 '발 없는 신발'의 상태로 있었다. 거리를 걸어 보고도, 계단을 오르내리고도 싶었다. 진열대에 있던 다른 신발들은 모두 주인을 찾아 떠난 참이었다.

그 시간, 나도 새 신발을 갖고 싶었다. 설레고 기뻐하고 싶었다. 좋은 일이 있어야 신발을 사는 게 아니라, 신발을 사는 게 좋은 일일지도 모르겠다고 처음으로 생각했다. 샤워를 하고 몸을 닦다가 물방울이 송골송골 맺혀 있는 맨발을 내려다보았다. '신발 없는 발'이었다. 네가 사려던 신발이 내 발에는 꼭 맞을 것 같다는 생각을 밤새 지울 수가 없었다.

Carl Schutz, 〈Woman's Shoe〉, 종이에 수채, 흑연, 19.5×22.7cm, 1935/1942년

월요일에는 설렘이 없다

토요일에 물건 주문을 하는 사람이 늘었다고 한다. 배송지는 집이 아닌 회사다. 월요일에 회사에 가야 할 이유를 자발적으로 만드는 것이다. K도 예외는 아니었다. 처음에는 여느 직장인처럼 일요일 밤에 우울해졌는데 일요일 오후로, 토요일 밤으로 그 시간이 점점 앞당겨졌다. 월요일 오전의 한결같은 교통체증과 지난한 업무 회의 때문은 아니었다. 쉬는 몸이 다시 일하는 몸이 되는 것은 생각보다 쉽지 않았다.

그때부터였을 것이다. 토요일에는 한 주 동안 봐두었던 물건을 주문했다. 처음에는 한 가지였지만 시간이 갈수록 그 개수가 늘어났다. 역치가 커지는 것처럼, 한 가지 물건으로는 도통 성에 차지 않았던 것이다. 다가올 계절에 입을 옷도, 읽으려고 점찍어두었던 책도, 독특한 디자인의 텀블러도 구입했다. 월요일 출근길의 교통체증은 여전했지만, 오전 중에 도착할 택배 상자를 생각하면 버틸 만했다.

언젠가부터 책상 위에 택배 상자가 쌓이기 시작했다. 포장을 뜯고 주문한 물건을 확인한 뒤 기뻐해야 하는데, 선뜻 열 마음이 들지 않았다. 연이은 회의 때문에? 무엇을 시켰는지 알아서? 아니었다. 그저 카페인의 힘으로 잠을 물리치고 밀린 일을 해결하고 싶었다. 월요일에 안락함은 배달되지 않았다. 송장 번호가 빽빽이 적힌 택배 상자도 설렘을 가져다주지는 못했다.

정수영, 〈〈Monday〉 delivery〉, 린넨에 아크릴, 50×50cm, 2021년

거짓말,
거짓말,
거짓말

[**한인선**] 사람들을 만나 각자의 이야기를 듣는 일을 합니다. 여러 가지 글을 씁니다.

오늘 거짓말을 했다. 실은 어제도 했고, 아마 내일도 할 것이다. 사람은 일생을 살면서 몇 개의 거짓말을 하게 되는 걸까.

여기 달콤한 거짓말이 있다. 초콜릿처럼 하나씩 꺼내어 입에 넣고 천천히, 아주 조금씩 녹이고 싶은 달콤한 거짓말들. 오래 품고 싶은 달달함, 그것은 쓰디쓴 진실보다 낫지 않을까? 아주 쓴 진실과 아주 달콤한 거짓말이 놓여 있다면, 우린 무엇을 집어 들까?

거짓말은 꼬리에 꼬리를 물며 이어지다가, 어느 순간 꼬리를 자르고 도망가는 도마뱀처럼 잽싸다. 눈덩이처럼 불어나기 십상이지만, 그 눈덩이를 파헤쳐보면 아무것도 없다. 그런데도 왜, 우린 거짓말을 하는가. 왜, 우린 거짓말을 믿는가.

어떤 거짓말은 진실보다 삶을 가능하게 한다. 어떤 거짓말은 진실보다 더 진실에 가깝다. 때론 뻔한 거짓말이, 유일한 진심일 때도 있다. 거짓말을 믿고 싶어서, 아니 그 유일한 진심을 믿고 싶어서, 나도 지금부터 거짓말을 시작한다.

눈물과 미소

"존경하는 재판장님, 여기 이 가련한 여인을 보십시오. 존스 부인은 지난주에 보석을 훔쳤다는 혐의를 받아 여기 이 자리에 앉아 있습니다. 그러나 존스 부인은 보석을 훔친 게 아니라 잠시 만져본 것뿐이었어요. 게다가 존스 부인에겐, 엄마만을 기다리며 굶고 있는 어린아이가 다섯 명이나 있습니다. 바느질감을 얻으러 갔던 집에서 빛나는 보석 브로치를 본 순간 존스 부인이 품은 마음은, 그저 보석이 아름다워서 갖고 싶다는 욕망이 아니었어요. 저거면 우리 아이들이 한 달은 밥을 양껏 먹을 수 있을 텐데, 한 달은… 바짝 말라가는 굶주린 아이들을 둔 어미의 심정을 제가 온전히 안다고 할 순 없지만…."

잠시 말을 멈추고 눈물을 닦는 변호인. 법정을 가득 메운 사람들은 한 편의 연극을 관람하듯 숨을 죽인다. 객석에서는 간혹 탄식이 터져 나오거나 훌쩍이는 소리가 새어 나온다. 그때 재판관이 손을 든다.

"잠깐만요, 변호인. 피고인의 이름은 존스 부인이 아니라 메리 아서인데요."

"아… 죄송합니다, 재판장님. 제가 사건 번호를 착각했습니다. 다시 하겠습니다. 크흠. 존경하는 재판장님, 여기 앉아 있는 가련한 여인, 메리 아서는 엊그제…."

눈물과 미소, 어느 쪽이 거짓인지는 알 수 없다. 중요한 건 어느 쪽을 믿느냐다. 믿게끔 만들 수 있느냐다. 어느 쪽을 믿고 싶은가, 그것이 곧 진실이다. 그러므로 진실은 곧 거짓의 시작이다.

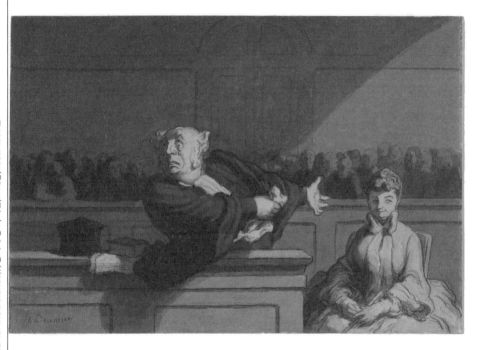

Honoré Daumier, 〈Le Défenseur〈Counsel for the Defense〉〉, 종이에 잉크, 목탄, 크레용, 1862/1865년

거짓말, 거짓말, 거짓말

K의 완벽한 하루

K는 늦지 않게, 올 여름 트렌드인 A 브랜드의 샌들을 주문했다. 남들이 죄다 주문하는 흔한 모델은 탈피하되 A브랜드의 특징은 한눈에 갖춘 모델을 찾느라 인터넷을 몇 시간이나 뒤졌다. 택배 상자를 받아서 풀어보는 장면부터 전부 사진으로 찍어두었다. 몇 백 장을 찍었지만 이 중에 건질 만한 건 한두 장이다. K는 샌들을 돋보이게 하기 위해 발목이 드러나는 청바지를 입고, 아는 사람은 다 안다는 B 브랜드의 숄을 걸쳤다. 작년에 산 커다란 밀짚모자는 아직 쓸 만한 것 같다. K는 밀짚모자를 뒤로 조금 젖혀 무심하게 얹은 듯한 느낌을 냈다. 세 달 전부터 기르기 시작한 콧수염과 밀짚모자가 꽤 잘 어우러져 아주 만족스럽다. 끝으로 챙길 건, 요즘 반응이 뜨거운 스페인산 레드 와인. 가볍게 한 손에 쥐고 피크닉을 떠난다. 자유롭고 싱그럽게, 훌쩍 모험을 떠난다는 느낌으로.

찰칵. 찰칵. 찰, 칵카카카카카. 미리 설정해둔 대로 연속으로 여러 장의 사진이 찍힌다. 됐나? 됐다. K는 신중하게 사진을 골라내고, 지난한 편집 과정을 거쳐, 드디어 SNS에 사진을 업로드했다. 사진 아래엔 짤막하게 글을 붙인다. '완벽한 하루.' 기분 좋게 반응을 기다리며, K는 샌들과 숄을 훌훌 벗어 던지고 재빨리 편안한 잠옷으로 갈아입는다. 마시지도 못하는 와인은 장식장에 사뿐히 올려둔다. K의 완벽한 하루. 사진 속 K는 텅 빈 눈으로 저 멀리 응시한다. 정말 푸른 들판이 그곳에 있기라도 한 것처럼. 사진 속 K는 멋져 보인다. 정말 피가 돌고 살이 찬 것처럼, 정말 한 사람인 것처럼.

José Guadalupe Posada, 〈Calavera of Francisco Madero〉, 종이에 에칭, 29.7×13.2cm, 1944년

거짓말, 거짓말, 거짓말

첫 거짓말

나는 너를 너무 사랑해. 영원히 네 옆에 있을 거야, 아가. 그러니 아무런 걱정도 하지 말렴. 우린 모두 아주 오랫동안 널 기다려왔어. 세상은 눈부신 모습으로 널 반겨줄 거란다. 그러니 울지 않아도 된단다. 사랑하는 우리 아가, 영원히 널 지켜줄게. 사랑해.

지켜지지 못할 말들은 결국 거짓말로 남을 것이다. 그렇게 거짓말 속에서 태어난 아기는, 눈을 동그랗게 뜬 채 엄마를 뚫어져라 바라본다. 처음 만난 세상을 빤히 쳐다본다. 다 알고 있다는 듯 엄마의 거짓말을 얌전히 듣는다. 그러다 오물거리는 입으로 맨 처음 배운 거짓말을 흉내내본다. 사-랑. 그렇게 첫 옹알이를 시작한다.

아기는 거짓말 속에서 태어나 거짓말로 자라나, 어린이가 되고 청년이 되고 노인이 된다. 그렇게 자라면서 수도 없이 사랑을 할 것이고, 그러니까 그만큼 수도 없이 거짓말을 할 것이다. 그리고 언젠가는 알게 되겠지. 아주 오랫동안 그 거짓말을 믿어왔다는 걸. 사랑을 얻고 사랑을 잃고 사랑을 깨달아가며, 처음 배운 그 거짓말의 자세로 열심히 살아왔다는 걸. 그래서 또 언젠가는 누군가에게, 그 거짓말을 진심을 다해 전해주게 되리라는 걸.

유예림, 〈세쌍둥이 중 첫 번째로 태어난 라우라 베드거와 베드거 부인〉, 판넬에 유채, 40.9×31.8cm, 2019년

거짓말, 거짓말, 거짓말

진실 게임

붉은 커튼이 둘러진 은밀한 다이닝 룸, 손님들이 차례로 자리에 앉는다. 붉은 테이블보가 덮인 테이블 위에는 갖가지 찻잔과 주전자가 뒤섞여 있다.

"자, 진실 게임을 시작할게요."

호스트가 선언하자 손님들은 동의의 표시로 찻잔을 들어올린다.

"이 붉은 빛깔의 차는 특이하게도, 거짓을 말하는 사람이 입에 대면 순식간에 색이 변하고 아주 독특한 매운 향을 뿜어내죠. 바로 이 차가, 우리의 이야기가 진실인지 거짓인지 밝혀줄 겁니다. 자, 그럼 끝에서부터 돌아가면서 한 사람씩 진실을 말해볼까요. 혹은, 거짓을 말이죠."

새빨간 조명이 얼굴을 붉게 비춰서, 손님들의 표정은 붉게 뭉개진다. 눈, 코, 입이 모두 흐릿하게 지워져간다. 진실. 진실. 진실. 혹은 표정을 지우고 차가운 심장으로 담담하게 얘기하는 거짓. 한동안 찻잔은 붉게 일렁이며 테이블을 돈다. 이제 내 차례다. 찻잔을 쥐는 손이 살짝 떨린다. 정말이지 나는 진실만을 얘기할 건데, 그랬는데. 매운 향이 번지는 것 같아 입술을 꽉 문다. 붉은 얼굴들이, 거짓말이라곤 전혀 모르는 것 같은 붉은 표정으로 이쪽을 돌아본다. 게임은 계속된다. 진실도 거짓도 붉게 요동친다.

송승은, 〈다이닝 룸〉, 캔버스에 유채, 53×45.5cm, 2020년

거짓말, 거짓말, 거짓말

문은 문이 아니다

건물 안으로 안내하는 것 같은 이 계단은, 입구이지만 입구가 아니다. 계단을 타고 올라가면 밖으로 나가는 출구다. 이 공간은 지하인지 지상인지 알 수 없고, 천장은 천장이면서 동시에 바닥이기도 하다. 이곳은 햇빛이 통과되어 들어오지만 한편으로는 온통 그늘져 있다. 여기는 어디일까? 실내인지 실외인지조차 헷갈린다.

이 건물은 거짓말과 닮았다. 문이 문이 아니듯, 입구가 입구가 아니듯, 거짓말은 거짓말이 아닐 때가 많다. 첫 번째 거짓말에서 빠져나가고 싶어서 문을 열었을 때 맞닥뜨린 건 진실이 아니라 두 번째 거짓말이었다. 두 번째 거짓말에서 세 번째 거짓말로 넘어가는 순간 깨달은 건 두 번째 거짓말이 진실이었다는 것이다. 거짓말이란 결국 알 수 없는 공간, 뒤틀린 시간 속에서 지어진 집, 그곳에서 우리는 빠져나갈 수도 도망칠 수도 없다.

이 이상한 건물을 이해할 수 있는 유일한 방법은, 입구를 입구라고 믿고 천장을 천장이라고 믿는 것뿐이다. 거짓말을 이해할 수 있는 유일한 방법도, 결국엔 거짓말을 믿어버리는 것뿐이다. 믿고 난 후에야 비로소 문은 문이 되고, 그 문을 밀면 밖으로 나갈 수 있게 된다.

그에게서 빠져나가기 위해, 나는 결국 그를 완전히 믿기로 했다.

조효리, 〈Sturges House〉, 캔버스에 유채, 130.3×130.3cm, 2015년

거짓말, 거짓말, 거짓말

밤에 읊조리는 속삭임

[**유지우**] 그림을 쓰는 사람.

밤은 어둡고도 내밀하다.
빛을 잠식한 검은 어둠은 사물의 깊숙한 곳을 부드럽게 파고든다.
그렇게 밤은 낮의 시간보다 좀 더 많은 이야기를 하게 만든다.

지나간 날에 대해,
두려움과 후회에 대해,
시도와 절망에 대해서도.

밤에 읊조리듯 써 내려간 다섯 가지 작품을 보며 이야기를 지었다.

송수민, 〈자국_pink〉, 캔버스에 아크릴, 30×30cm, 2020년

박광수, 〈숲에서 사라진 5〉, 종이에 잉크, 42×29.7cm , 2015년

Odilon Redon, 〈The Book of Light〉, 종이에 목탄, 52.2×37.5cm, 1893년

김겨울, 〈The outermost ugliness〉, 캔버스에 유채, 48×21cm, 2020년

Edouard Vuillard, 〈Head of a Bearded Man〉, 종이에 콩테, 14.2×12cm, 1889년

불꽃-되새김질

그는 유달리 밤하늘의 불꽃을 동경했다. 망망한 검은 밤을 밝히는 모습은 화려한 무늬를 그리는 수놓는 자수 같기도, 설레는 출발을 알리는 신호탄 같기도 했다. 한순간 무지막지하게 화려했다가 알알이 무너져 내리는 모습은 제법 아련해서, 스러져가는 자신의 청춘을 슬며시 대입해보기도 했다. 한곳을 바라보며 일제히 내뱉는 사람들의 탄성도 좋았다.

집에 돌아온 그는 불꽃을 그리겠노라 마음먹고 캔버스에 형태를 그려 넣었다. 일순간 그것은 그가 본 것보다 훨씬 초라한 형태로 눈에 비쳤다. 당찬 포부와 멋들어진 상상에 비해 현실은 늘 초라했다. 자신이 본 화려한 불꽃이 아닌, 그저 캔버스 위에 흩뿌려진 사소한 물감의 흔적 같았다. 좋아하는 대상을 직접 그린 후에야 비로소 자신의 한계를 실감할 수 있었다.

그러다 이내 알게 되었다. 그것이 바로 그림의 필연성이자 아름다움이란 것을. 살아가는 순간 마음을 깊게 짓누르고 지나간 흔적을 애써 되새기는 행위가 바로 그리기란 것을. 스무 명이 한 개의 불꽃을 바라보며 그려낸 스무 개의 불꽃 그림은 스무 개의 각기 다른 흔적과 절망과 되새김질을 내포하고 있다는 것을.

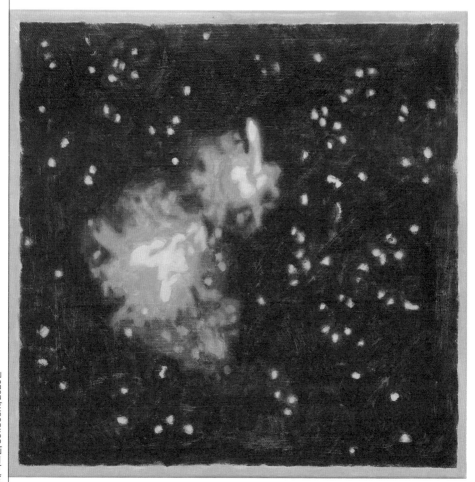

송수민, 〈자국_pink〉, 캔버스에 아크릴, 30×30cm, 2020년

밤에 읊조리는 속삭임

밤의 숲

검은색 나무가 빽빽이 들어선 어두운 숲. 검은 숲 안으로 걸어 들어가는 한 사람의 작은 뒷모습이 보인다. 그림은 하나로 이어진 연속적인 숲처럼 보이지만 자세히 살펴보면 여러 개의 화면으로 분할되어 있다. 이 불연속성을 깨뜨리는 것은 숲을 헤치고 걸어 나오는 한 남자다. 화면 가운데서 유유히 걸어 나오는 그는 아래의 작은 남자와 같은 존재일까, 먼저 걸어 들어간 타인에 불과한 것일까.

우리는 삶을 살아가며 수많은 미지의 세계를 경험한다. 무언가를 새로 배우거나, 타인을 마주하며 알아가는 과정, 익숙한 공간을 훌쩍 떠나 경험하는 긴 여행이 이와 같을 것이다. 그것은 한 치 앞을 담보할 수 없는 깜깜한 숲을 향해 걸어가는 사람과도 같다. 우리는 미처 인지하지 못했던 어떤 사실을 알고 감각하며 개인이란 좁은 세계를 숲의 면적만큼 확장시킨다.

거대하고도 압도적인 숲에 비해 한없이 작은 존재로 걸어 들어가는 우리는 숲을 통과하며 전보다 큰 존재로 걸어 나온다. 그때 우리는 이전의 나와 같은 사람이라 말할 수 있을까? 두렵고도 나약한 뒷모습을 가진 과거의 자신과 좀 더 큰 어깨와 형형한 눈빛을 지닌 존재를 같다고 말할 수 있을까. 밤을, 어둠을 밝히며 유유히 걸어 나오는 그는 출발점에서 발걸음을 내딛는 이와 마땅히 다른 존재로 명명할 수 있을 것이다.

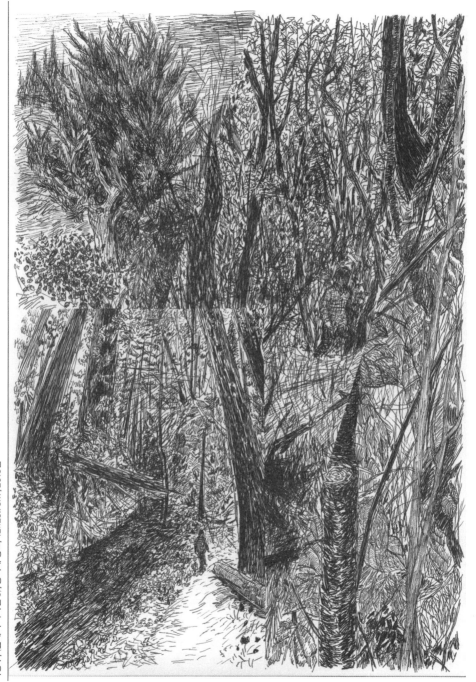

박평수, 〈숲에서 사라진 5〉, 종이에 잉크, 42×29.7cm, 2015년

밤에 읊조리는 속삭임

담담한 눈빛과 단호한 입술

조용히 밤이 오고 있었다. 밤은 고요한 안개처럼 세상의 모든 존재를 제 품 안에 끌어안으며 사물을 흐릿하게 바꿔놓았다. 칠흑 같은 어둠 속에서 책을 읽고 있는 한 여자가 있다. 정확히 말하면 그녀는 책을 보는게 아닌, 그저 가만히 들고 있을 뿐이다. 책은 마치 등불처럼, 담담한 눈빛과 꾹 다문 입술의 형상을 은은히 드러낸다.

때로 한 치 앞을 가늠할 수 없어, 손에 잡히는 대로 무언가를 읽은 적이 있다. 주변인의 말은 귓가 주변을 둥둥 맴돌 뿐이고, 자신에게서 답을 찾기는 내가 너무 빈약할 때, 시험문제의 답을 찾는 사람처럼 책을 읽었다. 글은 아무 힘이 없는 것처럼 보였으나 오랜 시간 동안 켜켜이 쌓이는 먼지처럼 내 안에 무언가를 쌓아 올렸다. 텍스트는 내밀하게 스며 들어와 이내 무의식적으로 내뱉는 말이 되었고, 생각이 되었고, 궁극적으로 내가 내리는 판단이 되었다.

누군가 책을 읽는 행위가 너에게 무슨 득이 되었냐고 묻는다면 나는 그저 웅얼거리며 대답을 망설일 것이다. 오랜 시간 고민한다 해도 명쾌한 답을 낼 자신이 없다. 그러나 이것만은 정확히 알고 있다. 시간이란 막막함을 글과 함께 견디며, 나는 조금 더 담담한 눈빛과 단호한 입술을 지닌 사람이 되었다는 것을. 앞이 가늠되지 않는 깜깜한 어둠 앞에 단단한 표정으로 조용히 불을 밝히는 그림 속 사람처럼 말이다.

Odilon Redon, 〈The Book of Light〉, 종이에 목탄, 52.2×37.5cm, 1893년

겨울밤에 그리는 못생긴 그림

마구잡이로 붓을 잡는다. 죽 선을 긋는다. 계획도 방향도 목적도 없는 채로. 목적 없이 그려진 선은 갈피를 잡지 못하고 이리저리 휘날린다. 마르지 않은 유화의 기름은 잿빛으로 뿌옇기만 하다. 어울리지 않는 색들은 한데 모여서 종잡을 수 없는 색을 만들어낸다. 그림이랍시고 그렸는데 못생긴 그림이다.

그리고 보니 어두운 밤 창밖에 내리는 눈 같기도 하고 망연히 거리를 내다보는 노인의 어깨 같기도 하다. 그렇게 생각하니 퍽 낭만적인 그림 같다. 못생길 거면 완전히 못생기든지, 괜한 미련에 나름 쓸 만한 구석을 찾아본다.

화가로 살기로 결심한 순간이 있었다. 그 결심 뒤에 따라온 것은 모든 그림이, 붓질이 완벽해야 한다는 강박이었다. 잘하고 싶은 마음, 기대에 부응하고 싶은 어린 마음 같은 것. 그림이란건 참 오묘해서 그런 마음이 생길수록 금방 느끼해지곤 했다. 한껏 잘 보이고 싶어 멋부리고는 괜시리 쭈뼛대며 눈치 보는 스무 살처럼.

요즘의 나는 그 마음을 자꾸만 배신하고 싶다. 차라리 아예 못생긴 그림을 그리는 화가가 되고 싶다. 못생긴 그림을 아무렇지 않게 그려놓고 참 잘 그렸다고 뻔뻔하게 말하는 사람이 되고 싶다. 겨울밤에 가볍게 흩날리는 눈송이처럼 산뜻한 마음으로 그리고 싶다.

김겨울, 〈The outermost ugliness〉, 캔버스에 유채, 48×21cm, 2020년

밤에 읊조리는 속삭임

H에게

잘 지내니. 떠나온 이곳은 네가 있는 그곳보다 바람이 많이 분다. 바람을 참 싫어하는 나는 매일같이 불어오는 이 바람이 그다지 달갑지 않지만 어쩌겠니. 떠나려고 결심한건 나 자신이니 받아들일 수밖에.

네가 보내준 그림은 무사히 잘 도착했다. 그새 실력이 좀 늘었구나. 내 모습이 네 눈에 이렇게 보인다니 신기하기도 하고 타인을 보는 듯 기분이 좀 이상하기도 했다. 45도로 고개를 숙이고 쳐다보는 내 습관을 넌 이미 파악했더구나.

하루하루는 항상 정신없이 지나가지만 작은 틈이 날 때면 너의 얼굴을 떠올리곤 한다. 너는 마지막까지 떠나겠다는 나의 결심을 주저하게 만든 단 하나의 이유였어. 그렇게 널 생각하고 나면 자주 공허해지고 말아. 시간이 많이 흘러 나는 늙은 얼굴을 하고 너의 젊은 얼굴을 떠올리겠구나, 하고.

무언가를 새롭게 시작하고 싶은 마음으로 떠나 왔는데, 나는 아마 오래도록 멈춰있을 것 같다. 가장 중요한 준비물을 집에 놓고 되돌릴 수 없는 버스를 탄 어린아이처럼, 깜깜한 밤 손을 더듬거리며 겨우 한 치 앞을 파악하는 노인처럼, 크게 잃었으나 정확히 뭘 잃었는지 모르는 망연한 표정을 하고선 남은 생을 살아가겠지. 넌 냉정하게 떠나는 뒷모습으로 날 기억하겠지만, 나는 자주 그 모습으로 널 떠올리곤 해. 45도로 비스듬히 고개를 숙이고 멍하니 허공을 응시하면서 말이다.

벌써 해가 저물어간다. 사위가 온통 적막한 흑백이야. 우뚝 서 있는 내 뒤로 바람이 계속 분다. 부디 네가 있는 그곳은 떠나 온 그대로 제자리이길. 어리석은 내가 하염없이 그리워할 수 있도록.

Edouard Vuillard, 〈Head of a Bearded Man〉, 종이에 콩테, 14.2×12cm, 1889년

사라지는 점에서
드러나는

[**최리아**] 그림을 그린다. 멜론 알레르기가 있지만 멜론을 좋아한다. 춥지만 눈이 오는 것도 좋고.

풍경이 있다. 풍경이 담긴 그림이 여기 있다. 그 그림을 본다. 소실점으로
사라지고 있는 세계를 본다. 소실점은 물체와 풍경이 사라지는 점이며, 동시에
무한해지는 곳이다. 보일듯이 보이지 않는 점 뒤로 끝없는 숲이 계속된다.
그곳은 가끔 희미해지고, 그을렸으며, 멀어진다.

그렇게 그림을 본다는 것은 보이지 않는 것을 보여준다. 그것은 확신이 아니라
의심에 가깝다. 그것은 비스듬히 넘어지거나 혹은 누워버린 것에 가깝다.
그것은 무한원점처럼 평행한 두 선이 무한히 먼 곳에서 비로소 닿을 수 있는,
이상한 약속과도 같다.

Alfred Stieglitz, 〈Equivalent〉, 젤라틴 실버 프린트, 11.9×9.3cm, 1926년

Eugene Boudin, 〈Clouds over the sea〉, 종이에 파스텔, 11.5×16cm, 1860/1865년

Claude Monet, 〈The houses of Parliament, Sunset〉, 캔버스에 유채, 81.3×92.5cm, 1903년

Ralph Albert Blakelock, 〈Moon light〉, 캔버스에 유채, 68.7×94.1cm, 1886/1895년

Claude Monet, 〈Morning haze〉, 캔버스에 유채, 74×92.5cm, 1888년

가시광선의 농담

빛은 투명하다. 빛은 명백하다. 유리잔에 닿은, 창문 틈을 비추는, 나뭇가지와 걸어가는 행인의 머리 위에 떨어지는 빛은 솔직하다. 모든 것을 낱낱이 보여주는 동시에 거두어들이는 힘. 태양은 우리에게서 가장 멀고 밝은 광원이다. 그것들이 수면에 닿으며 구름을 만든다. 수면의 떨림을 닮은 구름은 다시 태양 주의를 감싼다. 빛의 구멍 안으로 구름들이 점차 모여든다. 이것들은 비가 되어 다시 지상에 떨어질 것이다. 스며들 것이다.

사진가 알프레드 스티글리츠(Alfred Stieglitz)는 후기에 구름 사진을 많이 찍었다. 제목은 '동등한'을 뜻하는 'equivalent'다. 사실주의 사진의 창시자로 불리기도 하는 그가, 구름을 찍으며 보여주고 싶었던 것은 무엇이었을까. 하늘을 유유히 지나가는 구름들은 순간적이다. 그리고 이것들은 매번 반복된다. 그러나 모두 다른 모양을 하고 있다. 감정은 순간적이다. 그리고 이것들은 매번 반복된다. 그러나 저마다 다른 기억들을 호출한다. 조급함 없이 흘러가는 구름을 바라보고 있으면, 가장 순간적인 것이 가장 영원과 닮아 있다. 시간이 늘어지지만, 어디에도 시간은 보이지 않는다. 저 구름 속 모여 있을 수많은 물방울도, 역시 보이지 않는다. 방금 내게서 어떤 얕은 파동이 일어났지만, 여전히 보이지 않는다. 구름이 흘러가고 있다.

결국 우리는 본다는 명백함 속에서도, 여전히 알지 못하는 것들을 고백하게 된다. 그렇게 이따금씩 '본다는 것'은 무엇인지 까마득해질 때가 있다. 알 수 없는 곳에서 가장 빠르게 도착하는 농담처럼. 우리는 보이지 않는 것들을 문득 꺼내 보고 싶다고 느낀다. 아까부터 깜빡이는 전등이 꺼졌다. 금세 방이 어두워진다. 천장의 전등을 간다.

Alfred Stieglitz, 〈Equivalent〉, 젤라틴 실버 프린트, 11.9×9.3cm, 1926년

사라지는 점에서 드러나는

구름의 침입

기울어진다. 나는 가끔 포지타노(Positano)를 생각하며 기울어진다. 턱을 괴며 흐린 창밖을 바라보는 시선이 조금씩 비스듬해진다.

먹구름이 잔뜩 낀 날이었다. 버스가 해변으로 난 좁은 길을 휘청거리며 간신히 지나가고 있었다. 가파른 절벽에서 내려다 보이는 바다는 수상했다. 바다는 좀처럼 하늘과 분간이 가지 않았다. 수면은 하늘의 먹색을 그대로 반사시켰고, 이따금씩 부서지는 파도가 희미한 빛을 내며 간신히 수평선을 기억할 뿐이었다. 처음으로 세계의 끝이 희미해지고 있었다. 그 빛은 너무 희미해서 오래된 흑백사진 같았다. 그날 하늘은 분명 기울어지고 있었다. 바다는 저항하지 않았다. 둘은 서로 엉키면서 서로의 테두리를 지우고 있었다. 그것은 너무도 명료하고, 단순했다. 완벽한 평면처럼. 그림 밖으로 나가길 거부하는 완강한 이미지처럼.

외젠 부댕(Eugene Boudin) 역시 그런 순간을 느꼈을 것이다. 하늘이 범람하고 바다가 일렁이길 멈춘 순간을. 경계는 더 이상 무의미해졌을 것이다. 모든 것이 비스듬히 무너지며 자신이길 그만두었으므로. 구름만이 그 자리를 아슬아슬하게 버티고 있을 뿐이었다. 마치 캔버스의 모서리처럼. 간신히 돌아온 현재처럼. 그것이 아직 남아 있는 이곳이 현실이란 사실을 비스듬히 알려줄 뿐이었다. 수상한 날. 세계의 끝이 휘어지고 있다. 경계는 더 이상 무의미해진다. 그것을 아름답다고 하긴 모자라다. 그것을 두렵다고 하긴 넘친다.

Eugene Boudin, 〈Clouds over the sea〉, 종이에 파스텔, 11.5×16cm, 1860/1865년

사라지는 점에서 드러나는

함께 부서지는 것

스물다섯 번의 건초더미, 열다섯 번의 포플러, 열아홉 번의 국회의사당, 서른 번의 루앵 성당. 그리고 삼백 번의 수련. 이것은 모네가 그린 연작들의 숫자이다. 그러나 이것은 단순히 캔버스의 개수를 의미하지 않는다. 단순한 반복을 뜻하지 않는다. 그 것은 스물다섯 번의 마주침, 열다섯 번의 만남, 열아홉 번의 의심, 서른 번의 무너짐, 300번의 사라짐을 말한다.

　모네는 매번 달라지는 사물들을 보았다. 무수히 변화하는 풍경들을 관찰했다. 그것은 기이했을 것이다. 자신 앞에 놓인 '그것'을 보는 일은 인식을 넘어서야 한다. 인식의 안식이 필요하다. 아는 것을 접고 보는 것을 펼쳐야 한다. 모네는 모두가 알고 있는 대상의 재현을 멈춘다. 그는 드디어 본다. 템스 강과 안개가 만드는 풍경을. 빛의 산란으로 흩어지는 국회의사당의 외곽선을. 그렇게 계속해서 달라지는 이미지만이 반복된다.

　모네는 흔들리는 것을 그렸다. 고정되지 않고 일렁이는 것을 포착했다. 강은 벌써 모네보다 먼저 건물을 그리는 동시에 흩뿌리고 있다. 시간의 각도가 달라진다. 태양이 물러나며 경계가 사라진 풍경 사이로 배 한 척이 떠있다. 노를 저을 때마다 물속에서 빛이 웅얼거린다. 그는 조금 더 다가갈 수도 있을 것이다. 흔들리는 것에 가까워질수록 그의 테두리도 부서질 것이다. 함께 부서질 것이다. 지칭할 수 있는 이름 대신에 '그것'만이 남는다. 대명사는 묘사될 수 없다. 그저 가리킨다. 결국 그는 똑같은 것을 그린 것이 아니라, 똑같지 않기 때문에 그것을 그렸다. 우리는 이제 볼 수 있다. 그 무엇보다 사실적이며, 동시에 너무도 환상적인 것을.

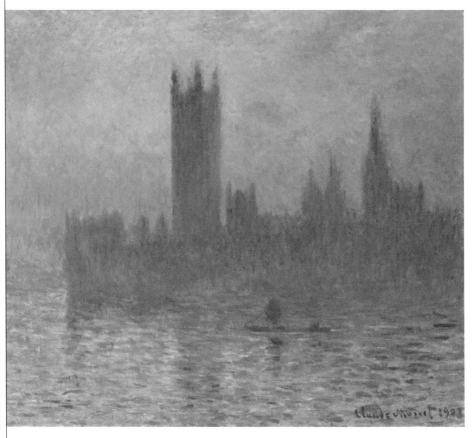

Claude Monet, 〈The houses of Parliament, Sunset〉, 캔버스에 유채, 81.3×92.5cm, 1903년

사라지는 점에서 드러나는

밤이 되면 비로소 밝혀지는 것들

그날 문득, 잠에서 깼다. 괴괴한 밤. 나를 깨웠던 것은 방 안에 깃든 길고 선명한 달빛이었다. 그 소란스러운 빛이 유유히 내 얼굴과 베개 사이를 가르고 있었다. 나는 창문 쪽으로 몸을 일으켰다. 약간은 믿을 수 없었던 탓이다. 분명 가로등 빛은 아니었다. 그곳엔 정면으로 나를 바라보는 선명한 원반이 떠 있었다. 그것은 커다란 점 같았고, 확장된 동공 같았으며, 어딘가 위험했다. 피가 느리게 흘렀다. 적막한 어둠 속에서 선명히 다가오는 것은 달빛뿐이었다. 나는 눈을 뗄 수 없었다. 침묵 안에서만 드러날 수 있는 진심처럼, 밤은 오직 하나만을 밝혔다. 달의 인력. 그것이 조금씩 은밀하게 방 안에 스미고 있었다.

알버트 블레이크락(Ralph Albert Blakelock)은 그 힘을 가장 먼저 느꼈을지 모른다. 그는 수많은 달을 그렸다. 생활고에 봉착하고, 결국에는 정신 병동에 고립되던 순간에도 계속해서 그림을 그렸다. 그의 고립은 단순히 갇혀 있다는 것을 뜻하지 않는다. 진정한 홀로는 막막한 어둠에서 밝아지는 것들을 알아본다. 가장 깊은 곳에서 오는 소리를 건져 올릴 수 있다. 그는 그 끌림을 따랐고, 많은 사람이 그의 작품을 모작했다. 그러나 끌림은 확신이 아니라 흔들림에 가깝다. 그럼에도 그것에 자신을 내어주는 것이다. 그는 빛의 고요한 떨림을 그렸다. 지금의 시대는 충분한 고립이 불가능하다. 기술의 발달로 친숙해진 SNS 환경은 표면적 소통과 고립을 허락할 뿐이다. 그것은 멀리서 오는 소리를 듣지 못한다. 가장 선명하고 긴 빛이 다가오는 것을 보지 못한다. 기다림을 만질 수 없게 된다.

Ralph Albert Blakelock, 〈Moon light〉, 캔버스에 유채, 68.7×94.1cm, 1886/1895년

사라지는 점에서 드러나는

기억의 아침

망설이는 새벽. 아직 해가 도착하지 않은 대기에는 머뭇거림이 남아 있다. 그 틈을 타고 연무가 가득 찬다. 포플러는 금세 가장자리만 남는다. 모든 것이 불확실성에 머문다. 사물은 거기에 있으면서 동시에 물러난다. 눈에 잡히던 순서들이 조금씩 희미해진다. 확실이란 질서를 잃어버린 세계는 흔들린다. 희미해진다.

밤차를 타고 집으로 돌아가는 길이었다. 가까운 거리에 있던 집 앞으로 안개가 짙게 깔렸다. 나는 한 치 앞도 분간할 수 없는 길을 되짚으며 낯설게 변한 이곳을 더듬거렸다. 이제 멀리서 보아도 알 수 있던 것들을 되찾으려면 몸으로 부딪혀야 했다. 흩어진 공기들을 뚫고 지나가야 했다. 풍경은 계속 물러난다. 멀어진다. 그러나 확신을 놓치는 순간은 어째서 아름다운가. 아니, 놓칠 수밖에 없는 아름다움은 왜 순간인가.

안개는 곧 질문이다. 알고 있던 세계의 풍경을 지우는 질문이다. 인식의 머뭇거림을 벗어나 감각에게 도착하는 예언이다. 안개의 표정은 언제나 찰나에 가깝다. 모네는 그 점을 안타까워했다. 일순 환영처럼 존재하는 대기의 내밀함을 그는 남기고 싶어 했다. 그것은 감각에 머무는 일이다. 감각은 언제나 확신보단 착각에 어울린다. 흔들리며, 희미하고, 물러나며, 멀어진다. 그러나 확신을 놓치는 순간은 어째서 아름다운가. 아니, 놓칠 수밖에 없는 아름다움은 왜 순간인가. 안개의 표정을 본다.

Claude Monet, 〈Morning haze〉, 캔버스에 유채, 74×92.5cm, 1888년

302

사라지는 점에서 드러나는

내가 읽는 그림

초판 1쇄 인쇄 2023년 3월 7일
초판 1쇄 발행 2023년 3월 22일

지은이 BGA 백그라운드아트웍스
펴낸이 이승현

출판1 본부장 한수미
라이프 팀장 최유연
편집 김소정
디자인 신신, 인현진

펴낸곳 ㈜위즈덤하우스 **출판등록** 2000년 5월 23일 제13-1071호
주소 서울특별시 마포구 양화로 19 합정오피스빌딩 17층
전화 02) 2179-5600 **홈페이지** www.wisdomhouse.co.kr

ⓒ BGA 백그라운드아트웍스, 2023
ISBN 979-11-6812-601-5 03600